六弦百貨店

Guitar Shop

彈唱精選①

GUITAR SHOP SPECIAL COLLECTION

潘尚文 編著

- 專業吉他TAB六線套譜
- 各級和弦圖表、各調音階圖表
- 全新編曲、自彈自唱的最佳叢書

關 於 本 書
About This Book

這本 "六弦百貨(Guitar Shop)紀念版" 自1997年發刊至今，一共發行過17冊。從以前只有單除純的TAB樂譜到附加CD的版本，再從CD發展成VCD版本，一直到現在的DVD版，期間共刊載了近1000首的中英彈唱歌曲，以及近50首的指彈編曲歌曲，相信已經是吉他愛好者的必備樂譜之一。

從本年度開始，大家將發現我們把彈唱與指彈歌曲徹底分開了，不過個人一直認為彈唱與指彈，在技術上可以說是不分軒致的，學習彈唱能夠有更好的節奏感，對於曲式、和聲會有比較全面的了解，況且既彈又唱的表演方式更能夠引人入樂。另一方面，由於近年來唱片公司對於詞曲重製授權費用節節高漲，使得我們必須將樂譜做一個分類，降低售價，分享更多人。

本書中，收錄了Guitar Shop 2014年度精彩的彈唱樂譜，每一首歌曲可以說是一時之選，如果你能認真分析、彈奏，相信可以學習到時下90%以上的流行歌曲的慣用編曲手法，練多了，變化就自然而生。對於不熟悉的歌曲，可以使用手機載具，掃描歌名旁之QR Code，觀賞原曲搭配樂譜做學習。

當然您如果對於我們所編的指彈譜也有興趣，歡迎您購買本公司出版的另一本「Guitar Shop指彈精選1」，我們挑選了2014年精彩指彈手法編曲12首，搭配高清影片學習，曲曲精彩，相信可以讓您的吉他造詣，虎虎生風、與眾不同。

最後敬祝各位，學習愉快。

目錄 CONTENTS

※本書每首歌曲皆附有QRcode，可利用行動裝置掃描之，即能連結到相對應的歌曲官方MV。

※本書選曲參考自KKBOX人氣排行榜、錢櫃點播總排行、Youtube、HitFm聯播網Hito排行榜。

※KKBOX 7天無限體驗序號：ACH892KBE5

開通方式：

1.請上網至 http://tt.kkbox.com.tw/

2.依照網頁指示進行開通程序，並輸入體驗序號，即可自開通日起享有KKBOX7天會員資格。

3.本序號開通期限自2015/7/1至2015/12/31止，逾期失效。

本書使用符號與技巧解說

Key

原曲調號。在本書中均記錄唱片原曲的原調。

Rhythm

歌曲音樂中的節奏形態。

Play

彈奏調號。即表示本曲使用此調來彈奏。

Picking

刷 Chord 的彈奏形態。

Capo

移調夾所夾的琴格數。

Fingers

歌曲彈奏時所使用的指法。

Tempo

節奏速度。〔♩=N〕表示歌曲彈奏速度為每分鐘 N 拍。

Tune

調弦法。

常見範例：

| Key : E |
| Play : D |
| Capo : 2 |
| Rhythm : Slow Soul |
| Tempo : 4/4 ♩=72 |

左例中表示歌曲為 E 大調，但有時我們考慮彈奏的方便及技巧的使用，可使用別的調來彈奏。
如果我們使用 D 大調來彈奏，將移調夾夾在 第 2 格，可得與原曲一樣之 E 大調，此時歌曲彈 奏速度為每分鐘 72 拍。彈奏的節奏為 Slow Soul。

常見譜上記號：

	
\| \|	小節線。
‖ ‖	樂句線 ，通常我們以4小節或8小節稱之。
‖: :‖	Repeat，反覆彈唱記號。
D.C.	Da Capo，從頭彈起。
𝄋 或 *D.S.*	Da Seqnue，從另一個 𝄋 處再彈一次。
*D.C.*N/R	D.C. No/Repeat，從頭彈起，遇反覆記號則不須反覆彈奏。
𝄋 N/R	𝄋 No/Repeat，從另一個 𝄋 處再彈一次，遇反覆記號則不須反覆彈奏。
⊕	Coda，跳至下一個Coda彈奏至結束。
Fine	結束彈奏記號。
Rit	Ritardando，指速度漸次徐緩地漸慢。
F.O.	Fade Out，聲音逐漸消失。
Ad-lib.	即興創意演奏。

樂譜範例：

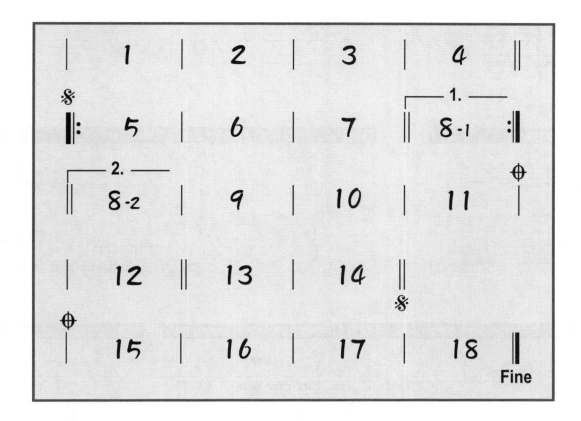

在採譜製譜過程中，為了要節省視譜的時間及縮短版面大小，我們將使用一些特殊符號來連接每一個樂句。在上例中，是一個比較常見之歌曲進行模式，歌曲中 1 至 4 小節為前奏，第 5 小節出現一反覆記號，但我們必須找到下一個反覆記號來做反覆彈奏，所以當我們彈奏至 8-1 小節時，須接回第 5 小節繼續彈奏。但有時反覆彈奏時，旋律會不一樣，所以我們就把不一樣的地方另外寫出來，如 8-2 小節；並在小節的上方標示出彈奏的順序。

歌曲中 9 至 12 小節為副歌，13 到 14 小節為間奏，在第 14 小節樂句線下可看到 𝄋 記號，此時我們就尋找另一個 𝄋 記號來做反覆彈奏，如果在 𝄋 記號後沒有特別註明No/Repeat，那我們將再把第一遍歌中，有反覆的地方再彈一次，直到出現有 ⊕ 記號。

最後，我們就往下尋找另一個 ⊕ 記號演奏至 Fine 結束。

有時我們會將歌曲的最後一小節寫在 ⊕ 的第 1 小節，如上例中之 12 小節和 15 小節，這樣做更能清楚看出歌與尾奏間的銜接情況。

演奏順序： 1→4 → 5→8-1 → 5→7→8-2 → 9→14
　　　　　　5→8-1 → 5→7→8-2 → 9→11 → 15→18

彈奏記號 & 技巧解說：

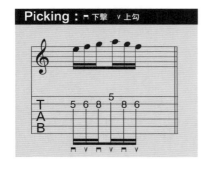

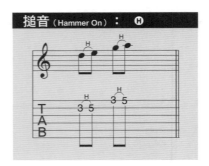

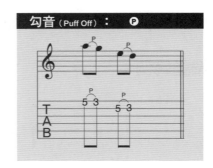

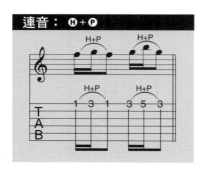

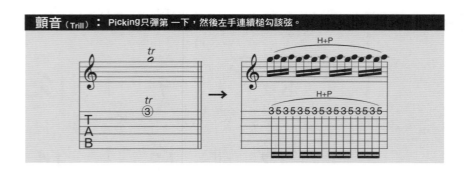

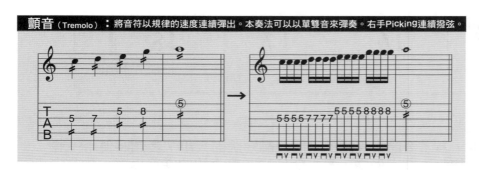

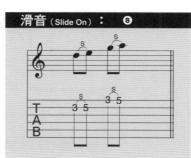

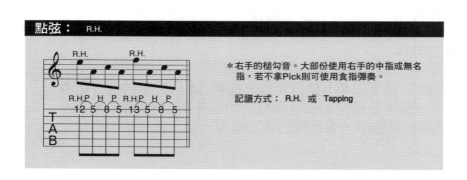

＊右手的槌勾音。大部份使用右手的中指或無名指，若不拿Pick則可使用食指彈奏。

記譜方式：R.H. 或 Tapping

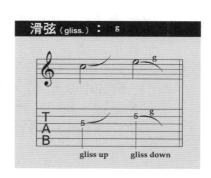

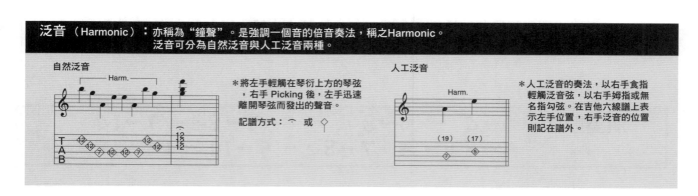

＊將左手輕觸在琴衍上方的琴弦，右手 Picking 後，左手迅速離開琴弦而發出的聲音。

記譜方式：⌢ 或 ◇

＊人工泛音的奏法，以右手食指輕觸泛音弦，以右手姆指或無名指勾弦。在吉他六線譜上表示左手位置，右手泛音的位置則記在譜外。

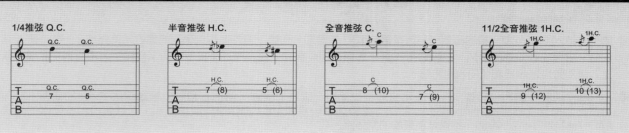

推弦（Chocking）：將一個音Picking之後，把按著的弦往上推或往下拉而改變音程的彈奏方式。在推弦時其音程會有1/4音、半音、全音、全半音、甚至2全音的音程出現。

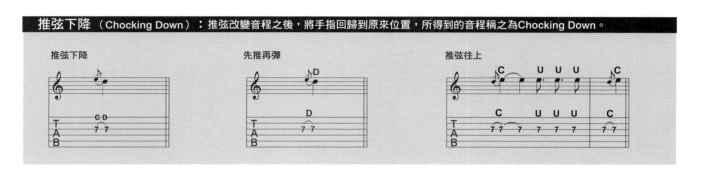

推弦下降（Chocking Down）：推弦改變音程之後，將手指回歸到原來位置，所得到的音程稱之為Chocking Down。

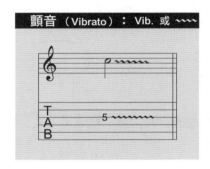

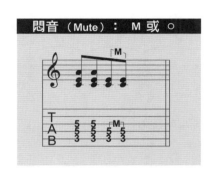

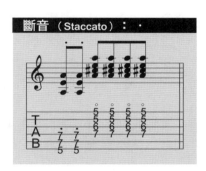

各類樂器簡寫對照：

鋼琴	PN.	電鋼琴	EPN.
空心吉他	AGT.	電吉他	EGT.
古典吉他	CGT.	歌聲	Vo.
弦樂	Strings	鼓	Dr
小提琴	Vol.	貝士	Bs.
電子琴	Org.	長笛	Fl
魔音琴/合成樂器	Syn.	口白	OS.
薩克斯風	Sax.	小喇叭	TP.
分散和弦	APG.	管樂	Brass

My Destiny

韓劇《來自星星的你》主題曲

Key	Play	Tempo	
G	G	4/4 ♩ = 64	

演唱 / LYn
詞 / 전창엽
曲 / 진명용

goo.gl/4pfjDh

:彈奏分析:

♦ 這是一首2014年紅極一時的韓劇《來自星星的你》 主題曲。和聲上有許多可以學習的地方,首先用了一個 II 級和弦當起頭,這是比較罕見的編法,一般常用 IV 級來起頭,用 II 級和弦主要用以銜接下一個 V 級和弦,再回到主和弦,事實上 II 級和弦也是 IV 級和弦的代用和弦。

♦ AmMaj7稱為小調大七和弦,在小三和弦的基礎上加一個大七度音,常用在和弦內音動線(Cliche)的編曲方式,例如在一個樂句裡需彈奏2個小節的Am和弦,這時如果一直彈Am,那音樂就顯得呆板,可以藉由內音動線的做法,Am→AmM7→Am7→Am6,用以增加樂曲的緊張感。

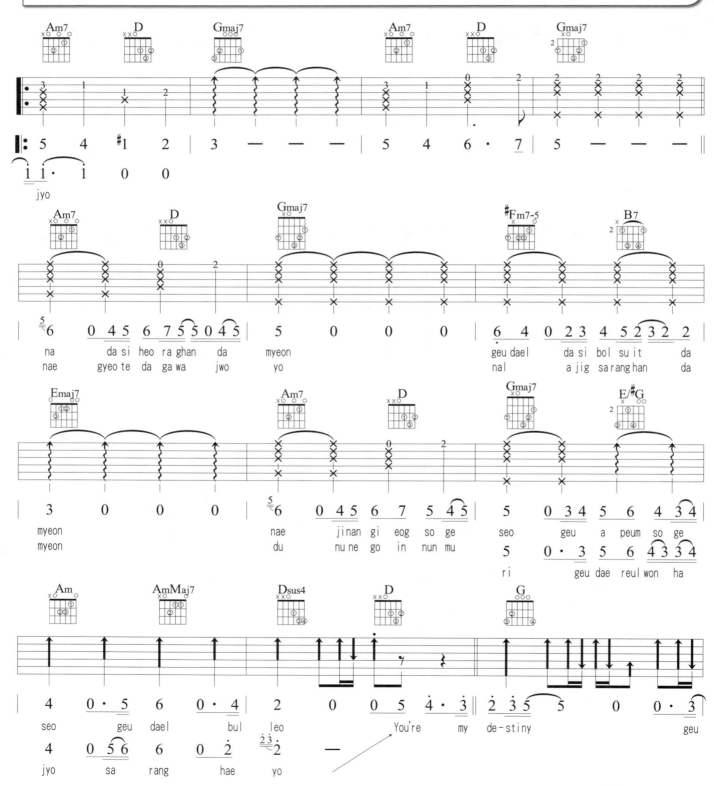

OP : Loen Enter tainment
SP : 豐華音樂經紀股份有限公司

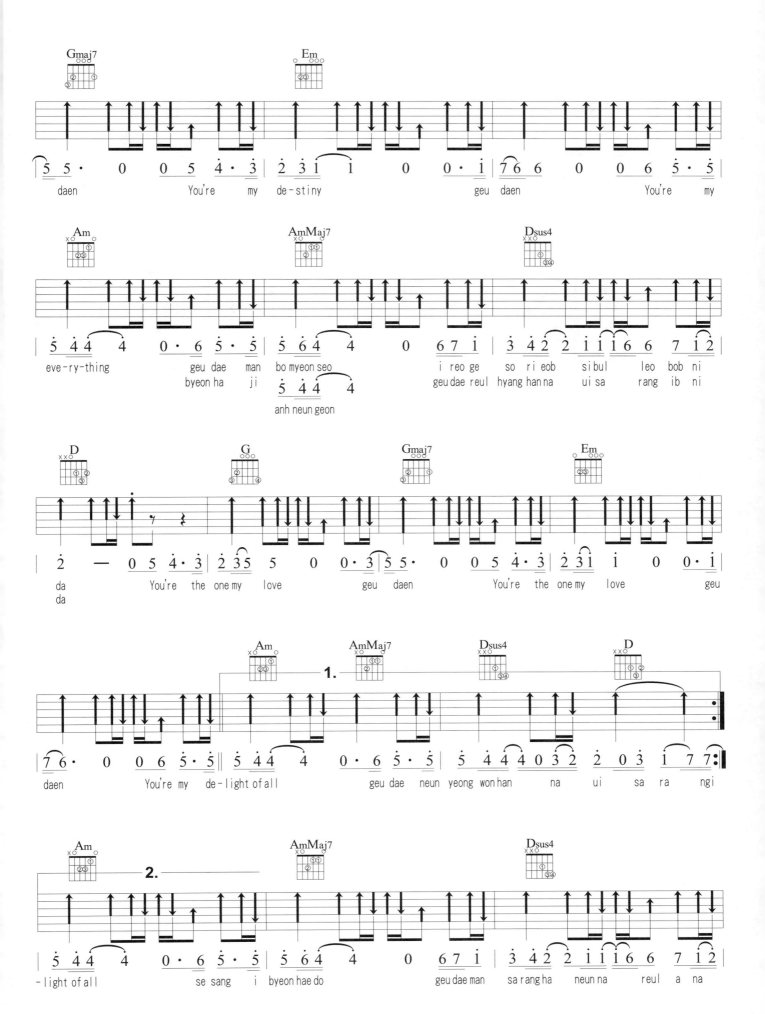

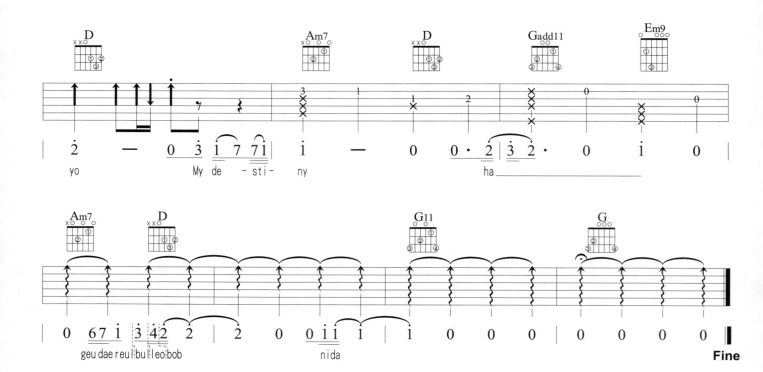

yo My de - sti - ny ha_____

geu dae r eu l:bu l:l eo:bob ni da

Fine

goo.gl/CSr3IL

Do You Ever Shine

日劇《Bitter Blood》主題曲

演唱 / 五月天
詞 / 小林武史
曲 / 五月天阿信

Key	Play	Capo	Tempo	
E♭	C	3	4/4 ♩ = 78	

:彈奏分析:

🎸 這首歌曲大量使用到「Power Chord」技巧，所謂的「Power Chord」意指彈奏該和弦第一音、第五音。因為在所有音程中完全一度、四度、五度、八度，都是具有最和諧、最飽滿的和聲效果。和弦常用「X5」來表示此類和弦。

🎸 「Power Chord」如果在電吉他上搭配長破音效果器，就會營造出強而有力的感覺，在木吉他上，則通常會以彈奏三弦（一度、五度、八度）來增加飽滿感。

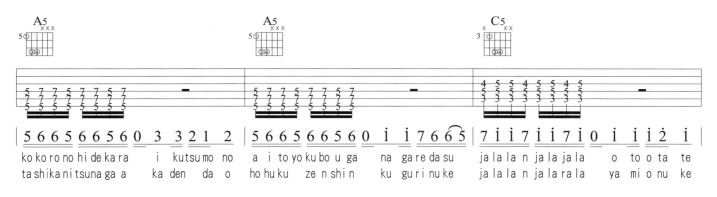

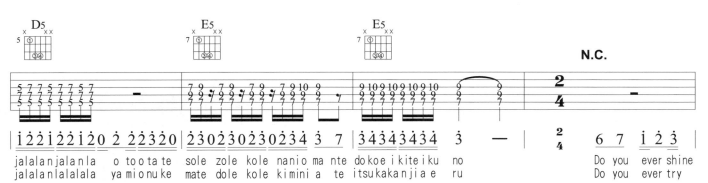

OP：認真工作室
SP：相信音樂國際股份有限公司

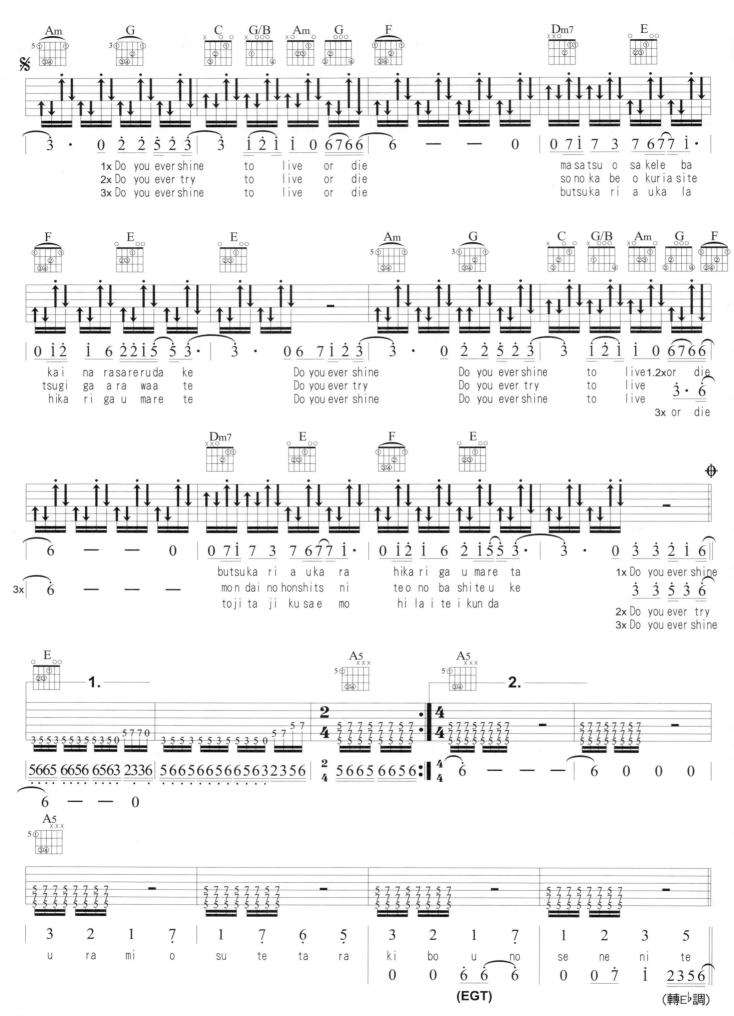

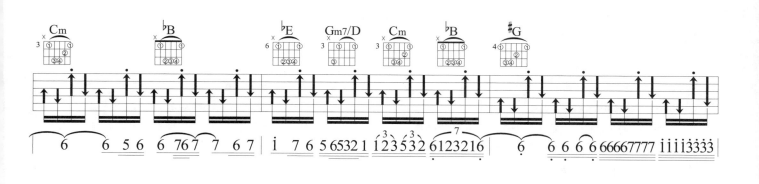

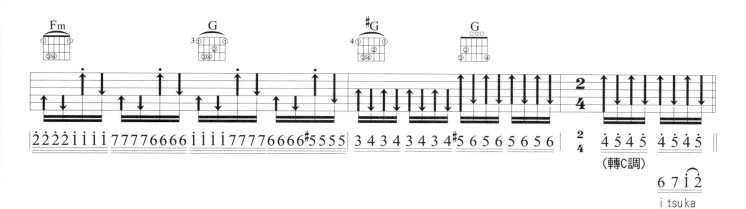

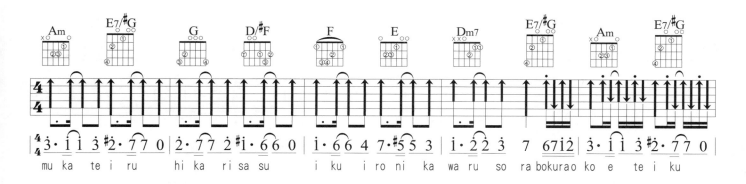

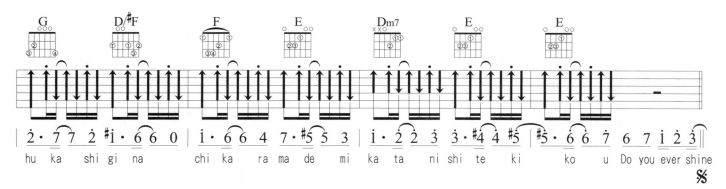

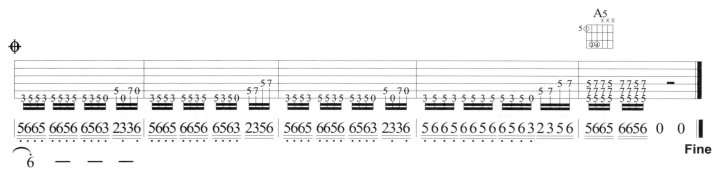

狼

演唱 / 韋禮安
詞曲 / 韋禮安

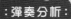

Key F# · Play G · Tempo 4/4 ♩=71 · Tune 各弦調降半音

:彈奏分析:

- 在主歌部份的G和弦，為了呼應Em7的音，我們將小指按在第二弦第3格，而第一弦則不用按，因為也不會彈到。但是到了刷法時，就必須恢復原來G和弦的按法。

- 因為只是一把吉他伴奏，所以將Bass的經過音也加進來，這樣彈奏起來就有變化多了(請見本曲第2頁第一行譜)，學起來，以後遇到相同調性的二個和弦，就用這招。

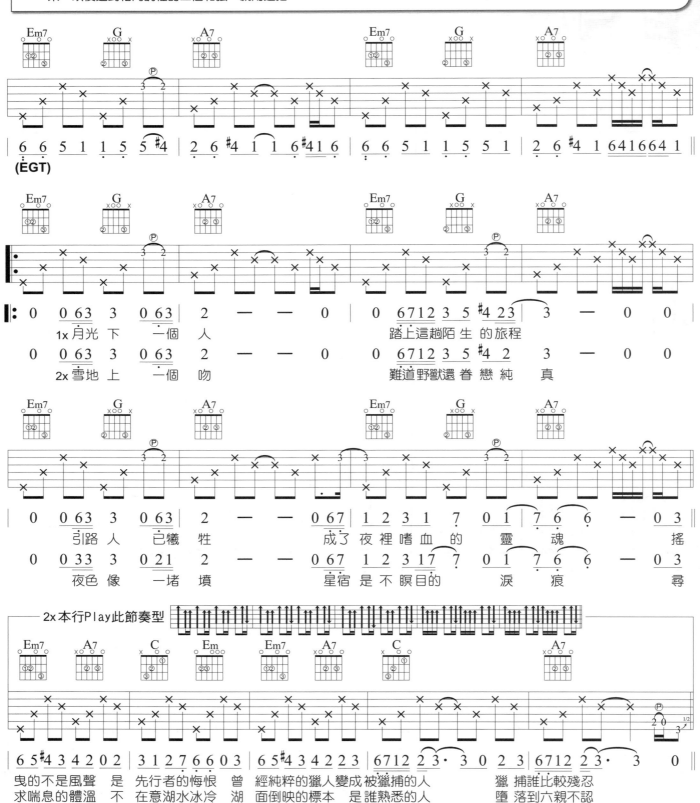

1x 月光 下 一個 人 踏上這趟陌生 的旅程
2x 雪地 上 一個 吻 難道野獸還眷戀純 真

引路 人 已犧 牲 成了夜裡嗜血 的 靈 魂 搖
夜色 像 一堵 墳 皇宿是不瞑目的 淚 痕 尋

曳的不是風聲 是 先行者的悔恨 曾 經純粹的獵人變成被獵捕的人 獵 捕誰比較殘忍
求喘息的體溫 不 在意湖水冰冷 湖 面倒映的標本 是 誰熟悉的人 墮 落到六親不認

OP：Linfair Music Publishing Ltd. 福茂著作權

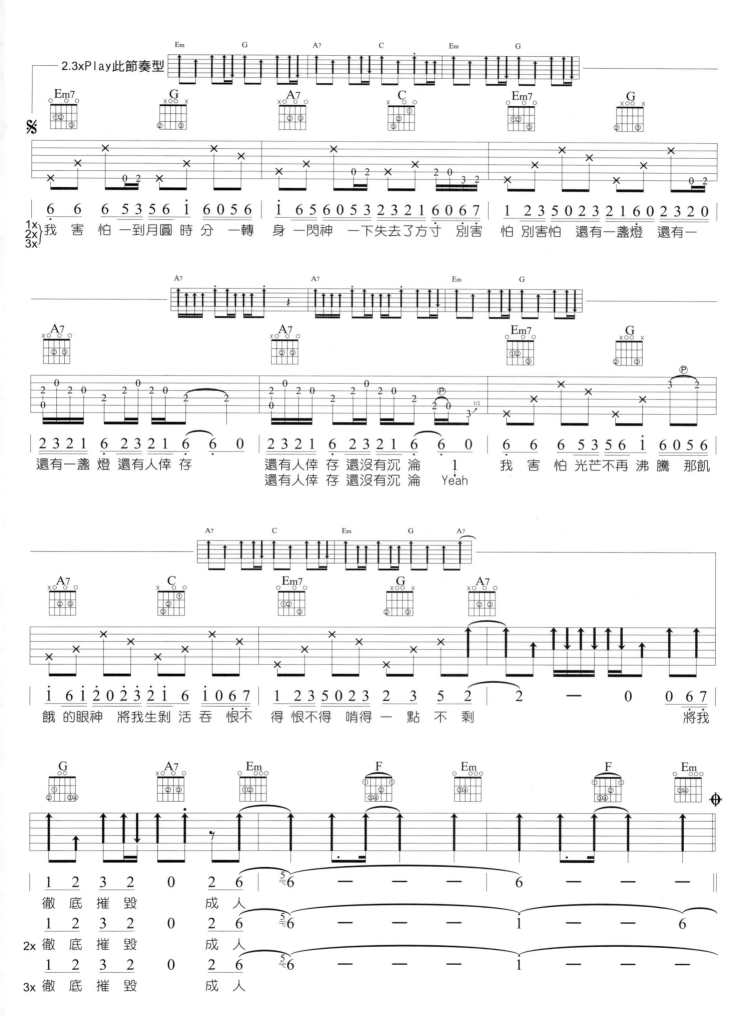

17

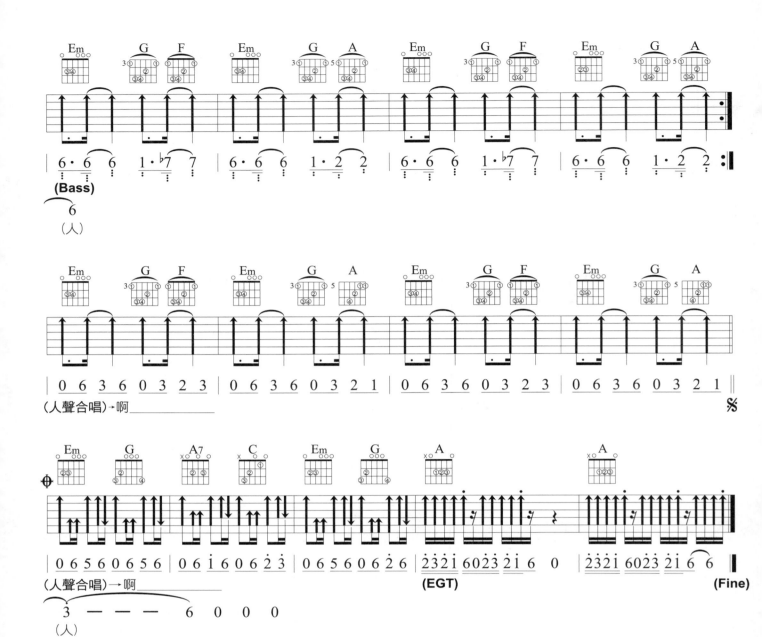

家

演唱 / 陳綺貞
詞曲 / 陳綺貞

D♯	D	1	Slow Soul	4/4 ♩ = 91
Key	Play Capo	Rhythm		Tempo

彈奏分析：

♩ 從Em和弦進行到Em/E♭和弦時，為了讓根音進行得流暢，Em可以彈奏第四弦上的根音E。

♩ A7-9稱為「變化和弦」，舉凡+9、-9、+5、-5、這類有變化音的，皆屬變化和弦。這類和弦多半出現在藍調、爵士樂中，用在流行音樂中，則有畫龍點睛的作用。

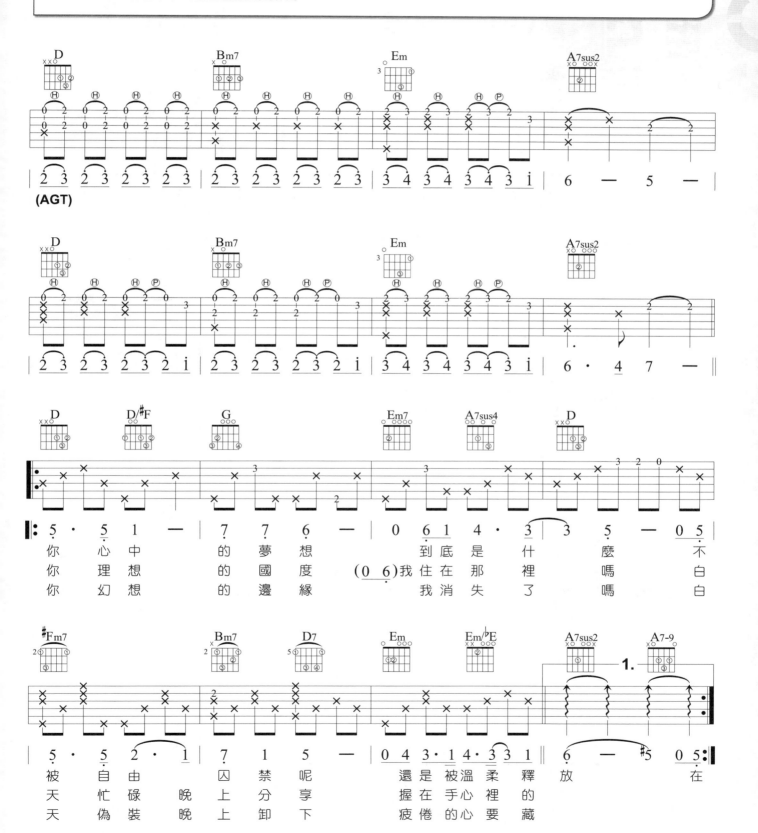

OP：宇宙浩瀚工作室

19

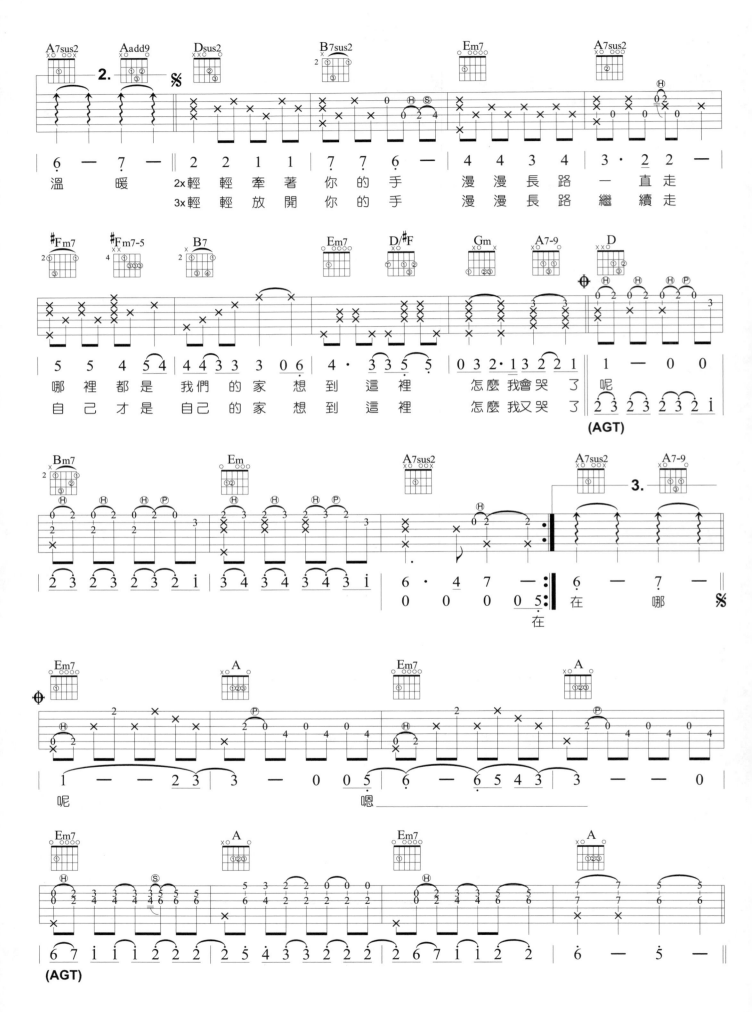

塵埃

戲劇《步步驚情》片尾曲

演唱 / 家家

詞曲 / 木蘭號AKA陳韋伶

goo.gl/VPMuFm

 C# C 1 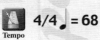 Slow Soul 4/4 ♩ = 68

Key	Play	Capo	Rhythm		Tempo

:彈奏分析:

- 原曲為大量的鋼琴編曲，若使用吉他重新編奏，剛開始照譜彈或許會覺得怪，但相信只要經過熟練，依然可以表現得很有特色。
- 曲中有些和弦借助大拇指來按會比較順手，請特別注意這二個和弦Fmaj7、F#m7-5。

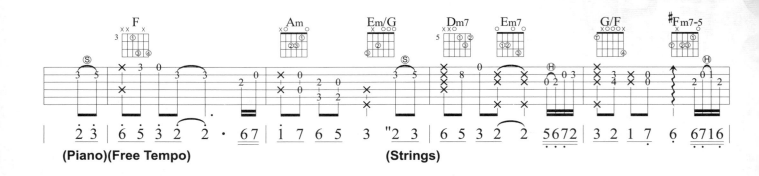

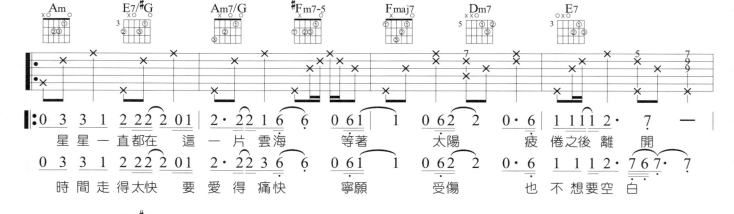

星星一直都在　這一片雲海　等著　太陽　疲倦之後　離　開
時間走得太快　要愛得痛快　寧願　受傷　也　不想要空　白

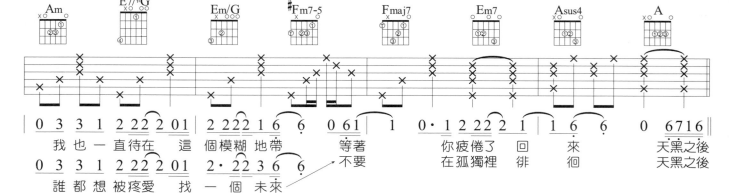

我也一直待在　這個模糊地帶　等著　你疲倦了　回　來　天黑之後
誰都想被疼愛　找一個未來　不要　在孤獨裡　徘　徊　天黑之後

22

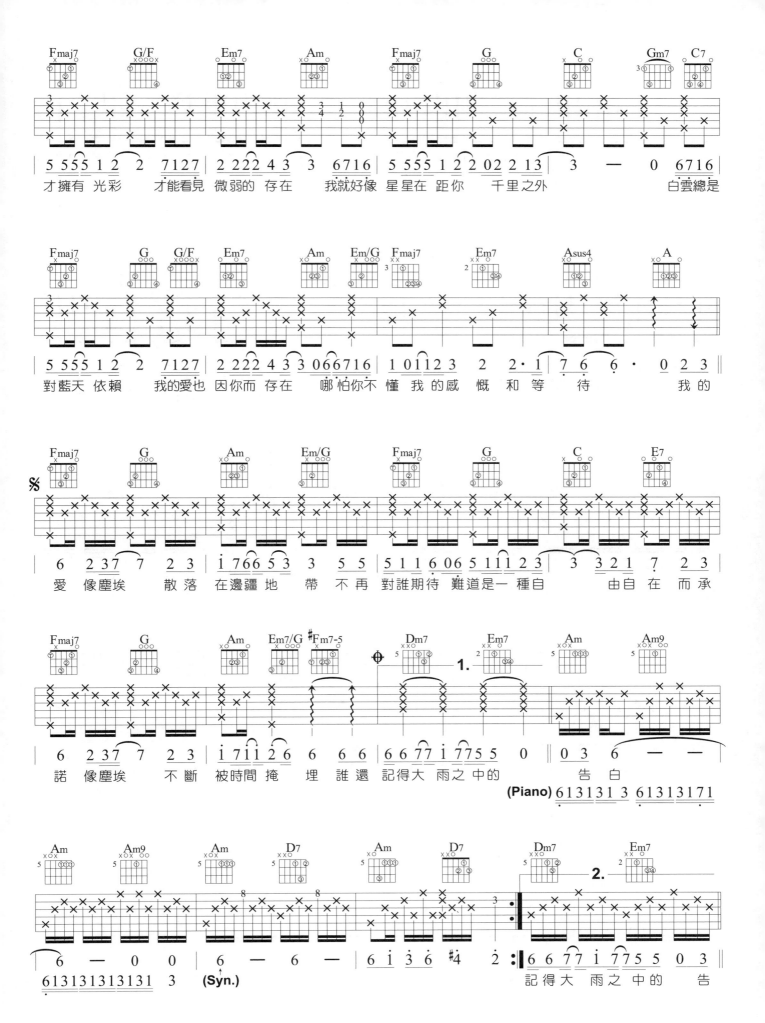

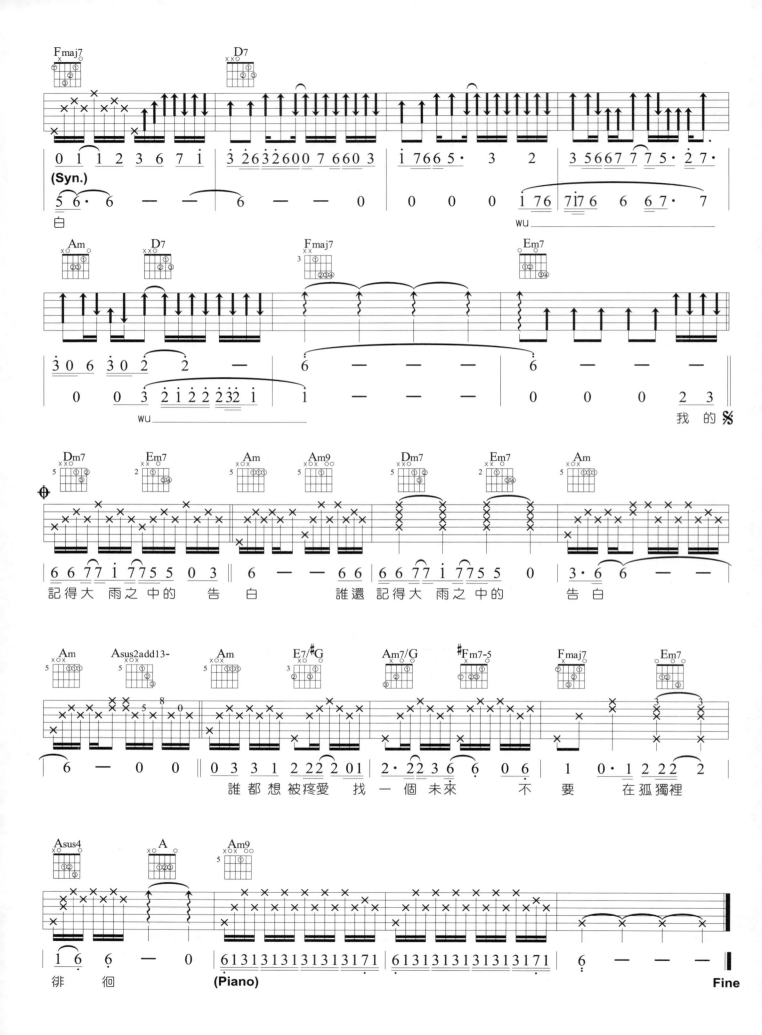

美麗

偶像劇《回到愛以前》片頭

演唱 / 王大文
詞 / 葛大為&王大文
曲 / 王大文

Key: F Play: C Capo: 5 Rhythm: Slow Soul Tempo: 4/4 ♩ = 83

:彈奏分析:

- 原曲在反覆時升了一個Key，但本譜考慮到伴奏效果，所以沒有升調，請保持原調彈奏即可。
- 最後一小節菱型記號為自然泛音，可以使用食指按第六弦C和弦根音，再使用小指去碰觸12琴格處，然後彈奏自然泛音結束本曲。

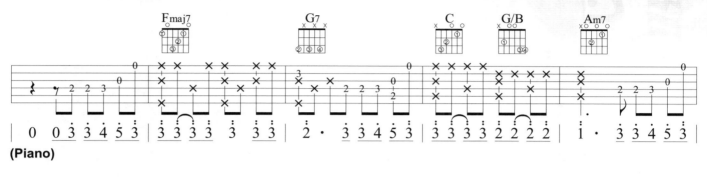

(Piano)

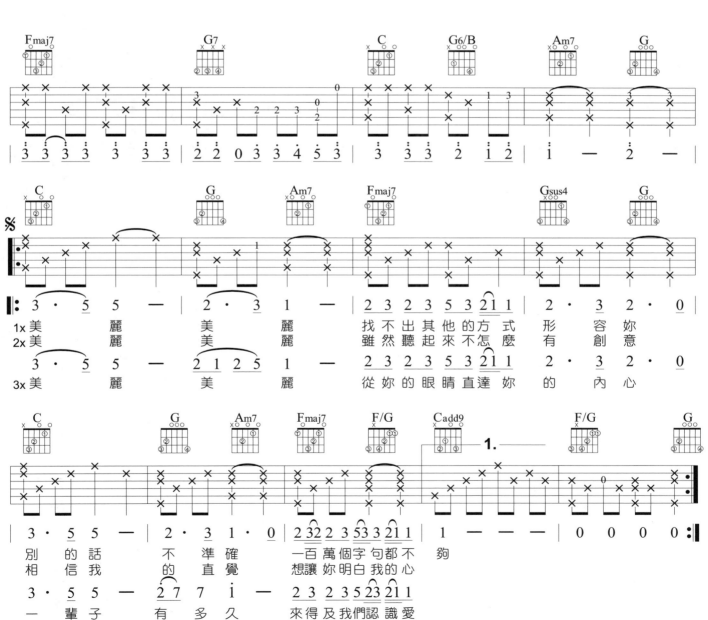

1x 美　麗　　　美　麗　　找不出其他的方式　形　容　妳
2x 美　麗　　　美　麗　　雖然聽起來不怎麼　有　創　意
3x 美　麗　　　美　麗　　從妳的眼睛直達妳　的　內　心

別　的　話　　不　準　確　一百萬個字句都不　夠
相　信　我　　的　直　覺　想讓妳明白我的心
一　輩　子　有　多　久　來得及我們認識愛

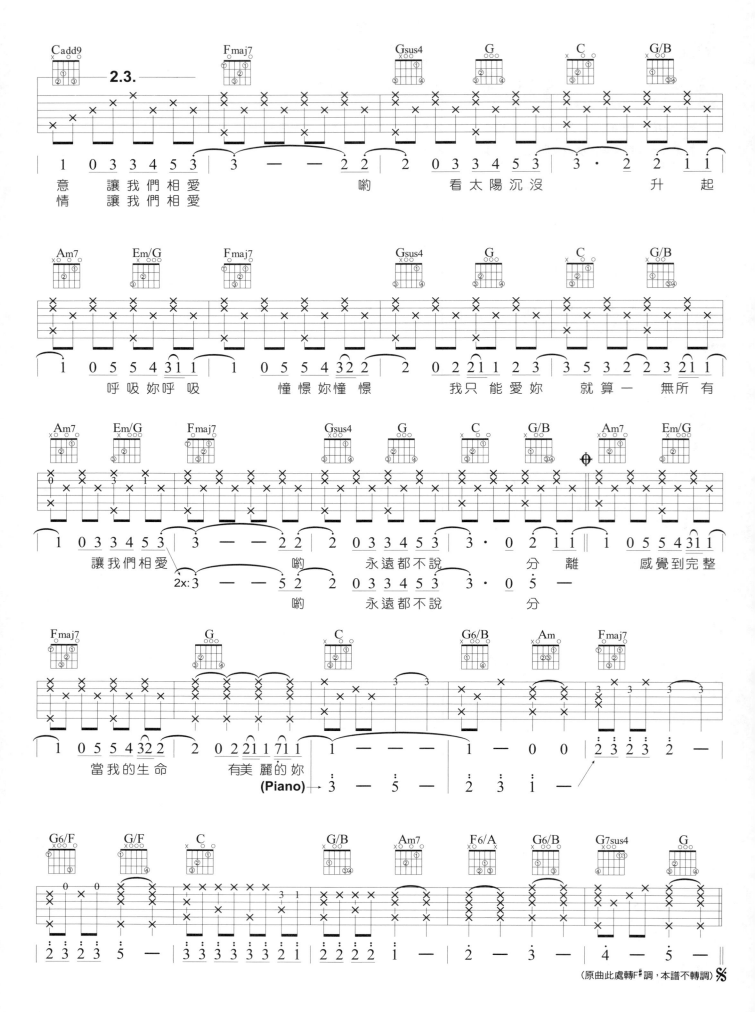

（原曲此處轉F#調，本譜不轉調）

26

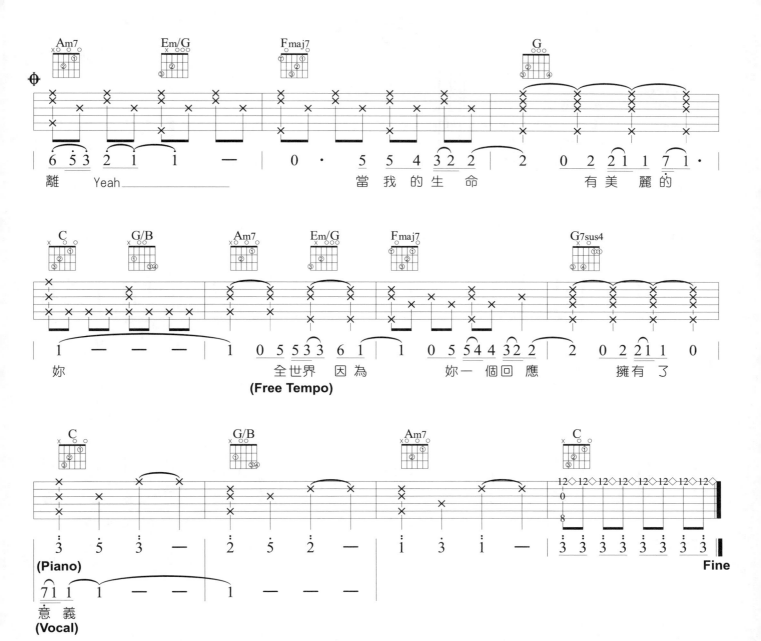

面具

演唱 / 韋禮安
詞曲 / 韋禮安

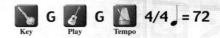

Key G　Play G　Tempo 4/4 ♩=72

彈奏分析：

❀ Em和弦銜接D和弦，使用B7/D#，是很常用的編曲方式，相同的道理，在C調裡，Am和弦進行到G和弦，則使用E7/G#，也是很好用的經過和弦。

❀ 前奏由B♭調轉到G調，可能需要第二把吉他的輔助，比較能體現原曲的味道，間奏也是一樣。

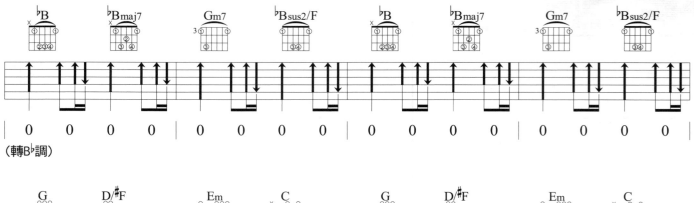

(轉B♭調)

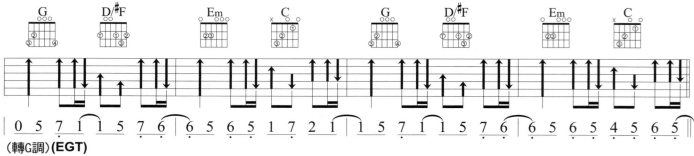

(轉G調)(EGT)

抬起頭　　　一張天真　的臉孔　揮霍快樂笑出　一座牢籠

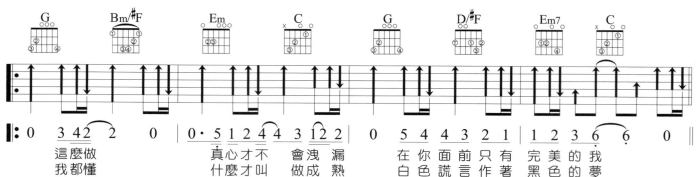

這麼做　　　真心才不　會洩漏　在你面前只有　完美的我
我都懂　　　什麼才叫　做成熟　白色謊言作著　黑色的夢

OP：Linfair Music Publishing Ltd. 福茂著作權

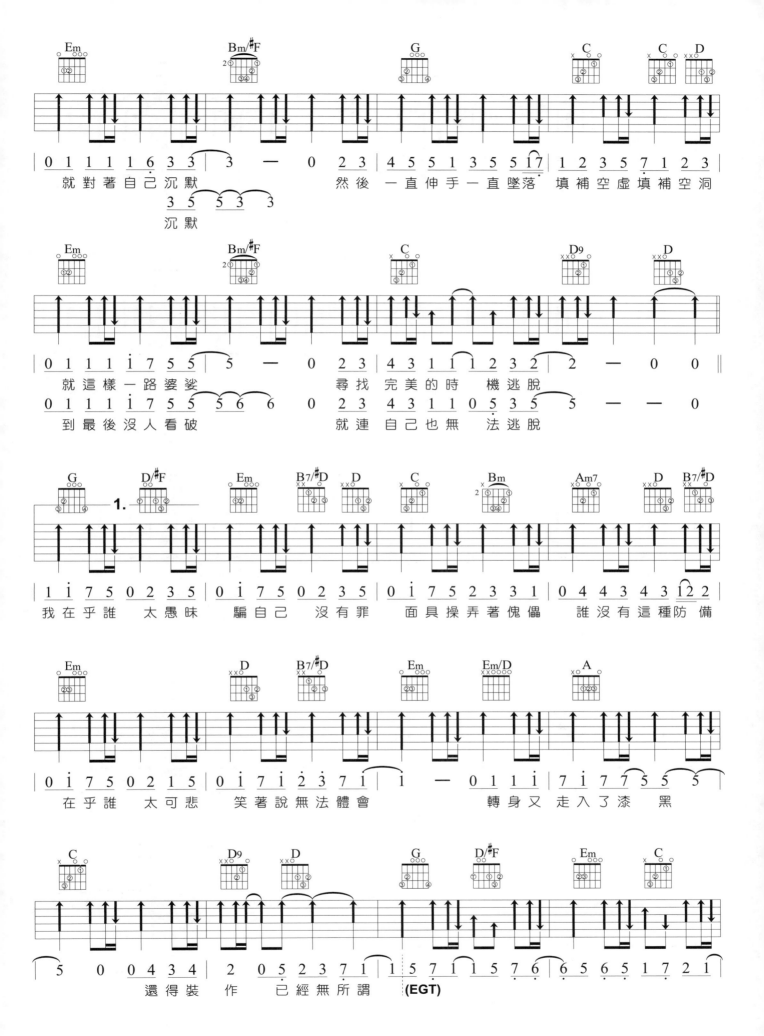

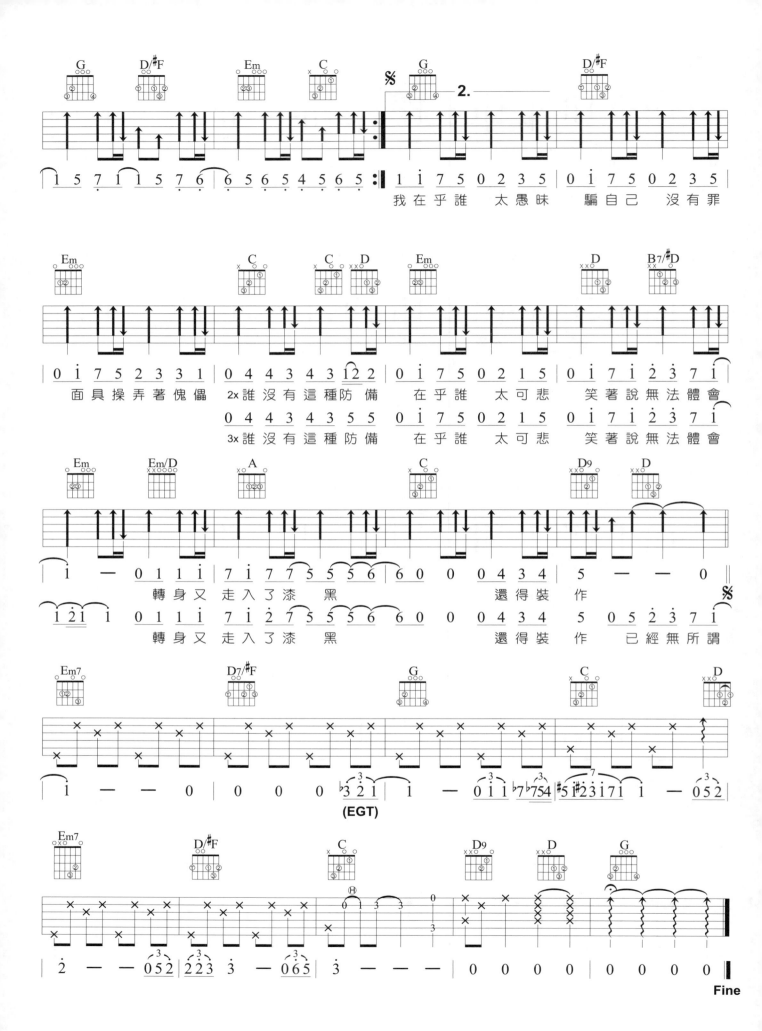

三月

演唱 / 張惠妹
詞 / 易家揚
曲 / 梁思樺

Key F　Play C　Capo 4　Tempo 4/4 ♩ = 70

:彈奏分析:

🎸 Gsus2與Gadd9的差異在於三度音，Gsus2叫「掛留二」和弦，它是使用二度音取代三度音的做法，而Gadd9叫「加九」和弦，是在G和弦的基礎上再加入一個九度音，不過基本上如果沒用到三度音，那麼兩種和弦的稱呼方式都相通。

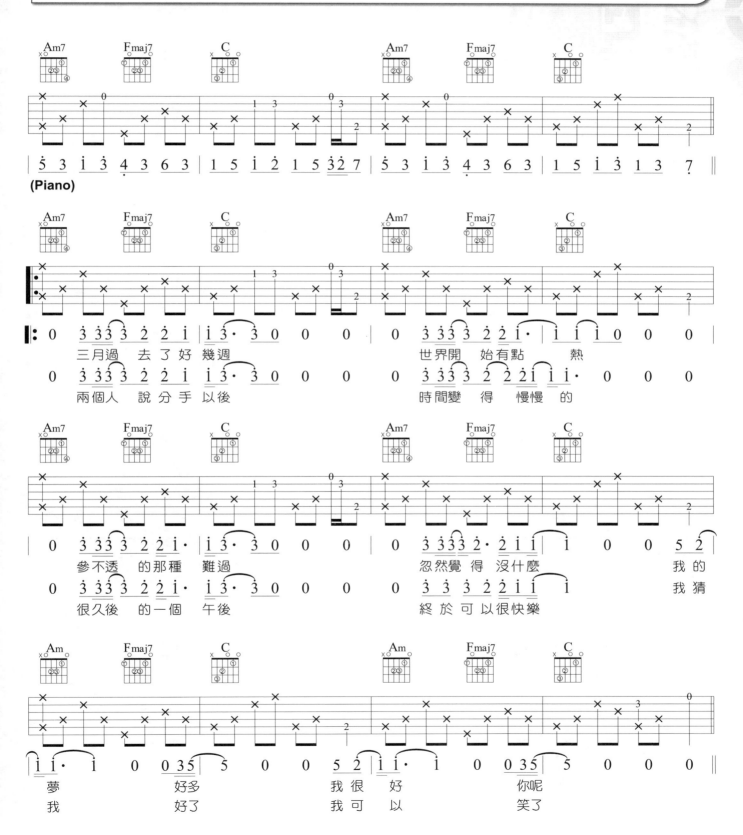

OP：WARNER CHAPPELL MUSIC TAIWAN LTD

31

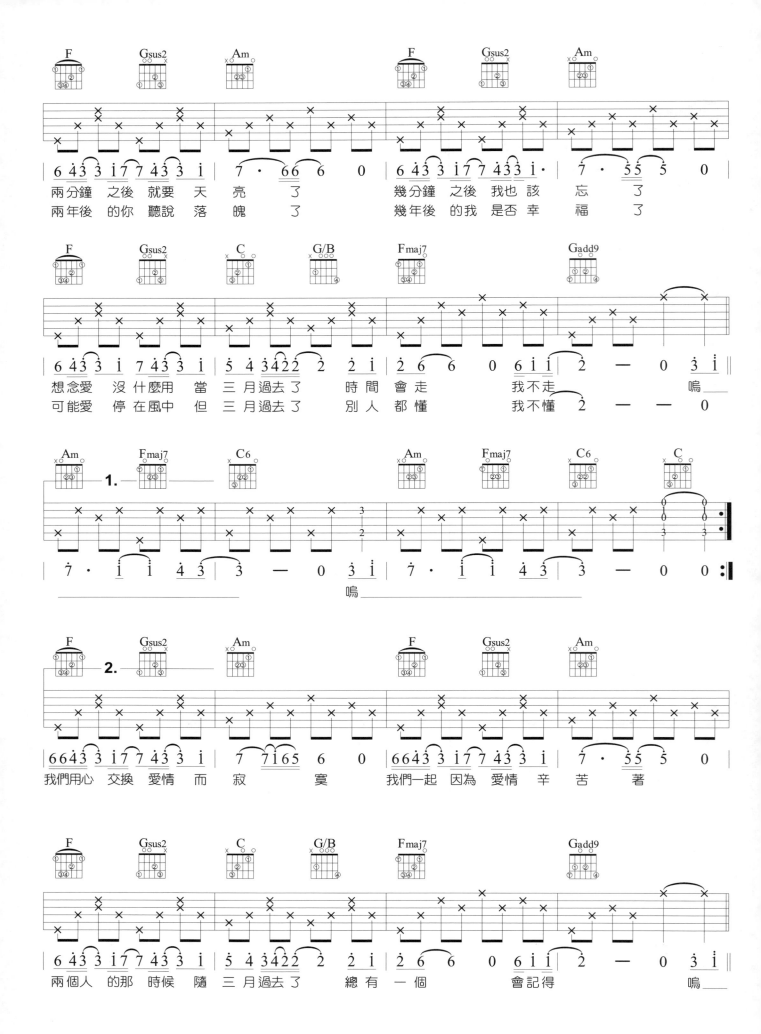

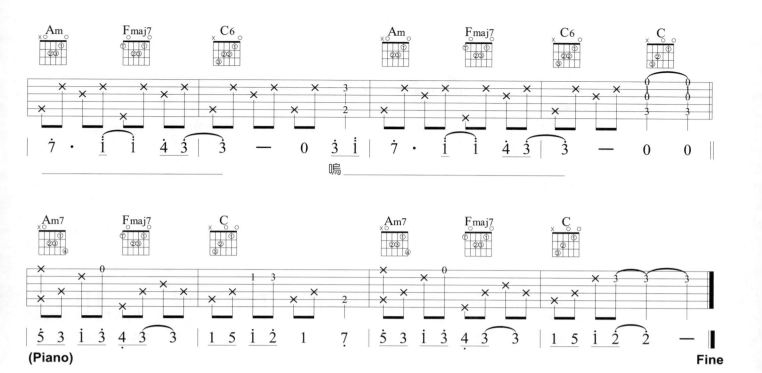

Am	Fmaj7	C6		Am	Fmaj7	C6	C

$\underset{.}{7}$ · $\dot{1}$ $\dot{1}$ $\underset{.}{4}$ $\dot{3}$ | $\dot{3}$ — 0 $\underset{.}{3}$ $\dot{1}$ | $\underset{.}{7}$ · $\dot{1}$ $\dot{1}$ $\underset{.}{4}$ $\dot{3}$ | $\dot{3}$ — 0 0 ‖

嗚＿＿＿＿＿＿＿＿＿＿＿＿＿＿＿

Am7	Fmaj7	C		Am7	Fmaj7	C

$\underset{.}{5}$ $\underset{.}{3}$ $\dot{1}$ $\dot{3}$ $\underset{.}{4}$ $\dot{3}$ $\dot{3}$ | 1 5 $\dot{1}$ $\dot{2}$ 1 $\underset{.}{7}$ | $\underset{.}{5}$ $\underset{.}{3}$ $\dot{1}$ $\dot{3}$ $\underset{.}{4}$ $\dot{3}$ $\dot{3}$ | 1 5 $\dot{1}$ $\dot{2}$ $\dot{2}$ — ‖

(Piano) **Fine**

33

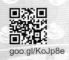

模特

演唱 / 李榮浩
詞 / 周耀輝
曲 / 李榮浩

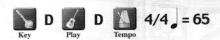

Key D　　Play D　　Tempo 4/4 ♩ = 65

:彈奏分析:

♦ 在刷法記號上，黑點代表切音技巧，切音有很多種，某些歌曲在切音的同時，可能高音還有旋律音在走，這時採取小範圍的切音，用拇指指腹切在沒有音的弦上，而像本曲這種伴奏大範圍的切音，必須使用右手的手刀部份做切音，以求能將多條弦的音切掉。

♦ 注意切音完後做回刷四連音，其實是很慣性的彈法，但是切與刷要分清楚才好聽。

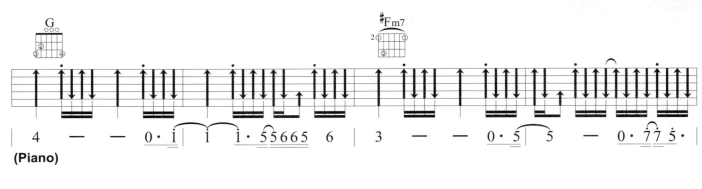

(Piano)

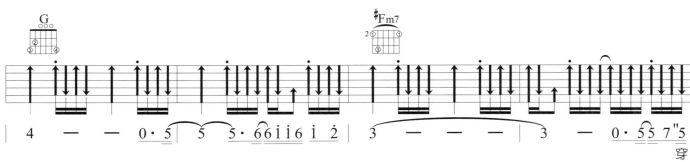

穿

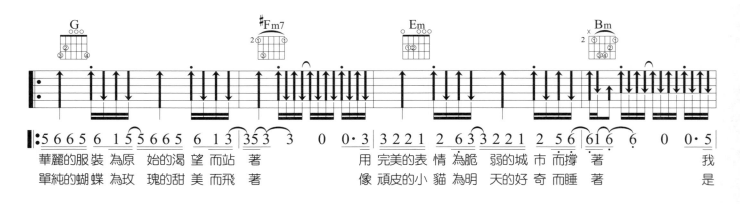

華麗的服裝　為原　始的渴　望而站　著　　　用完美的表　情為脆　弱的城　市而撐　著　　　我
單純的蝴蝶　為玫　瑰的甜　美而飛　著　　　像頑皮的小　貓為明　天的好　奇而睡　著　　　是

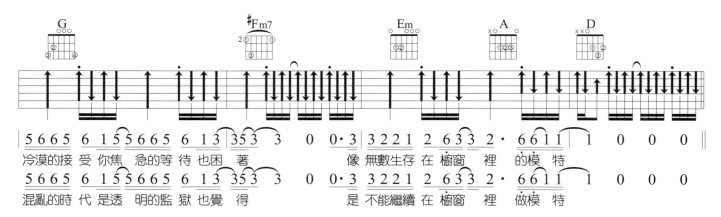

冷漠的接　受你焦　急的等　待也困　著　　　　像無數生存　在櫥窗　裡　的模　特
混亂的時　代是透　明的監　獄也覺　得　　　　是不能繼續　在櫥窗　裡　做模　特

OP：EMI MS.PUB. (S.E.ASIA) LTD., TAIWAN BRANCH

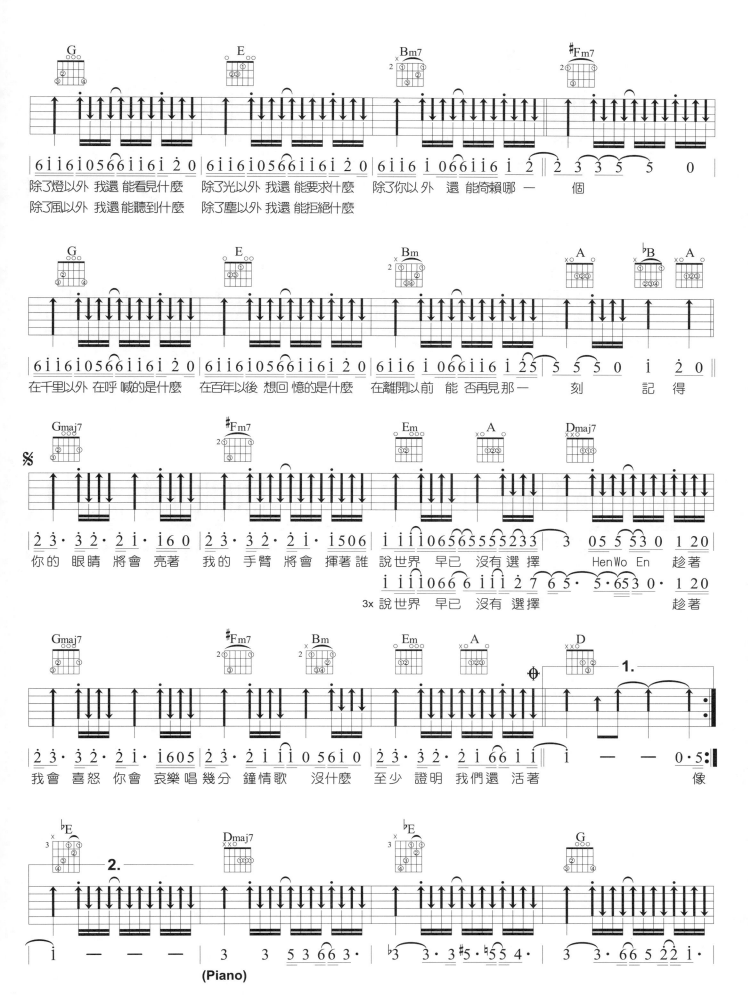

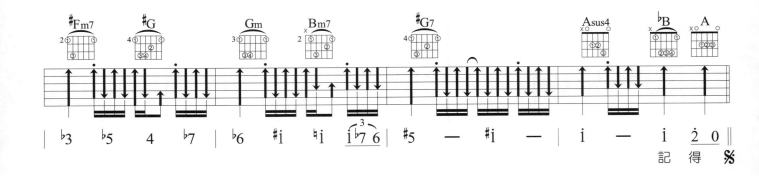

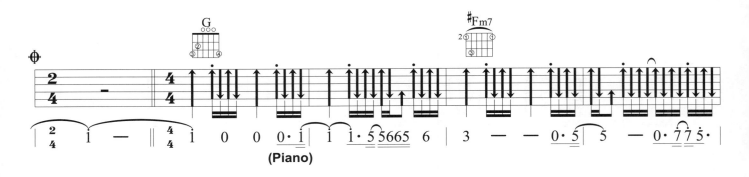

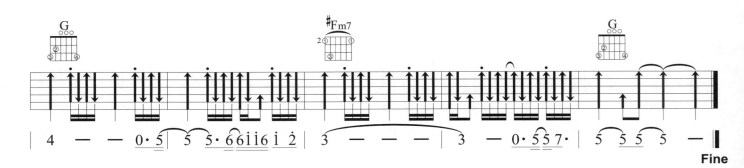

沙漏

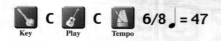

演唱 / 陳綺貞
詞曲 / 陳綺貞

goo.gl/D3ZC3O

Key	Play	Tempo	
C	C	6/8 ♩ = 47	

:彈奏分析:

- 6/8(六八拍)是一種複拍子，嚴格說來其實要算二拍，彈奏的時候必須有「123 223」這樣的律動感，如果你數成三拍「12 22 32」這種方式，彈出來或許會一樣，但是二拍跟三拍的重音不一樣，就會感覺抓不到重點。

- Aug.是augument的縮寫，叫做「增和弦」，將三和弦的完全五度升半音，就形成了增和弦。這類和弦有半終止的感覺，通常就用在曲子的橋段銜接。

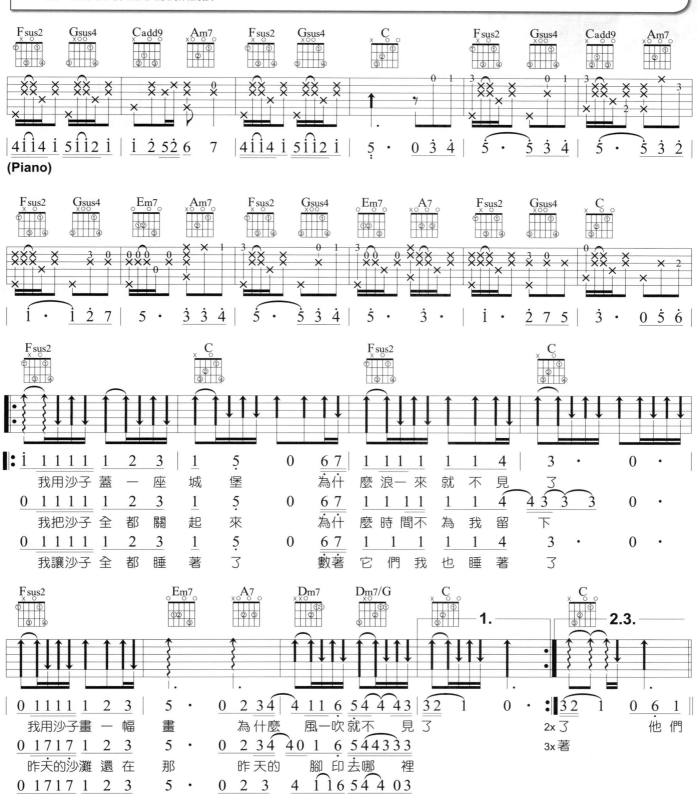

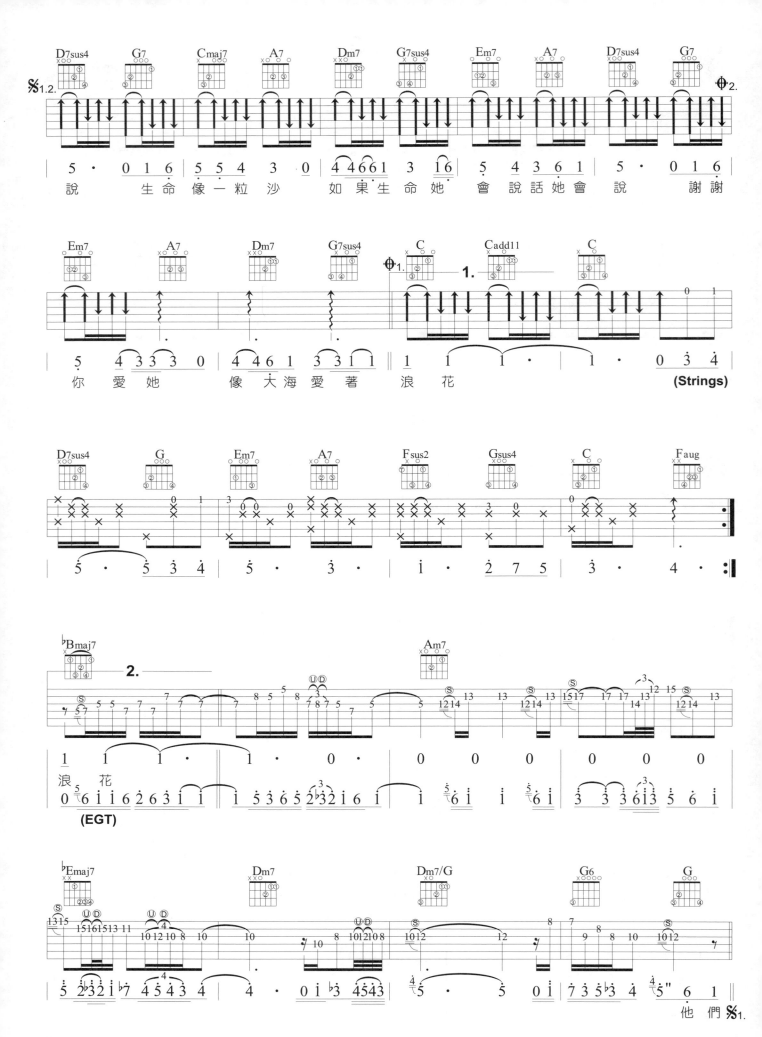

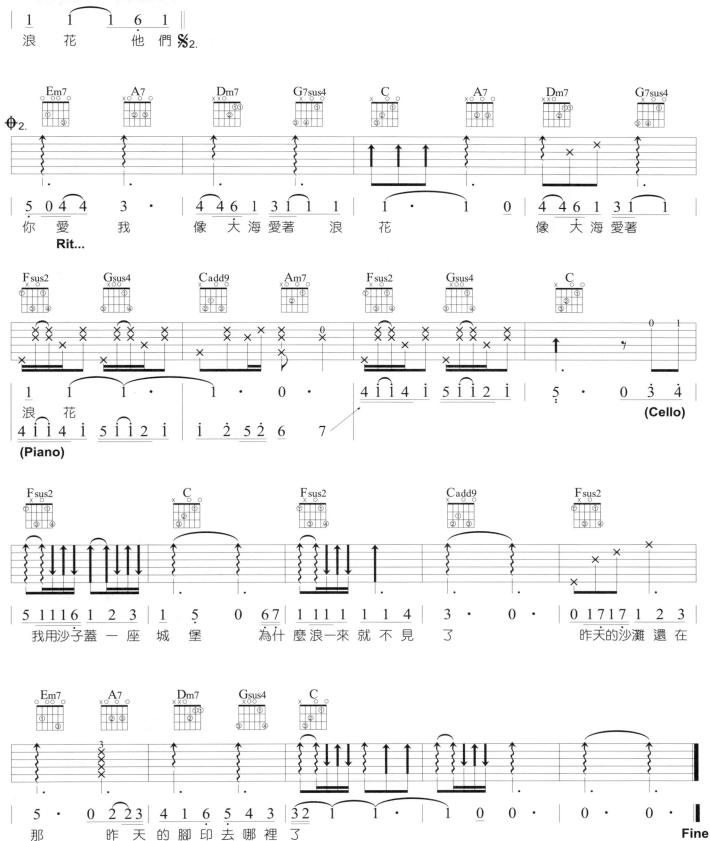

泡沫

演唱 / 鄧紫棋
詞曲 / 鄧紫棋

Key E　**Play** D　**Capo** 2　**Tempo** 4/4 ♩= 68

●彈奏分析：

🎸 此曲的彈奏並不困難，但難在唱的部份，一般男女生的音域都約在13度音程左右，而本曲高低音有15度，唱這類的歌，很可能低不下去或是要用假音來唱，不過能趁機試試你的音域。

🎸 譜上就如同鋼琴伴奏，用8Beats的伴奏方式就可以，如果你想要再更有變化，可以自行加入一些過門音，或是多加強強弱拍的表現，增加歌曲的層次感。

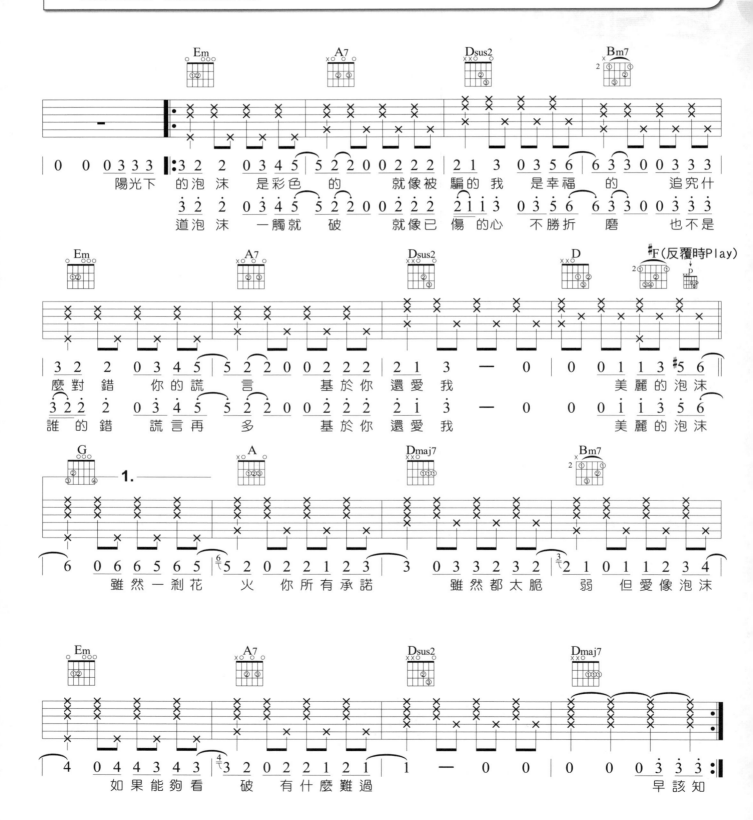

OP：WARNER CHAPPELL MUSIC TAIWAN LTD

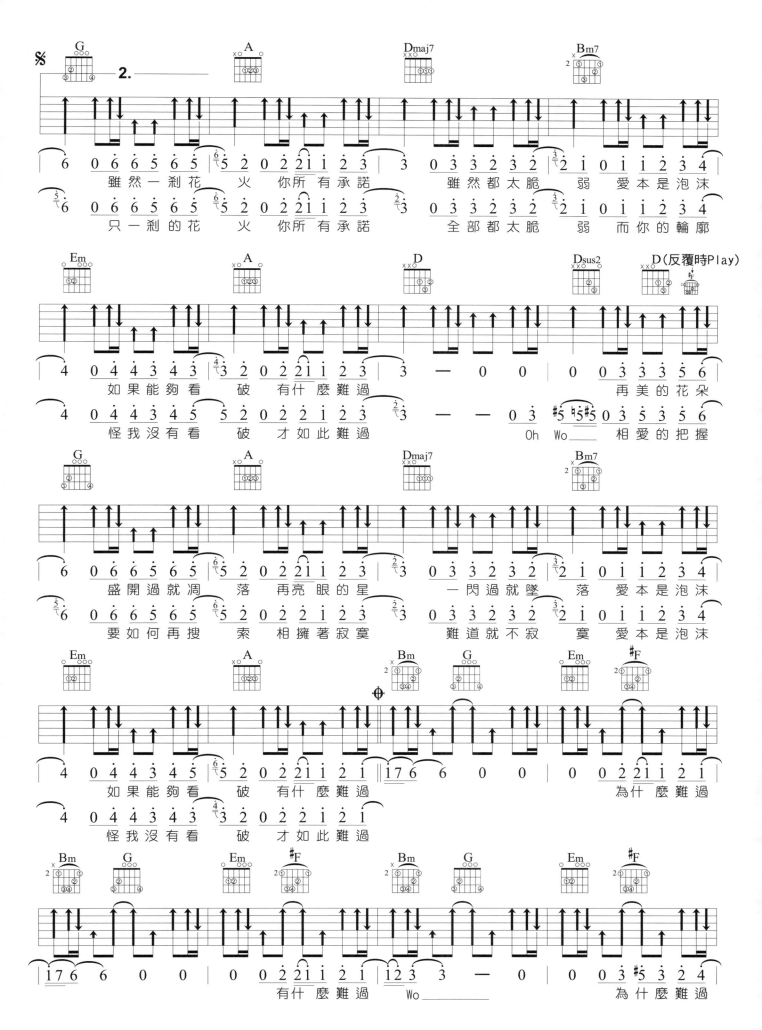

41

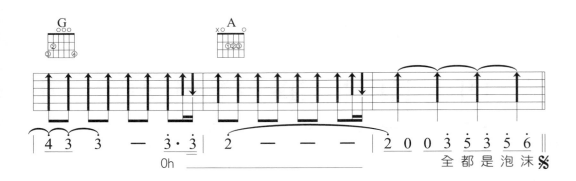

G		**A**

```
| 4 3 3 — 3· 3 | 2 — — — | 2 0 0 3 5̇ 3 5̇ 6̇ ‖
        Oh                        全 都 是 泡 沫 𝄋
```

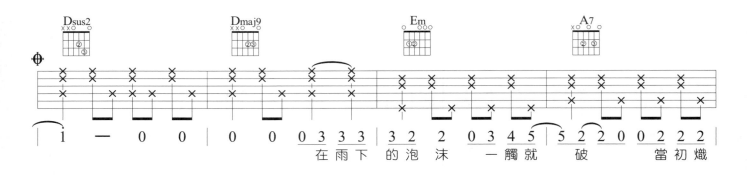

Dsus2	**Dmaj9**	**Em**	**A7**

```
𝄌
| 1 — 0 0 | 0 0 0 3 3 3 | 3 2 2 0 3 4 5 | 5 2 2 0 0 2 2 2 |
            在 雨 下 的 泡 沫   一 觸 就   破       當 初 熾
```

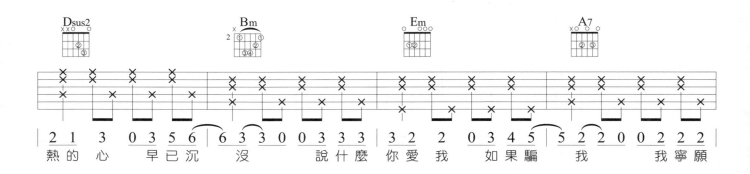

Dsus2	**Bm**	**Em**	**A7**

```
| 2 1 3 0 3 5 6 | 6̇ 3 3 0 0 3 3 3 | 3 2 2 0 3 4 5 | 5 2 2 0 0 2 2 2 |
  熱 的 心 早 已 沉   沒       說 什 麼 你 愛 我   如 果 騙   我       我 寧 願
```

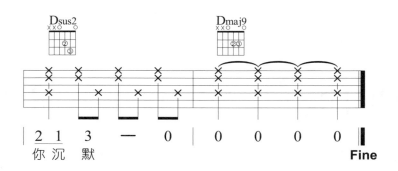

Dsus2	**Dmaj9**

```
| 2 1 3 — 0 | 0 0 0 0 0 ‖
  你 沉 默            **Fine**
```

goo.gl/zZmw4f

恆溫

演唱 / Molly Lin、
孫盛希

詞曲 / 孫盛希

Key	Play	Capo	Tempo
C#	C	1	4/4

: 彈奏分析 :

🎵 這是一首典型的8Beats節奏歌曲,相信你以前學指法時都已習慣將右手食指、中指、無名指分別彈奏第三、第二與第一弦,但是要知道,這不是絕對的彈奏方式,如果你不需要第一弦上的和聲你也可以讓食指、中指、無名指去彈奏分別彈奏第四、第三與第二弦,利用本曲指法練練看。

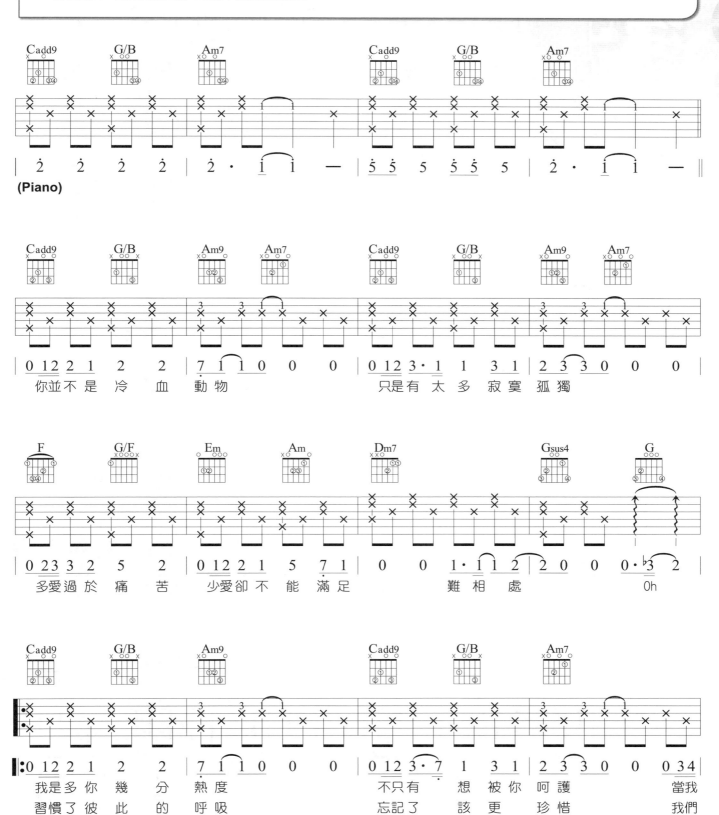

(Piano)

你並不是 冷 血 動物　　　　只是有 太 多 寂寞孤獨

多愛過於 痛 苦　　少愛卻不 能 滿足　　難相 處　　　　Oh

我是多你 幾 分 熱度　　　不只有　想 被你 呵 護　　　當我
習慣了彼 此 的 呼吸　　　忘記了　該 更 珍 惜　　　我們

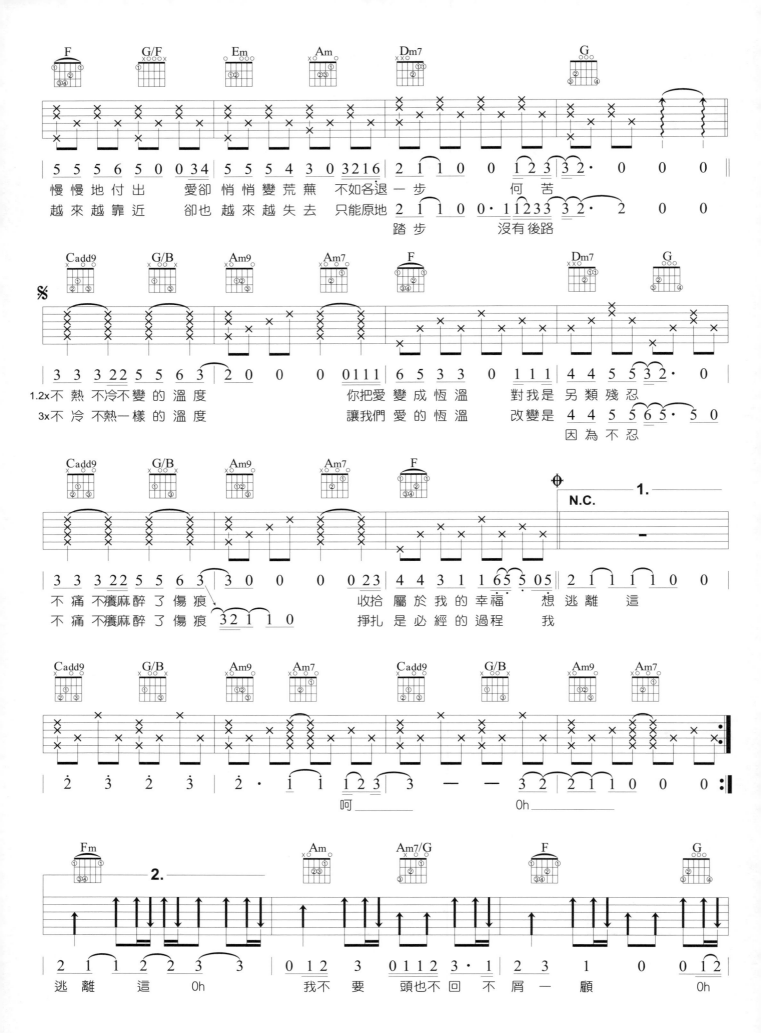

慢慢地付出　愛卻悄悄變荒蕪　不如各退一步　何苦
越來越靠近　卻也越來越失去　只能原地踏步　沒有後路

1.2x 不熱 不冷不變的溫度　　你把愛變成恆溫　對我是另類殘忍
3x 不冷不熱一樣的溫度　　讓我們愛的恆溫　改變是因為不忍

不痛 不癢麻醉了傷痕　　收拾屬於我的幸福　想逃離這
不痛 不癢麻醉了傷痕　　掙扎是必經的過程　我

呵　　　　　Oh

逃離這 Oh　　我不要　頭也不回 不屑一顧　　Oh

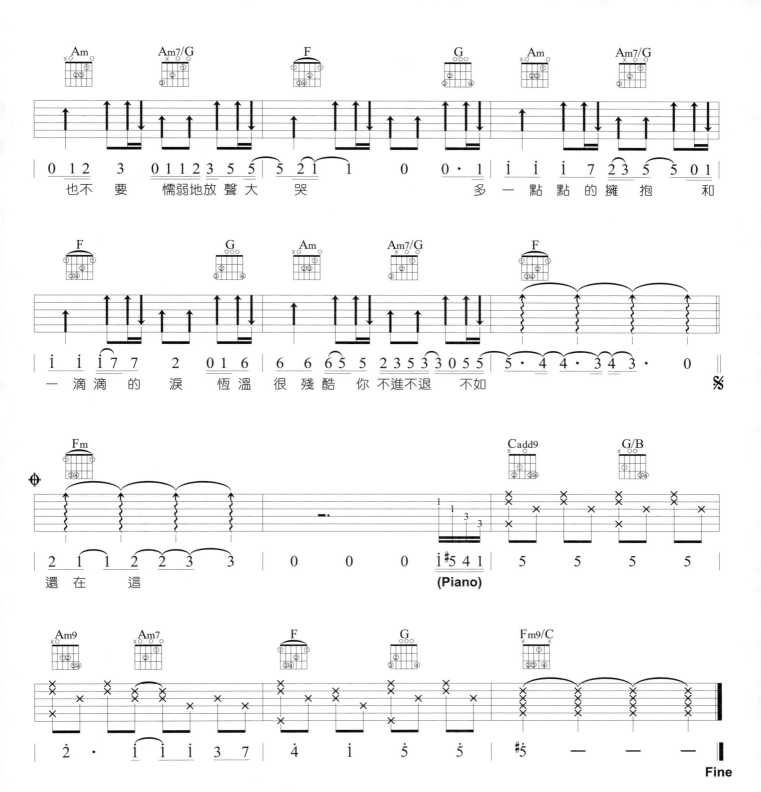

45

goo.gl/ISifmT

缺 D

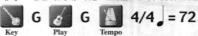

電影《等一個人的咖啡》主題曲（阿拓主題曲）

演唱／庾澄慶
詞／九把刀
曲／木村充利

Key G　Play G　Tempo 4/4 ♩=72

:彈奏分析:

- 樂譜中N.C.是No Chord的簡寫，表示該小節沒有任何和聲，亦無需彈奏。
- Em→Em/E♭→Em/D→C#m7-5，這是在小調上很常見的根音順降，當一個小和弦要彈奏2個小節以上，或是Em和弦要進行到D和弦時，都可以這樣使用，讓伴奏上比較有亮點。

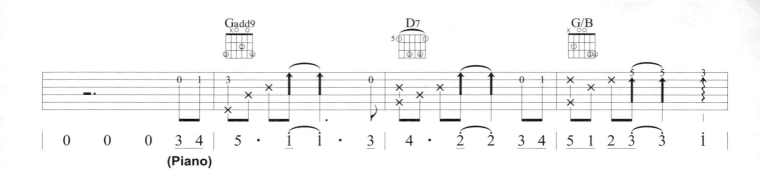

(Piano)

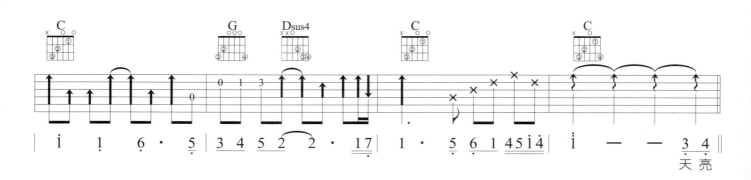

天亮

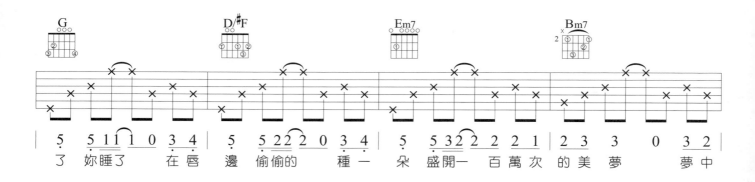

了 妳睡了 在唇 邊 偷偷的 種一 朵 盛開一 百萬次的美夢 夢中

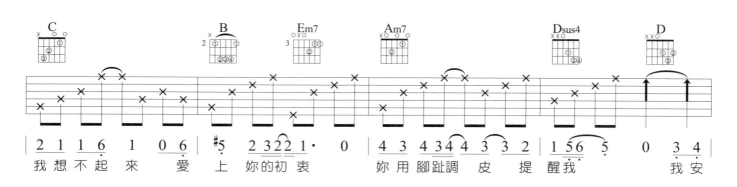

我 想不 起 來 愛 上 妳的初衷 妳用腳趾調 皮 提 醒我 我安

OP：Linfair Music Publishing Ltd. 福茂著作權
群星瑞智國際娛樂股份有限公司
SP：Sony Music Publishing (Pte) Ltd. Taiwan Branch

46

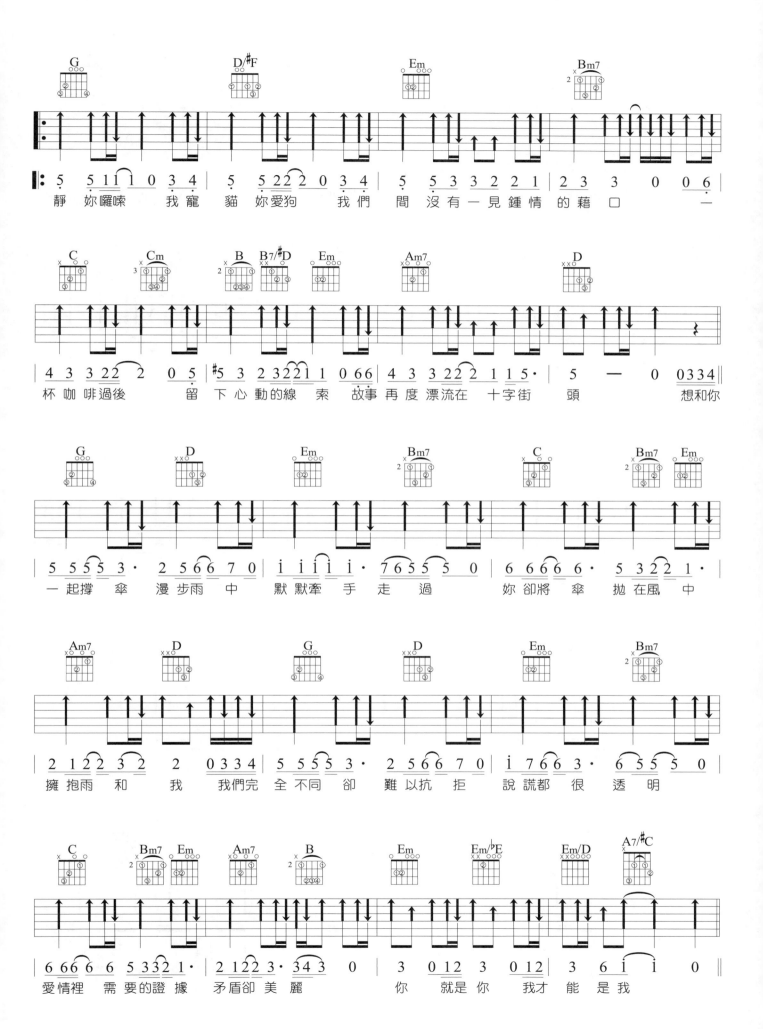

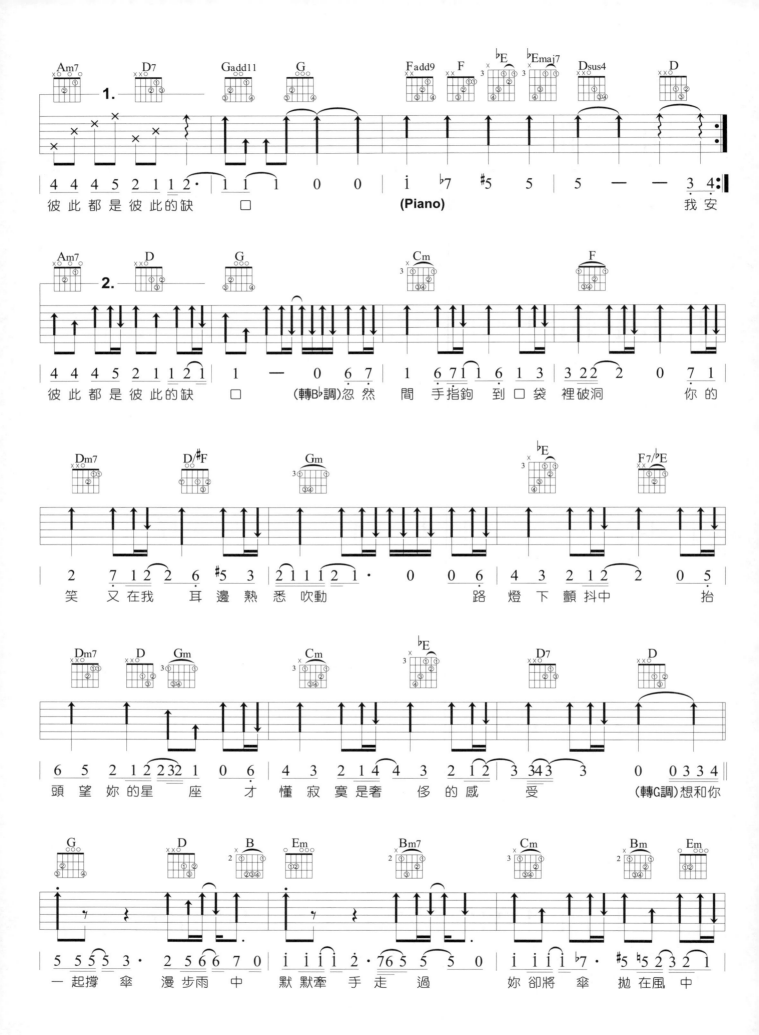

48

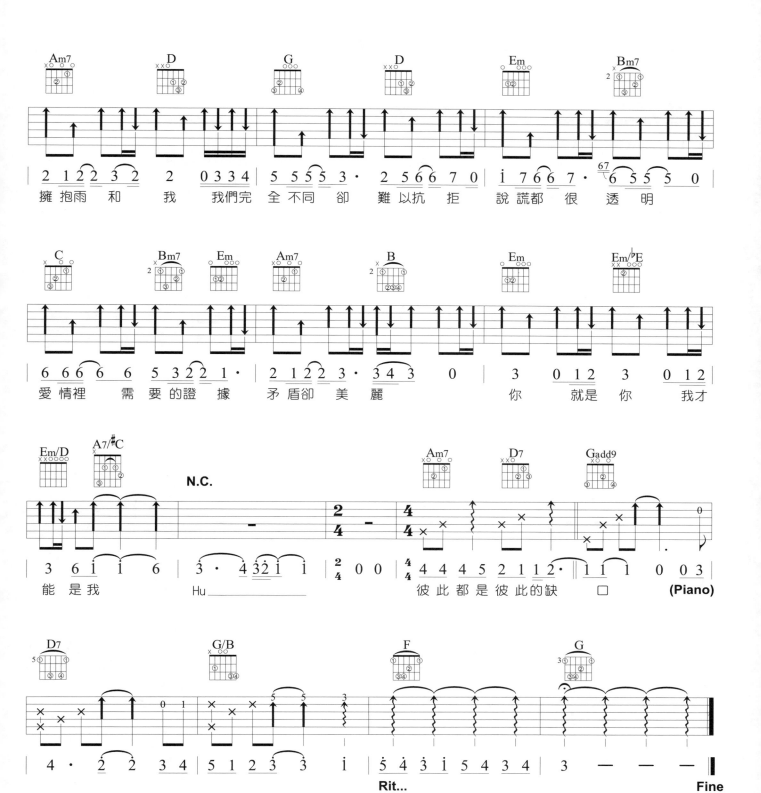

江郎

演唱 / 韋禮安
詞曲 / 韋禮安

goo.gl/m45CJO

 G Key　 G Play　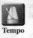 Rhythm　Slow Soul　4/4 ♩=72 Tempo

弾奏分析：

- C69和弦為在C和弦的基礎上再加上六音與九音，這類和弦多半使用在修飾和弦作用上。
- C69雖然屬於C和弦群之一，但手指按弦不同於C和弦，和弦轉換時要多練習，訓練手指的獨立性。

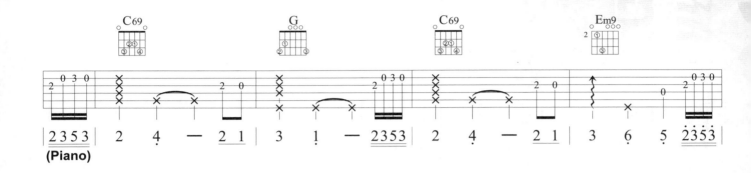

(Piano)

流傳了千

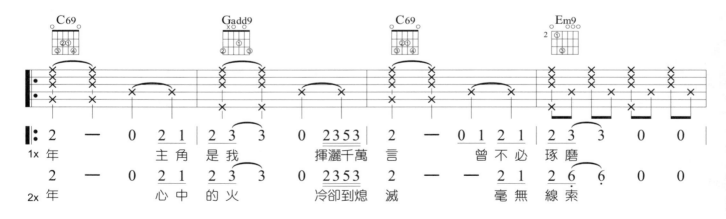

1x 年　　　主角是我　　揮灑千萬言　　曾不必琢磨
2x 年　　　心中的火　　冷卻到熄滅　　毫無線索

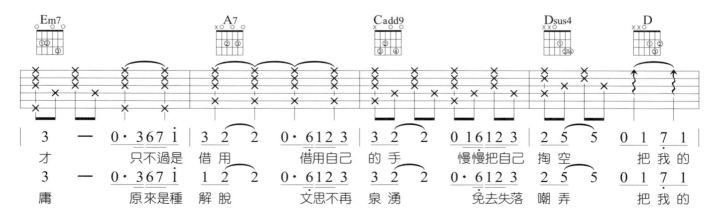

才　　　只不過是借用　　借用自己的手　　慢慢把自己掏空　　把我的
庸　　　原來是種解脫　　文思不再泉湧　　免去失落嘲弄　　把我的

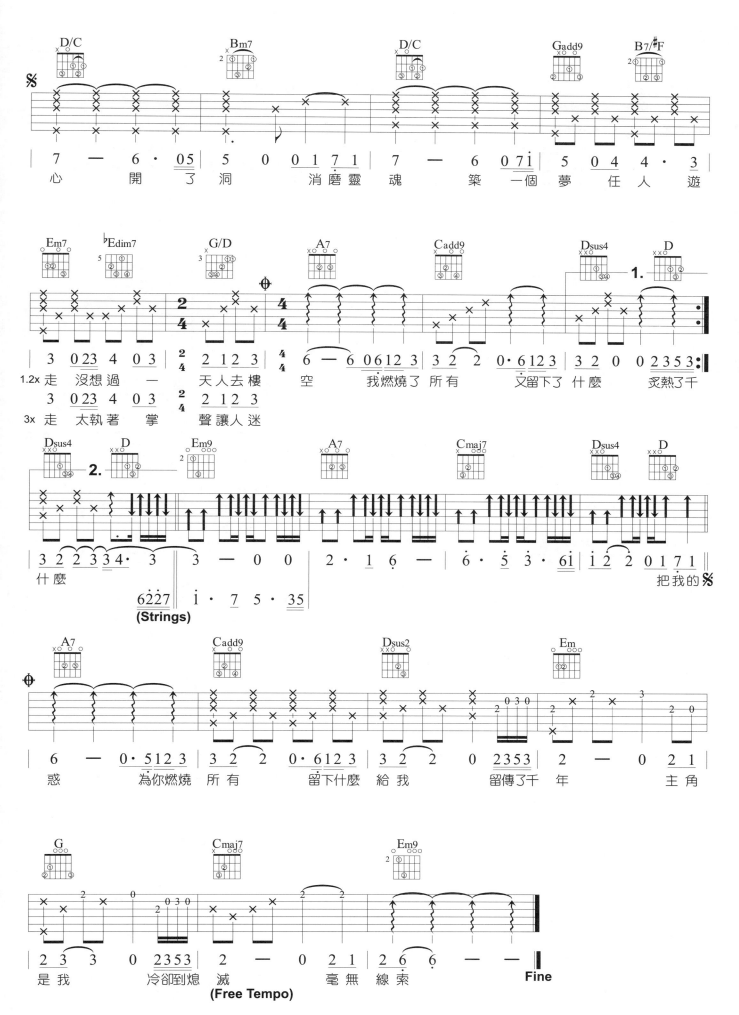

51

沉船

演唱 / 韋禮安
詞曲 / 韋禮安

Key F　Play D　Capo 3　Tempo 4/4 ♩= 68

彈奏分析：

♬ 這首原曲是以鋼琴編曲為主要元素，特點就是轉位和弦非常多，轉到吉他伴奏上正好可以多練練這些轉位和聲。

♬ 注意吉他指型上很多是不可彈的音，這也是吉他編曲一個重要觀念，只彈奏所需要的和聲音，並不要死守固定的按法。
例如你彈一個C和弦，如果你要的和聲效果是一、二、三弦加一個根音，那你大可只用食指、無名指按第二弦與第五
弦，第四弦就可以不用按了，當然，這是針對指法而言，刷法就不行不按了。

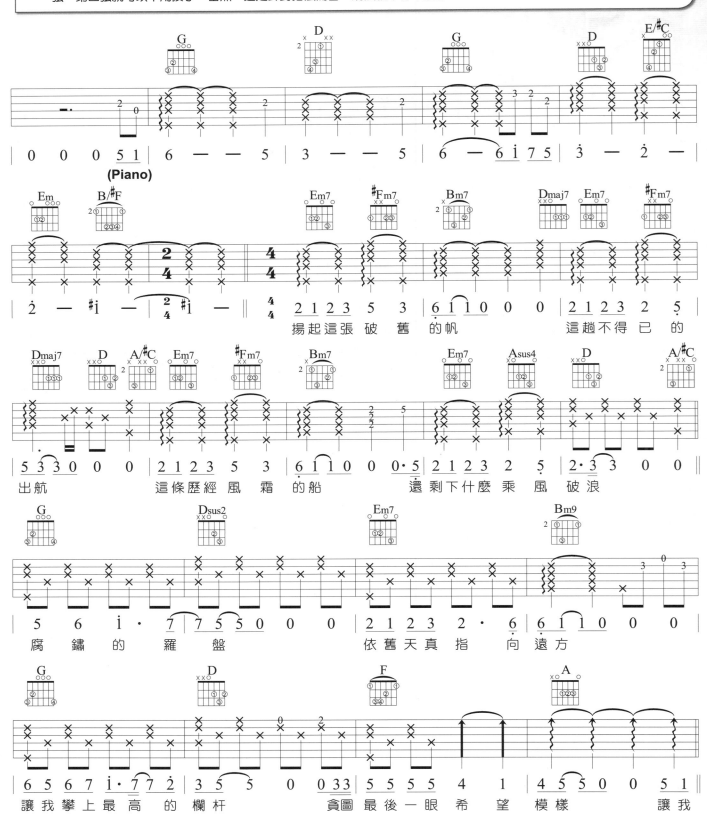

OP：Linfair Music Publishing Ltd. 福茂著作權

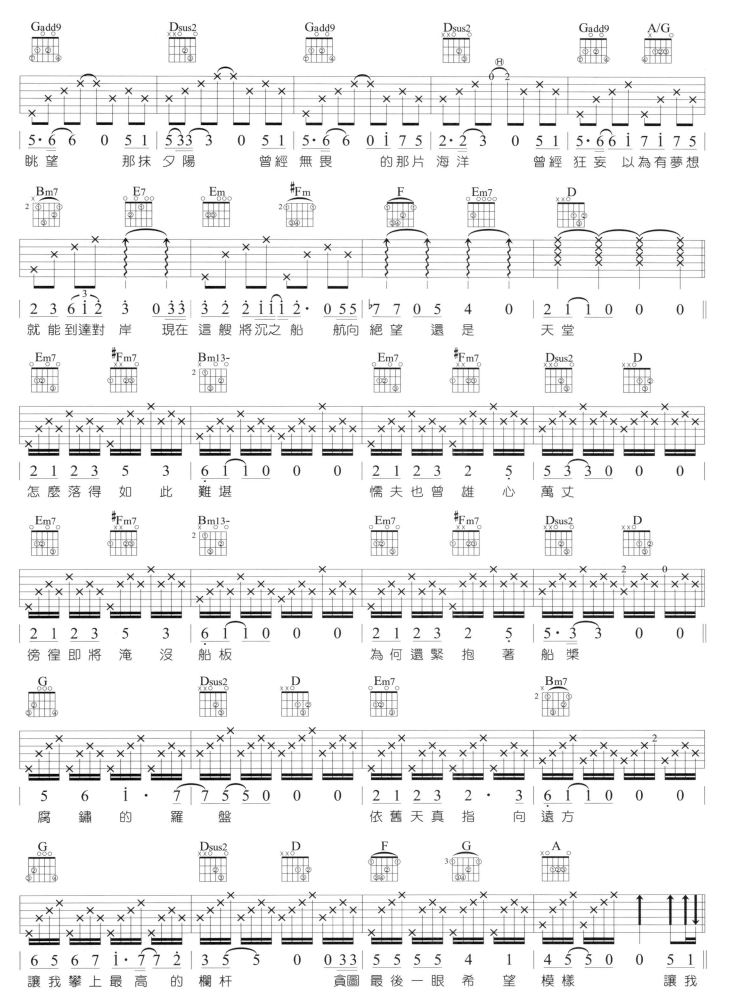

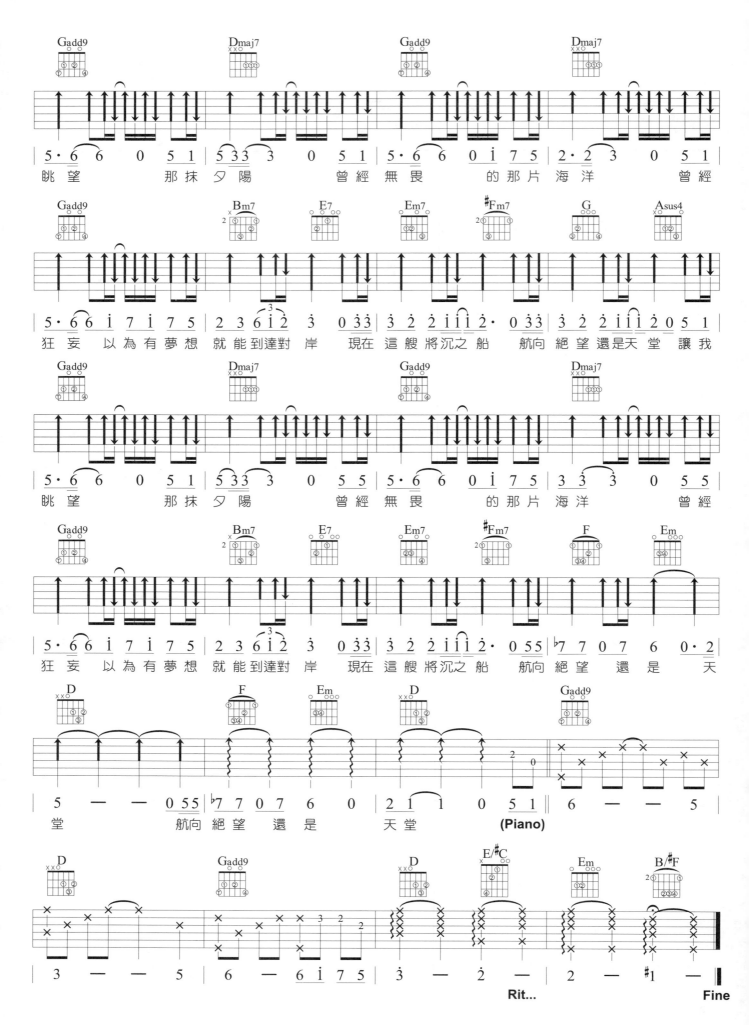

起飛

演唱 / 2014全國高中生大合唱
詞曲 / 起飛作詞作曲小組

 G–A♭ Key G–A♭ Play 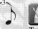 G–A♭ Rhythm Slow Rock ♩ = ♪³ 4/4 ♩ = 80 Tempo

🎸 後面的反覆副歌,升了一個Key,練練你的封閉和弦功力。

🎸 尾奏上有標註一個符號叫Adlib.(俗稱叫「阿多里布」),表示此段獨奏由樂手即興演出的意思。但是各位要記住,是即興而不是隨性,即興必須有理、有根據,不同於隨便興起的演出。

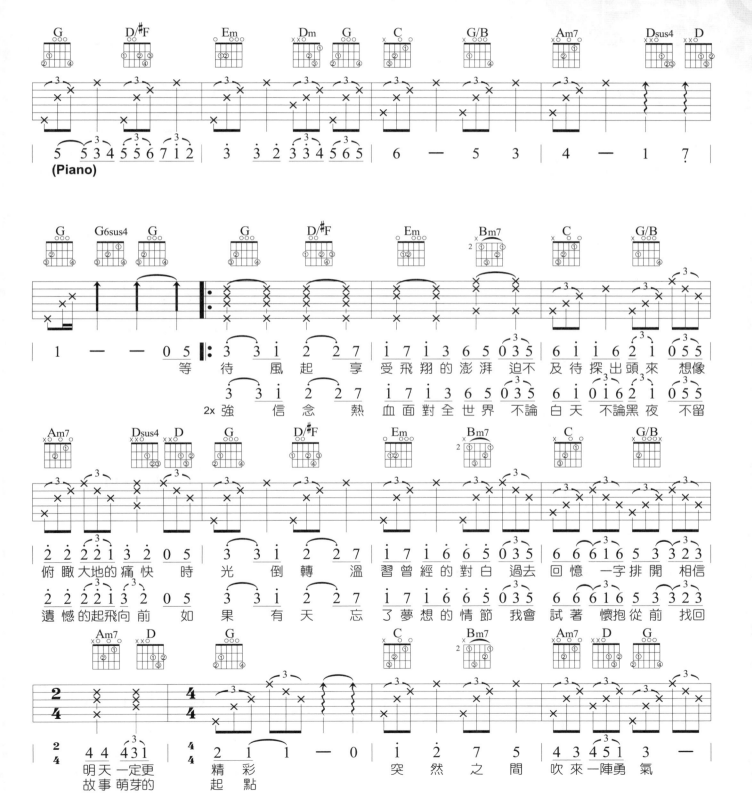

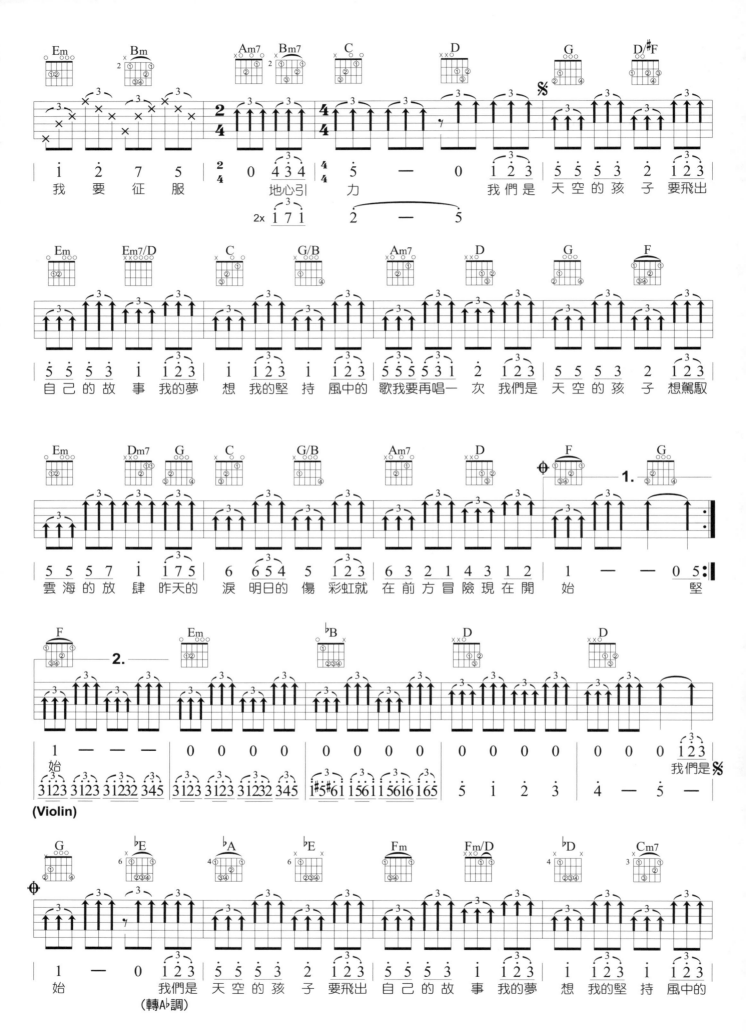

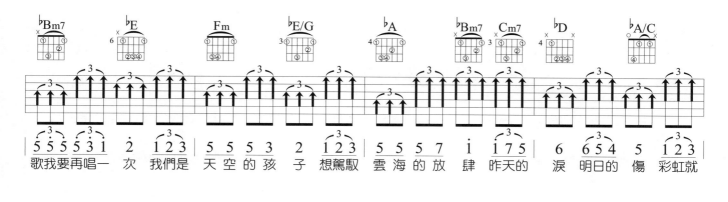

| ♭Bm7 | ♭E | Fm | ♭E/G | ♭A | ♭Bm7 | Cm7 | ♭D | ♭A/C |

5 5 5 5 3 1 ˙2 1 2 3 | 5 5 5 3 2 1 2 3 | 5 5 5 7 i 1 7 5 | 6 6 5 4 5 1 2 3 |

歌 我 要 再 唱 一 次 我 們 是 天 空 的 孩 子 想 駕 馭 雲 海 的 放 肆 昨 天 的 淚 明 日 的 傷 彩 虹 就

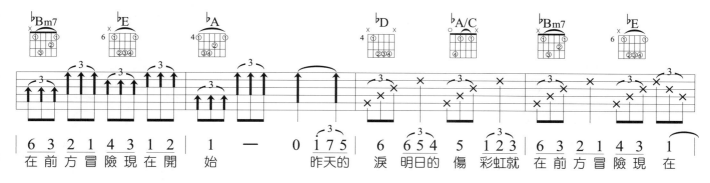

| ♭Bm7 | ♭E | ♭A | ♭D | ♭A/C | ♭Bm7 | ♭E |

6 3 2 1 4 3 1 2 | 1 — 0 1 7 5 | 6 6 5 4 5 1 2 3 | 6 3 2 1 4 3 1 |

在 前 方 冒 險 現 在 開 始 昨 天 的 淚 明 日 的 傷 彩 虹 就 在 前 方 冒 險 現 在

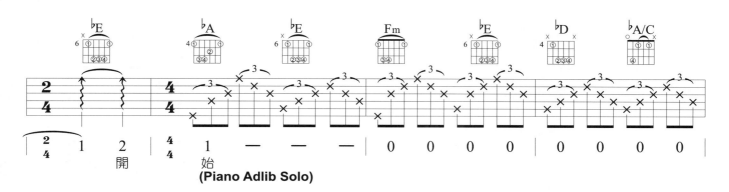

| ♭E | ♭A | ♭E | Fm | ♭E | ♭D | ♭A/C |

2/4 | 4/4 |

2/4 1 2 | 4/4 1 — — — | 0 0 0 0 | 0 0 0 0 |

開 始
(Piano Adlib Solo)

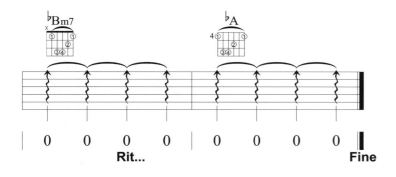

| ♭Bm7 | ♭A |

| 0 0 0 0 | 0 0 0 0 |
Rit... Fine

57

不還

演唱 / 郭靜
詞曲 / 韋禮安

Key C# | Play C | Capo 1 | Rhythm Slow Soul | Tempo 4/4 ♩= 116

:彈奏分析:

- 這首歌曲的旋律部份有些變化音(升降音)，唱的時候要特別聽和弦伴奏，唱準它。因為有了這些旋律，才有這樣的和弦編曲。

- 七和弦以上的變化和弦(例如7-9、7-13……)很多，請多聽聽它們的聲響，然後想想和弦給你什麼樣的感覺？憂傷、懸疑、高興、怪異……。

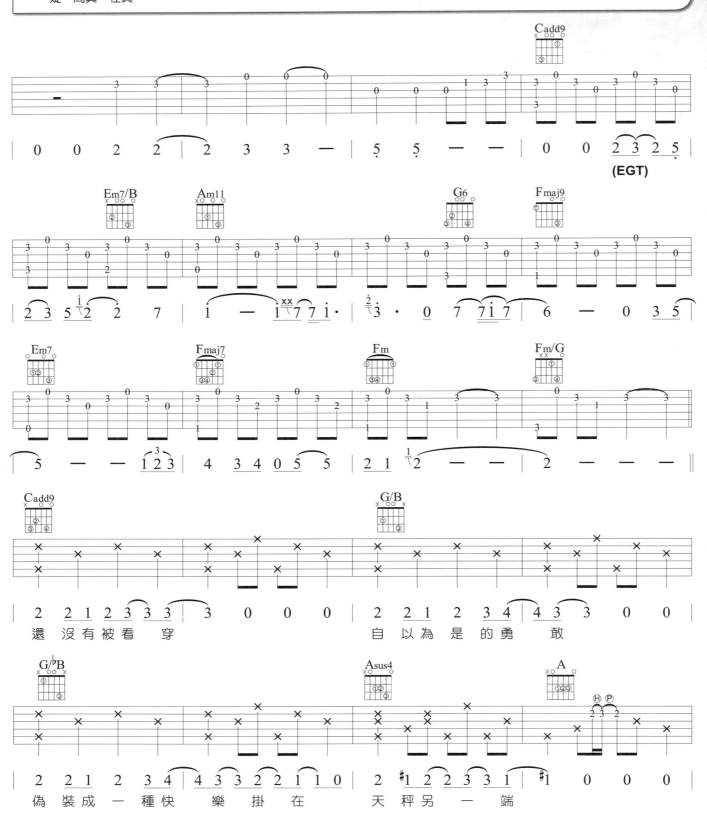

還 沒 有 被 看 穿　　　　自 以 為 是 的 勇 敢

偽 裝 成 一 種 快 樂 掛 在 天 秤 另 一 端

OP：Linfair Music Publishing Ltd. 福茂著作權

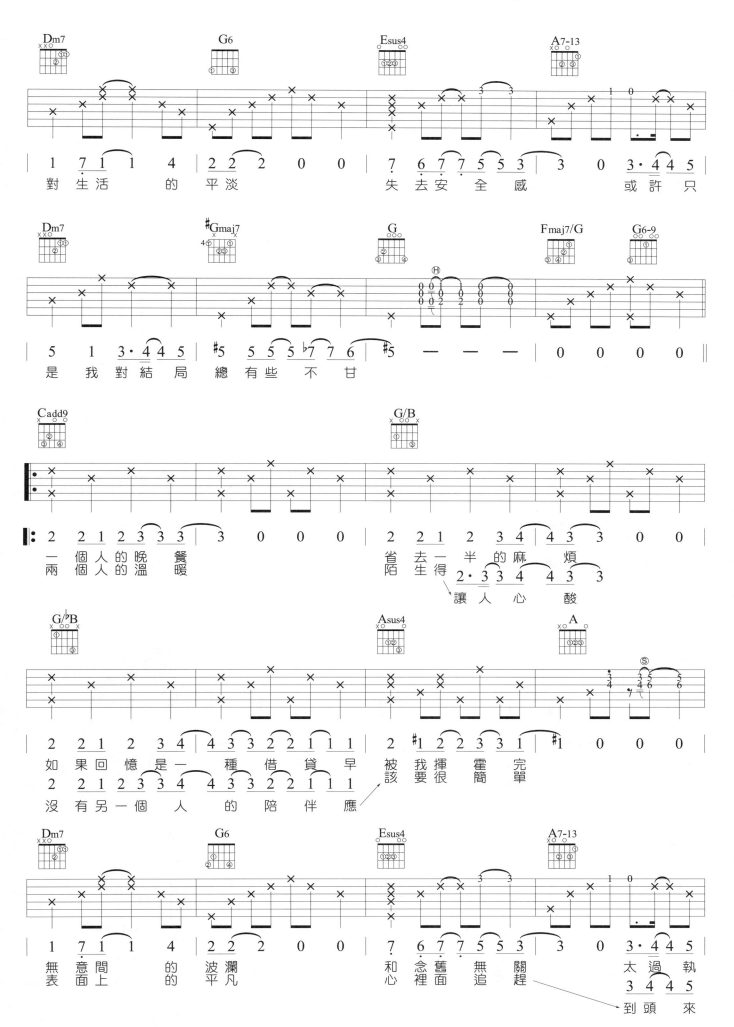

60

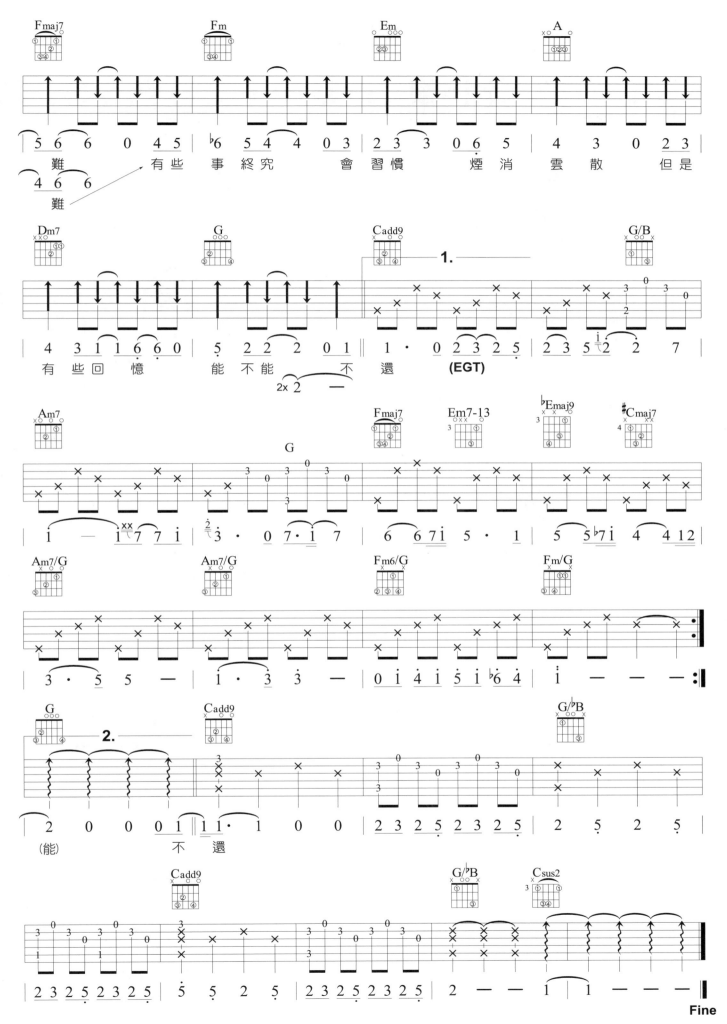

goo.gl/tKbuzk

月湖

演唱 / Robynn & Kendy
詞(粵語) / 林一峰
曲 / Kendy Suen

Key B♭ Play A Capo 1 Tempo 4/4 ♩=74

:彈奏分析:

♪ 來自香港的Robynn & Kendy，出道以來的曲風，一直以乾淨的吉他伴奏與優美的和聲，強烈的民謠風，受到很多人的喜愛。

♪ 這是一首以A調手法編曲的歌曲，這個編曲手法會讓它的IV級(D)、V級(E)的根音都落在空弦音上，可以讓彈奏上多很多變化。

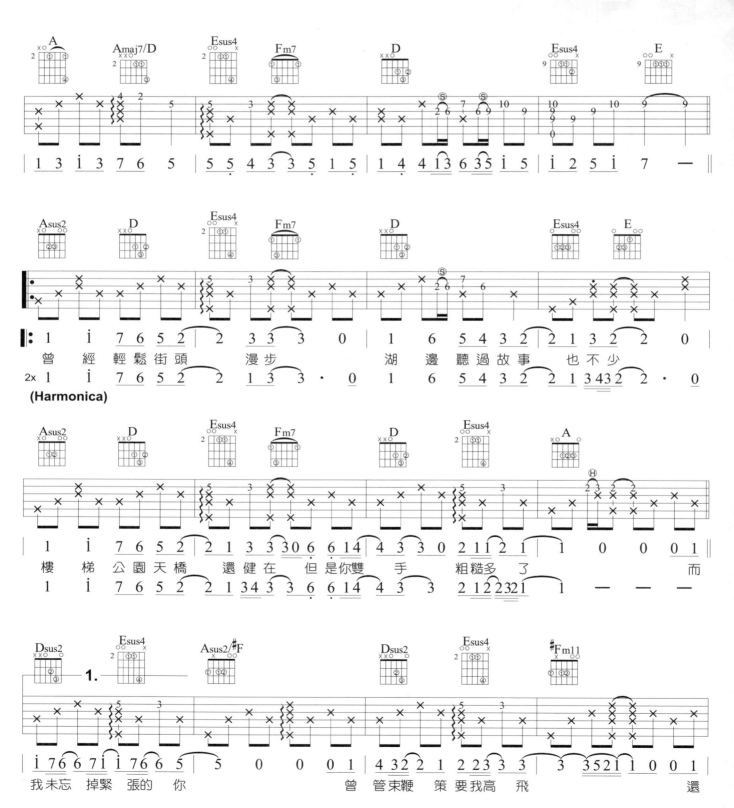

OP：Universal Music Hong Kong

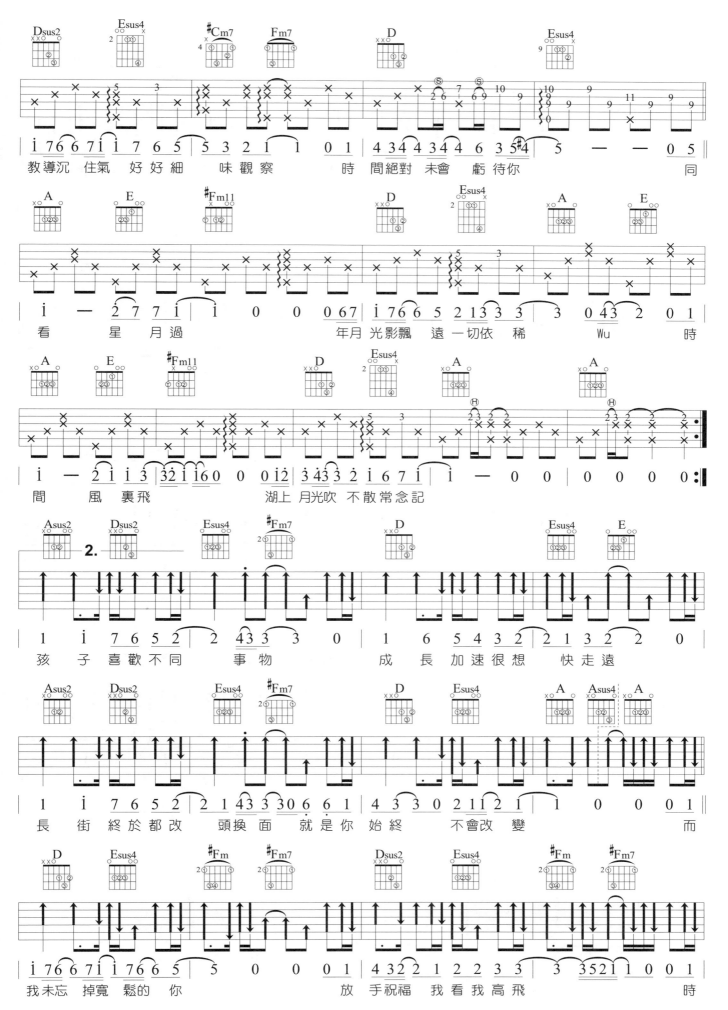

教導沉　住氣　好好細　味觀察　時　間絕對未會　虧待你　　　　同

看　星　月過　　　　　年月　光影飄　遠一切依　稀　Wu　　　時

間　風　裏飛　　　　湖上　月光吹　不散常念記

2.

孩　子喜歡不同　事物　　成　長加速很想　快走遠

長　街　終於都改　頭換面　就是你始終　不會改變　　而

我未忘掉寬　鬆的你　　　　放　手祝福　我看我高飛　　　時

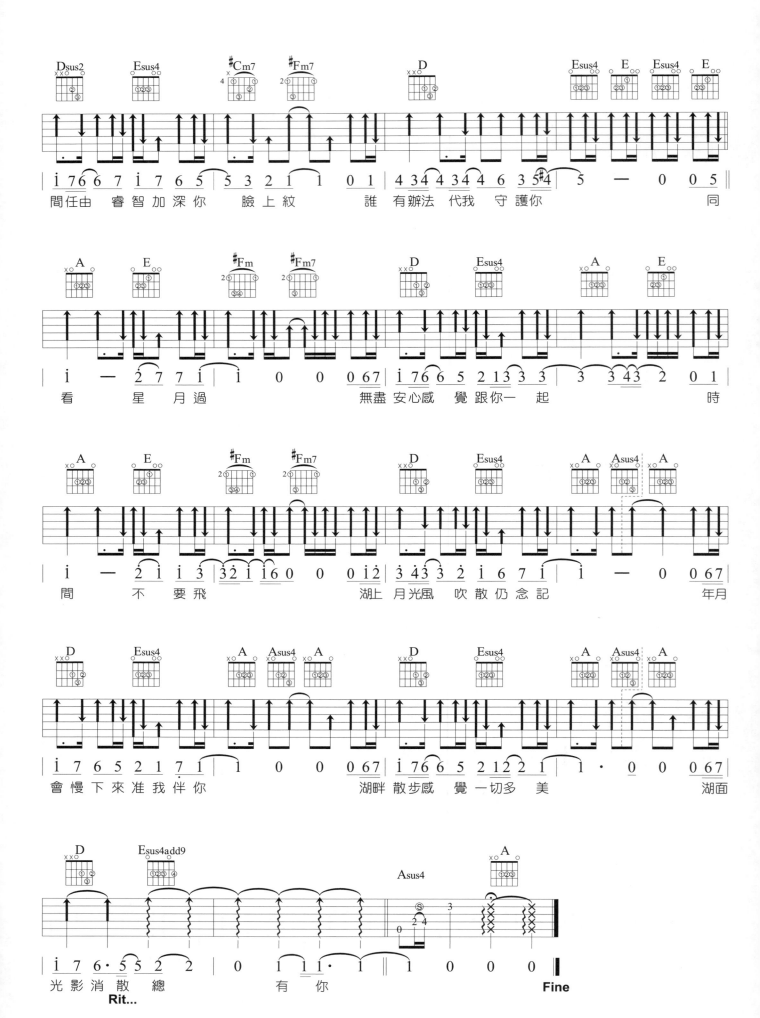

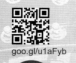

愛存在

電視劇《終級X宿舍》片尾曲

演唱 / 王詩安
詞 / 洪誠孝
曲 / 馬奕強

Key: G　Play: G　Tempo: 4/4 ♩= 74

:彈奏分析:

🎸 在副歌上有一個經典的編曲範例。從G調的 III 級(Bm)進行到 VI 級(Em)和弦，在中間使用 III 級大三和弦(B)，來連接這兩個和弦，因為這個B和弦正好也是Em的 V 級和弦，而在B到Em之間再使用B/D#來連接，然後進行到Em，最後再使用E/G#和弦連接到Am，這正是所謂的「編曲」。

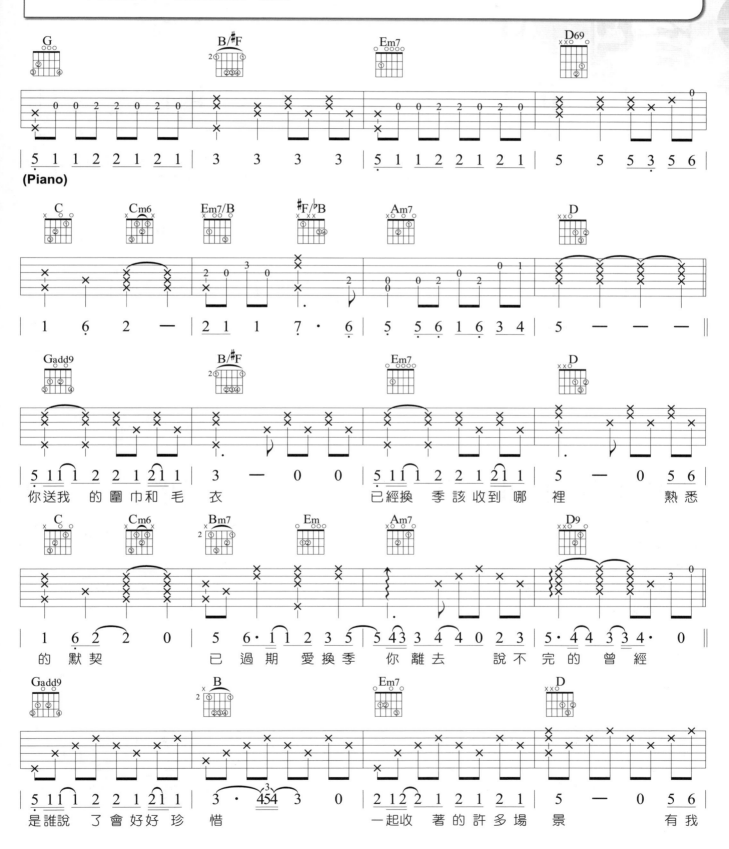

(Piano)

你送我 的 圍巾和毛 衣　　　已經換 季該收到哪 裡　　熟悉
的 默契　　已 過期 愛換季 你離去　說不完的 曾經
是誰說 了會好好珍 惜　　一起收 著的許多場 景　　有我

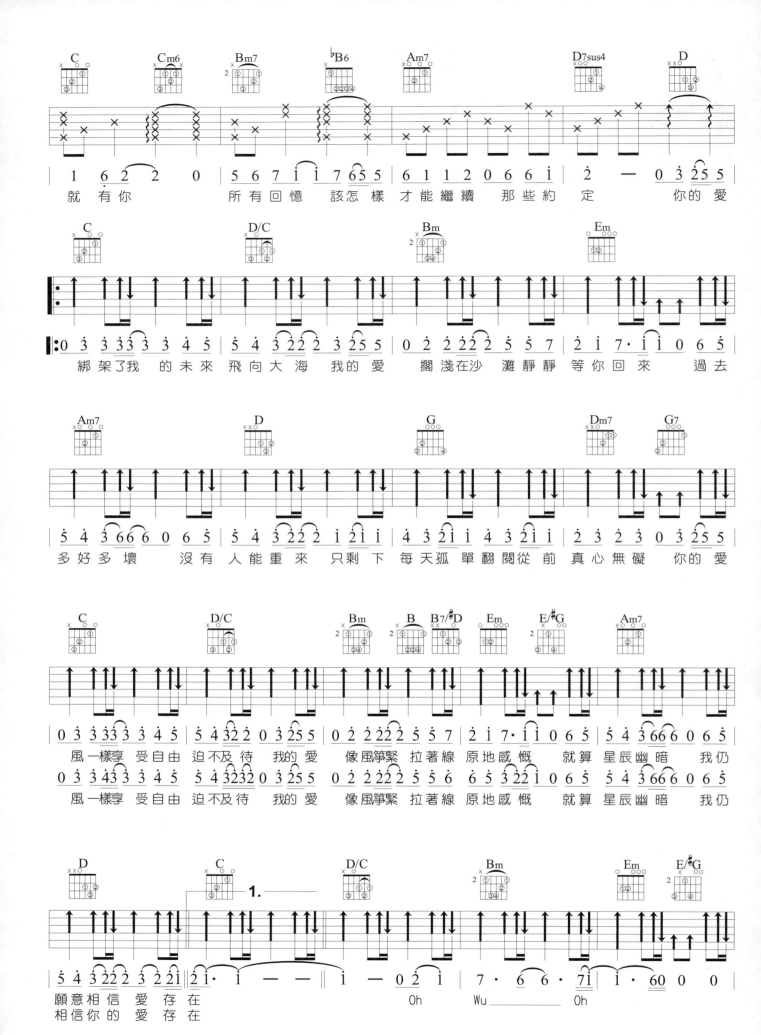

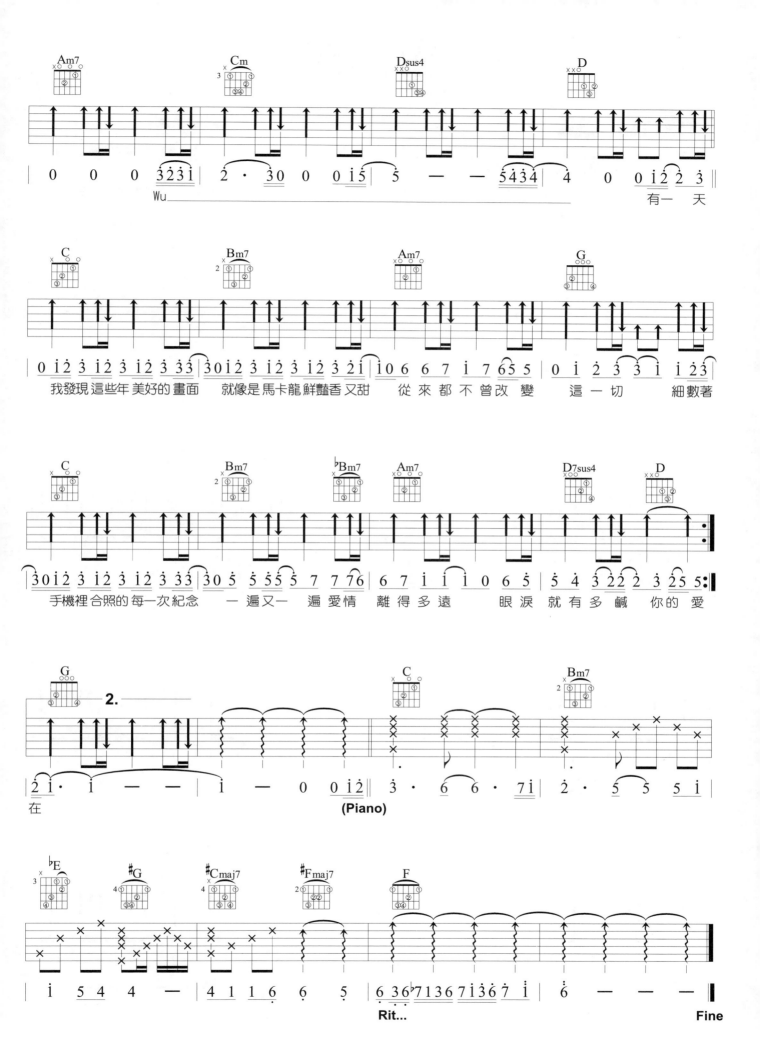

偷偷的

三立華劇《幸福選擇題》插曲

演唱 / MP魔幻力量

詞曲 / MP魔幻力量 廷廷

Play **A**　Tempo **4/4** ♩ = 74

：彈奏分析：

- 相信有看過魔幻力量這首歌MV的朋友，應該會被開頭那句「快來加入熱音社」所吸引住吧！有了「魔幻力量」的加持，我覺得今年各學校熱音社恐怕又要額滿了。

- 彈奏此曲，注意E/G#這個和弦，以食指封住第二琴格，但刷的時候不要刷到第一弦，因為第一弦第2格的音不是和弦音，請控制刷奏的位置。

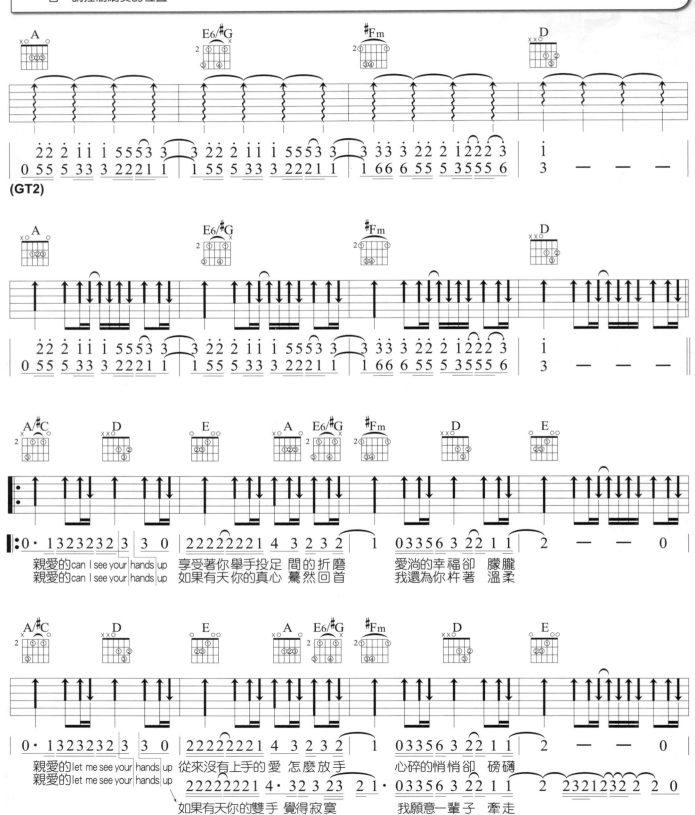

親愛的can I see your hands up　享受著你舉手投足 間的折磨　愛淌的幸福卻　朦朧
親愛的can I see your hands up　如果有天你的真心 驀然回首　我還為你杵著　溫柔

親愛的let me see your hands up　從來沒有上手的愛 怎麼放手　心碎的悄悄卻　磅礴
親愛的let me see your hands up　如果有天你的雙手 覺得寂寞　我願意一輩子　牽走

OP：相信音樂國際股份有限公司

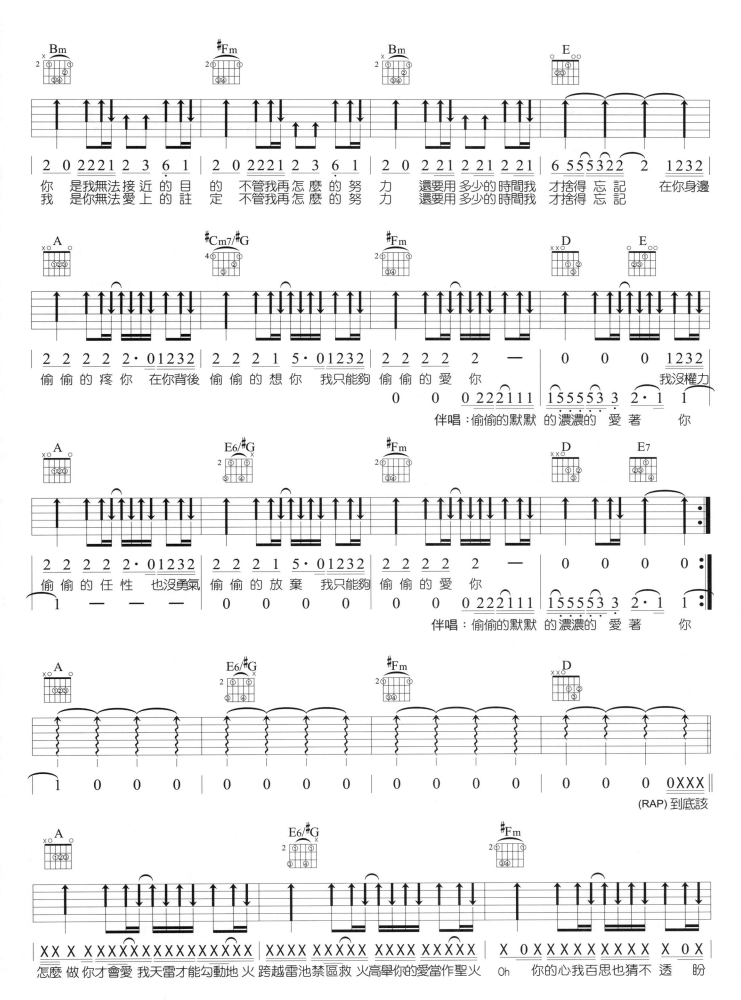

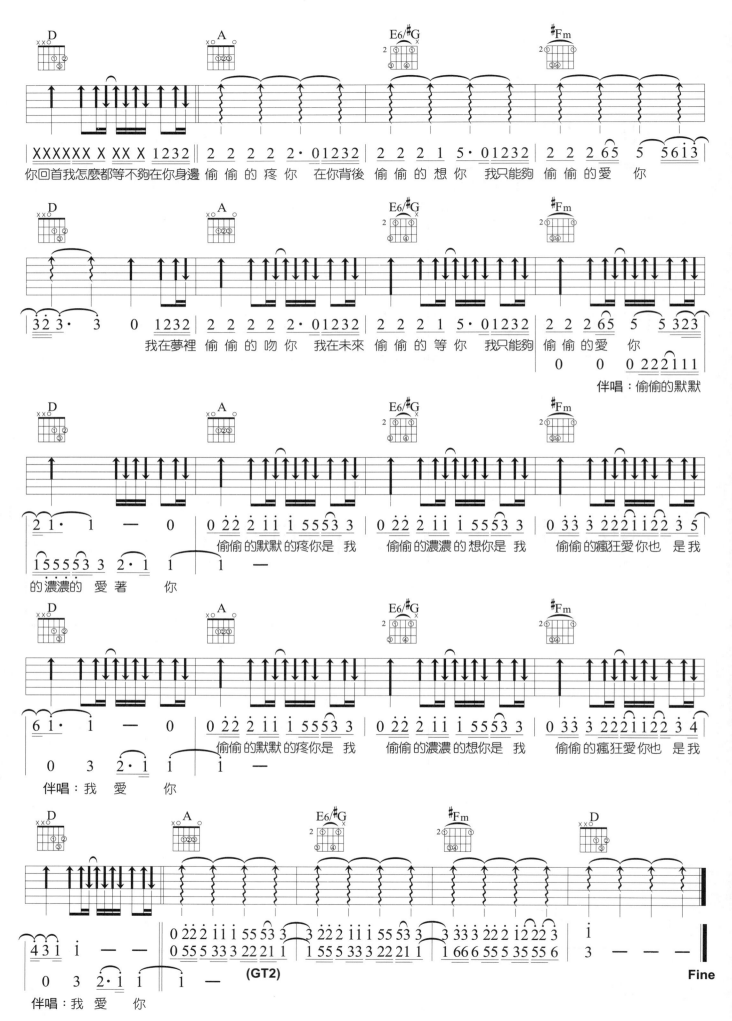

大人中

演唱 / 盧廣仲
詞 / 盧廣仲、討海人、威廉霍華
曲 / 盧廣仲

 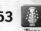

Key	Play	Rhythm	Tempo	Tune
E♭	E	Slow Soul	4/4 ♩=53	各弦調降半音

：彈奏分析：

- 彈奏此曲，請將各弦調降半音，這也是盧廣仲最習慣彈奏的手感。如果你覺得你的吉他彈起來很硬，也可以試著調音時都將各弦降半音，獲得比較好的手感，要彈C調時，再配合Capo調整音高。
- 如果你看過盧廣仲彈吉他，可以發現在第六弦上的音，他大多是用拇指以扣的方式按壓，不過這個方式比較適合手大的人，手小要扣住就不是那麼容易了。

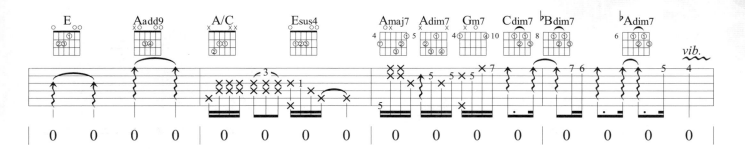

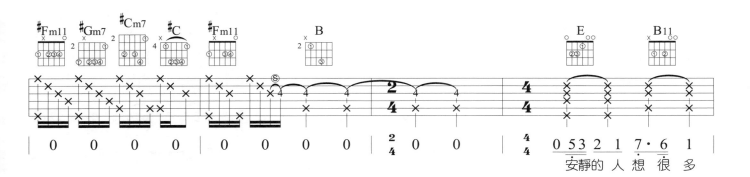

安靜的人想很多

說話的人專心說　　上班的人在五樓　　下班的人獲得自由

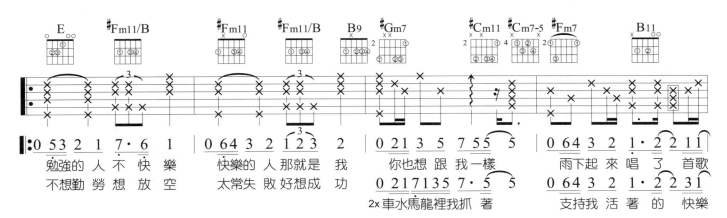

勉強的人不快樂　　快樂的人那就是我　　你也想跟我一樣　　雨下起來唱了首歌
不想勤勞想放空　　太常失敗好想成功　　2x車水馬龍裡我抓著　　支持我活著的快樂

OP：添翼創越工作室

71

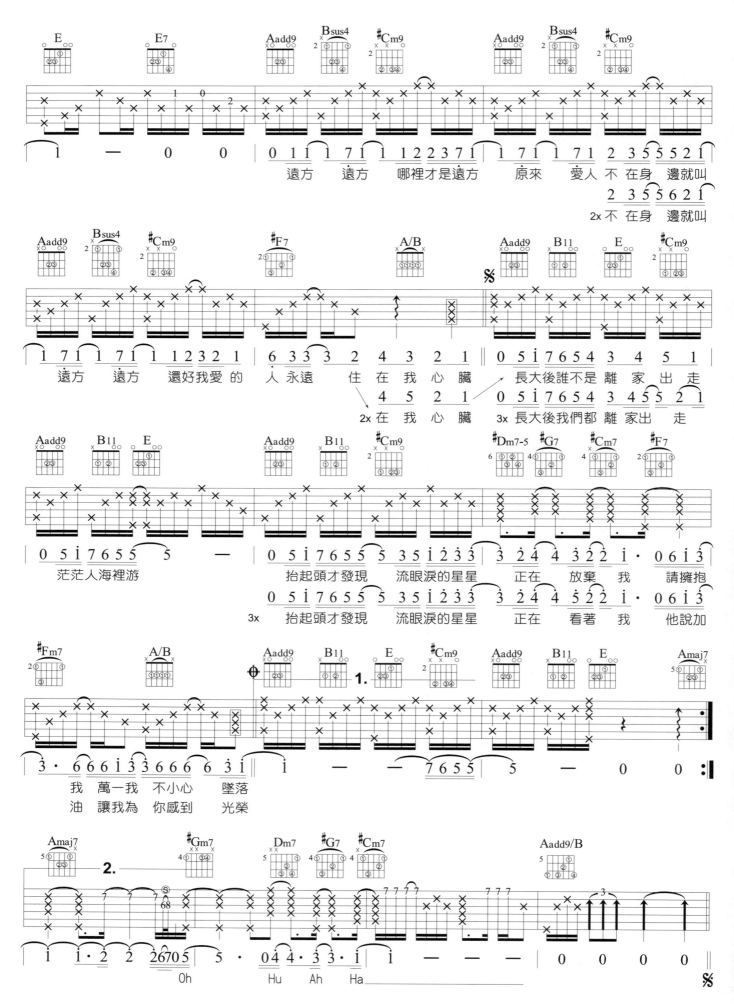

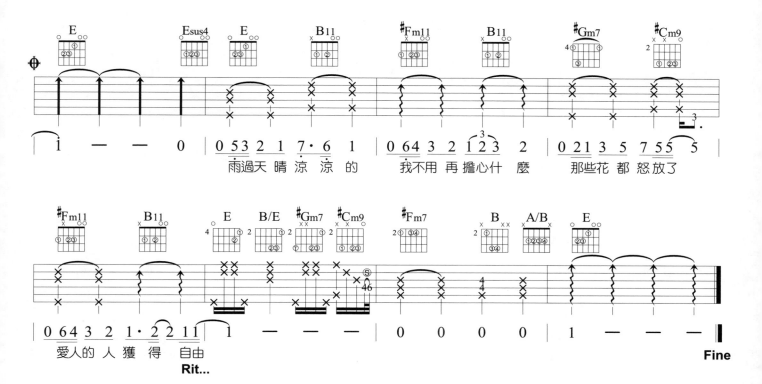

雨過天晴涼涼的　我不用再擔心什麼　那些花都怒放了

愛人的人獲得自由

Rit...

Fine

將軍令

電影《黃飛鴻之英雄有夢》主題曲

演唱 / 五月天
詞曲 / 五月天阿信

Key C　Play C　Tempo 4/4 ♩= 98

:彈奏分析:

- X5和弦是「Power Chord」的和弦表示法。因為此類和弦只彈奏主音與完全五度音，配合效果器的破音效果，便可以發出強而有力的和聲效果。
- 譜上的「x」是悶音，在空心吉他上，必須讓手刀部份放在琴橋的上方，此時彈奏該弦，會發出似有若無類似「鏗鏗鏗」的聲響，搭配實音來做演奏，就能體現出節奏感。

goo.gl/VE5jng

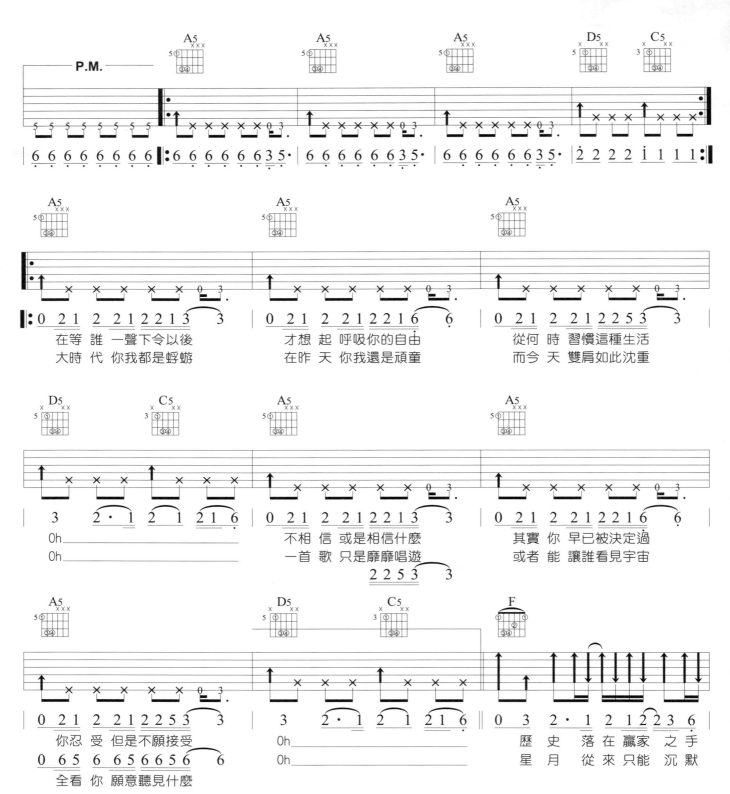

在等 誰 一聲下令以後
大時 代 你我都是蜉蝣

才想 起 呼吸你的自由
在昨 天 你我還是頑童

從何 時 習慣這種生活
而今 天 雙肩如此沈重

Oh
Oh

不相 信 或是相信什麼
一首 歌 只是靡靡唱遊

其實 你 早已被決定過
或者 能 讓誰看見宇宙

你忍 受 但是不願接受
全看 你 願意聽見什麼

Oh
Oh

歷史 落在 贏家 之手
星月 從來只能 沉默

OP：認真工作室
SP：相信音樂國際股份有限公司

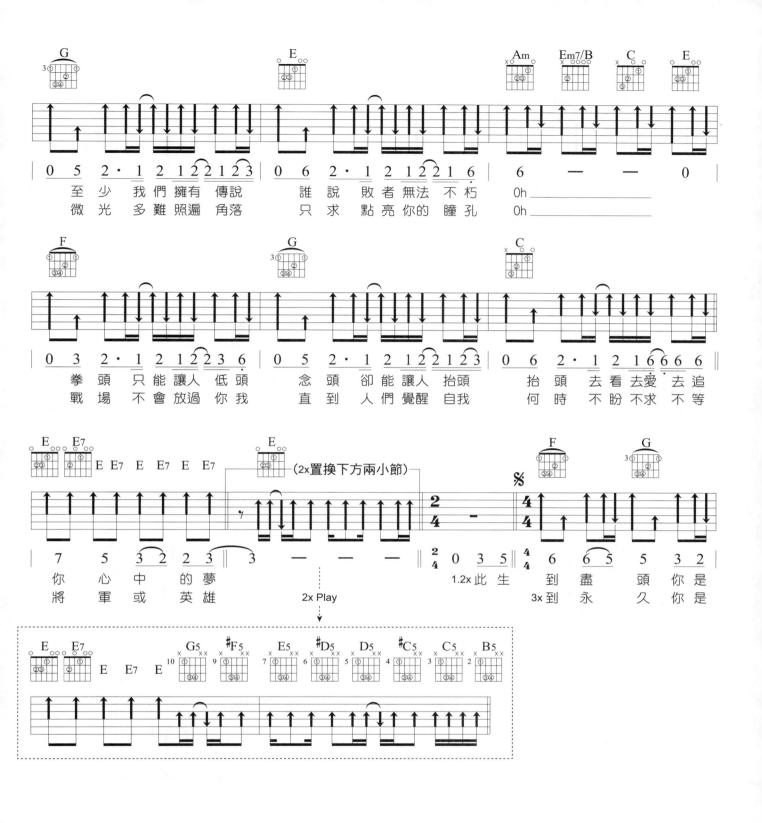

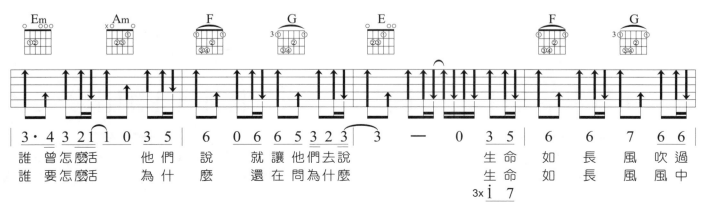

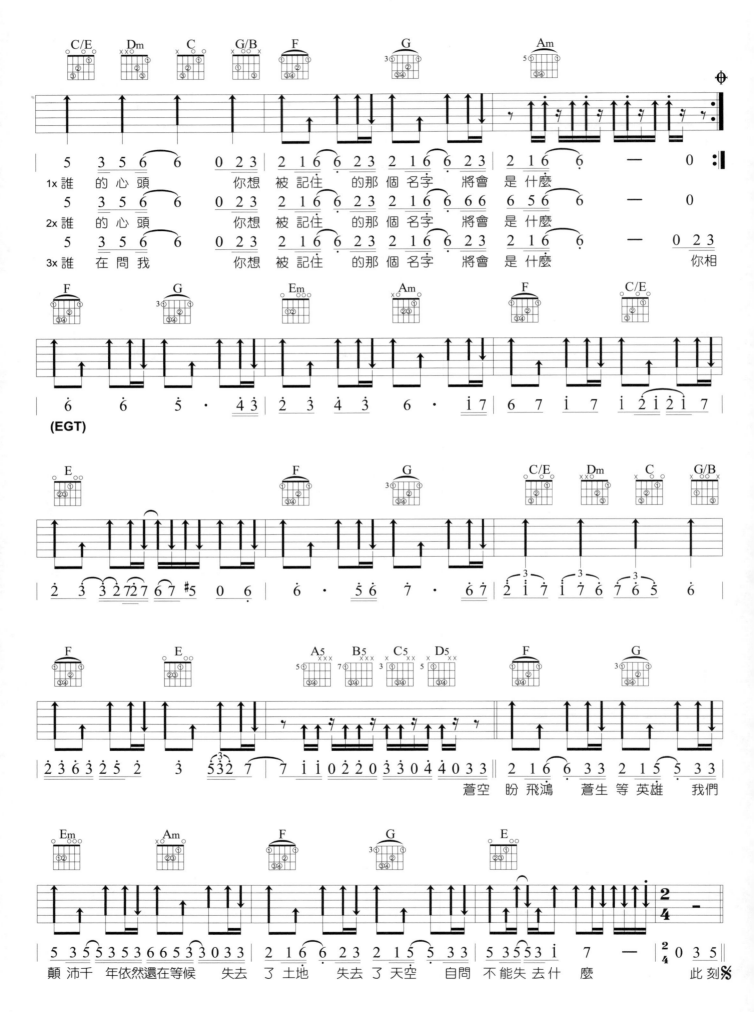

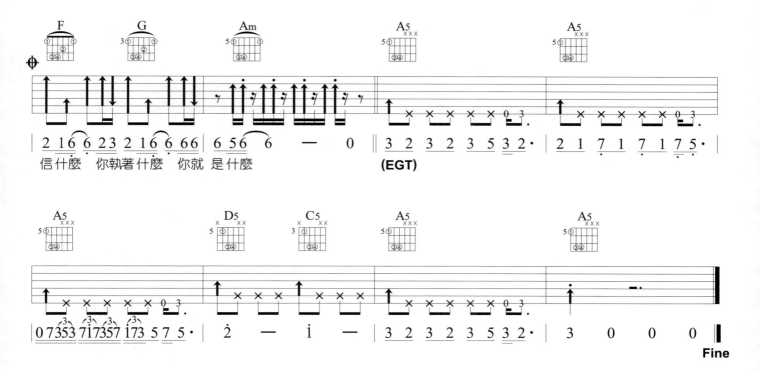

信什麼　你執著什麼　你就　是什麼

(EGT)

Fine

小蘋果

電影《老男孩之猛龍過江》宣傳曲

演唱 / 筷子兄弟
詞曲 / 王太利

 Key Bb Play G Capo 3 Tempo 4/4 ♩ = 125

彈奏分析：

- 整曲就使用一種彈法來完成，有框框的地方是「打版」，你也可以使用Pick，彈奏 ↑↓↑↑↓↑↓ 來刷奏，指法或刷法都應該要會。

- 又刷又打板，Pick很容易會越彈越歪，這時你必須邊彈邊調整Pick的角度，還有握Pick不宜太用力或太鬆，保持自然且適中的力量是最好的方式。

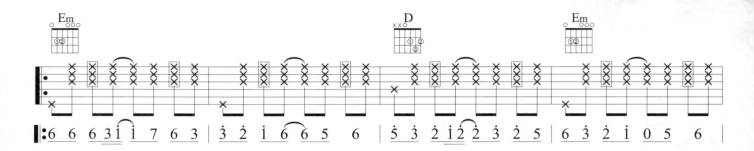

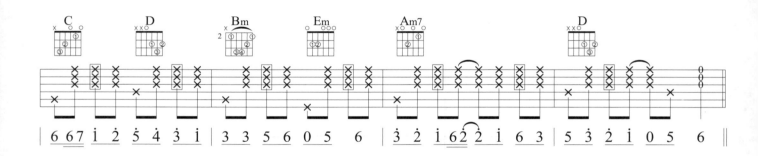

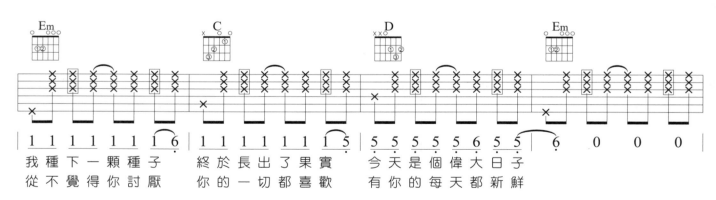

我種下一顆種子　終於長出了果實　今天是個偉大日子
從不覺得你討厭　你的一切都喜歡　有你的每天都新鮮

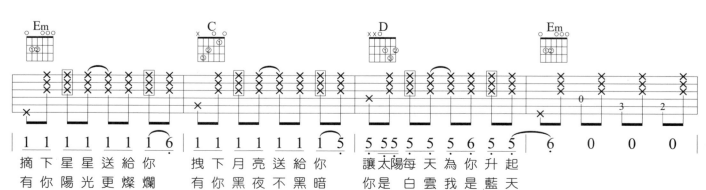

摘下星星送給你　摘下月亮送給你　讓太陽每天為你升起
有你陽光更燦爛　有你黑夜不黑暗　你是白雲我是藍天

OP：SAMP(Beijing)Co.,Ltd
SP：Sony Music Publishing(Pte)Ltd. Taiwan Branch

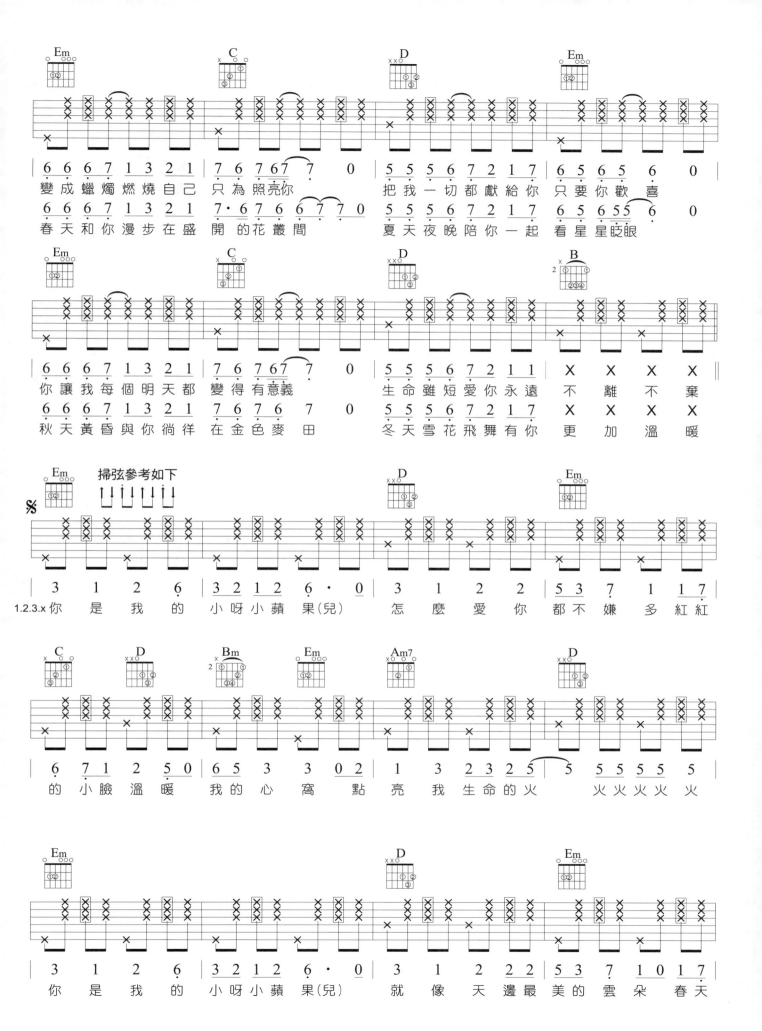

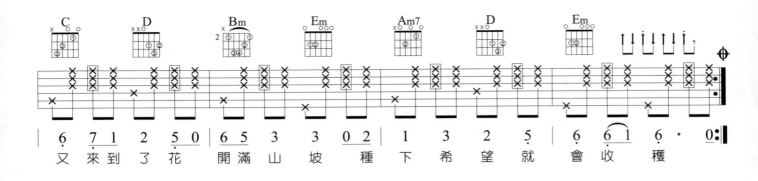

又 來 到 了 花 開 滿 山 坡 種 下 希 望 就 會 收 穫

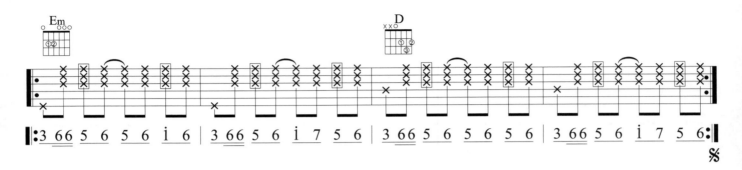

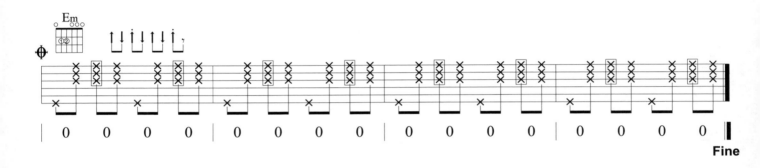

Fine

你敢不敢

演唱 / 徐佳瑩
詞 / 葛大為
曲 / 徐佳瑩

goo.gl/UgxlVw

Key	Play	Rhythm	Tempo	Tune
G♭	G	Slow Soul	4/4 ♩ = 92	各弦調降半音

：彈奏分析：

- 一般四拍歌曲的強弱拍應該是強→弱→次強→弱，也就是一、三拍是強拍，但是在流行歌曲或是爵士樂曲上，有可能是二、四拍是強拍。你可試試看，當你聽一首歌，每二拍跟著打拍子的時候，你會不由自主將拍子打在一、三拍或二、四拍上，就會知道歌曲輕重音的位置。

- 前奏用二把吉他，一把按譜上和弦彈奏分散和弦，另一把彈奏Solo部份，這樣更能表達歌曲的意境。

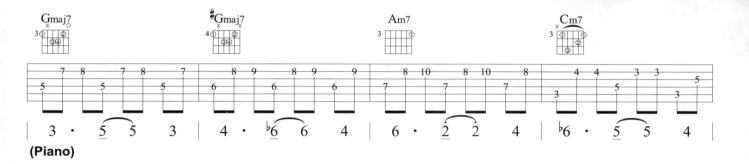

(Piano)

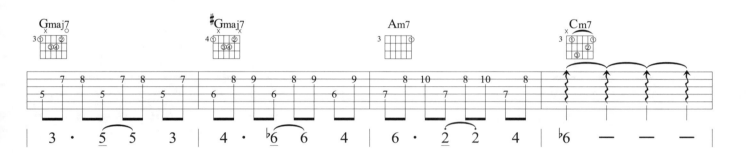

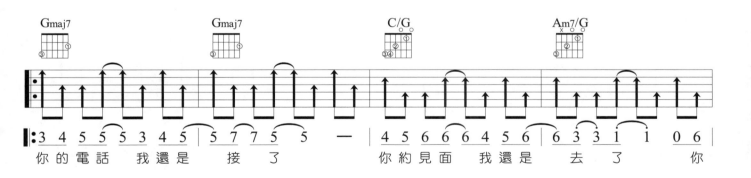

你的電話 我還是 接 了　你約見面 我還是 去 了 你

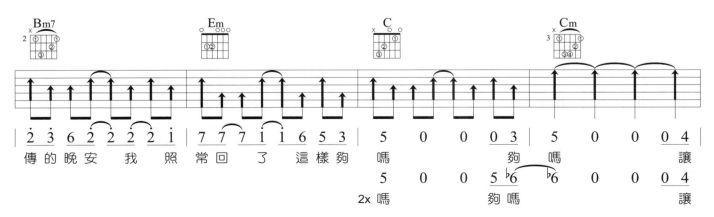

傳的晚安 我 照常回 了 這樣夠 嗎 夠 嗎 讓

2x 嗎 夠 嗎 讓

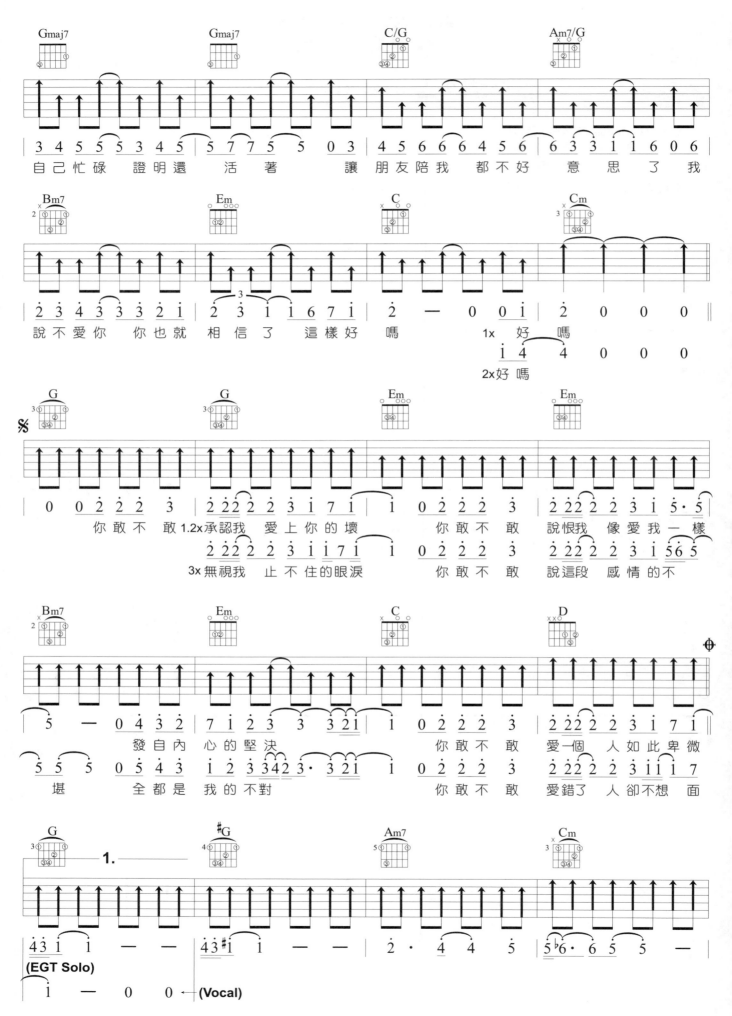

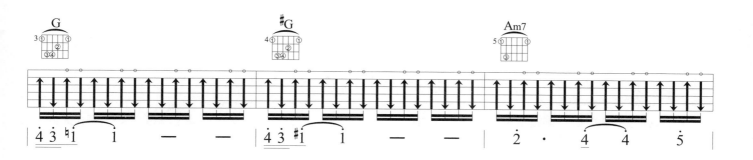

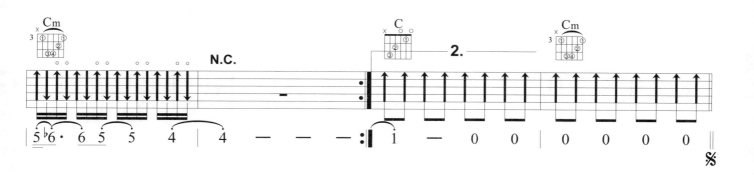

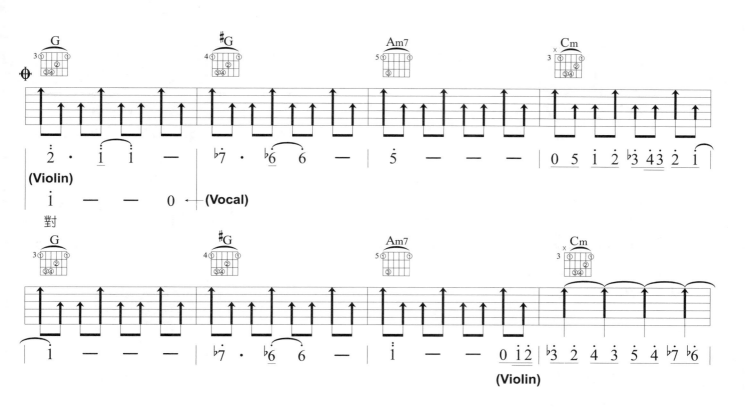

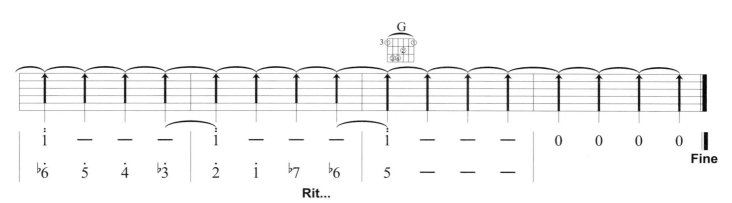

特別的人

演唱 / 方大同
詞曲 / 方大同

Key	Play	Capo	Tempo
B	G	4	4/4 ♩=70

:彈奏分析:

♬ 多調和弦的編曲法，一直在流行音樂中被廣泛來使用，「多調和弦」其實就是Ⅱ→Ⅴ→Ⅰ的和弦進行概念，意思是把和弦當做一個調的Ⅰ級來看，在這個和弦前面加入他的Ⅱ級Ⅴ級和聲，這樣會有一種離調的感覺。

♬ 如同本曲副歌，G→Em→C→Am7→D，G進行到Em，在Em前加入Em的Ⅴ級和弦B或是先進Ⅱ級F#m7再進Ⅴ級B，那相同道理，Em→C和弦，就在C和弦前加入C的Ⅱ級Dm7再接Ⅴ級G，讓你有種暫時離調的新鮮感，這就是多調和弦編曲法之一。

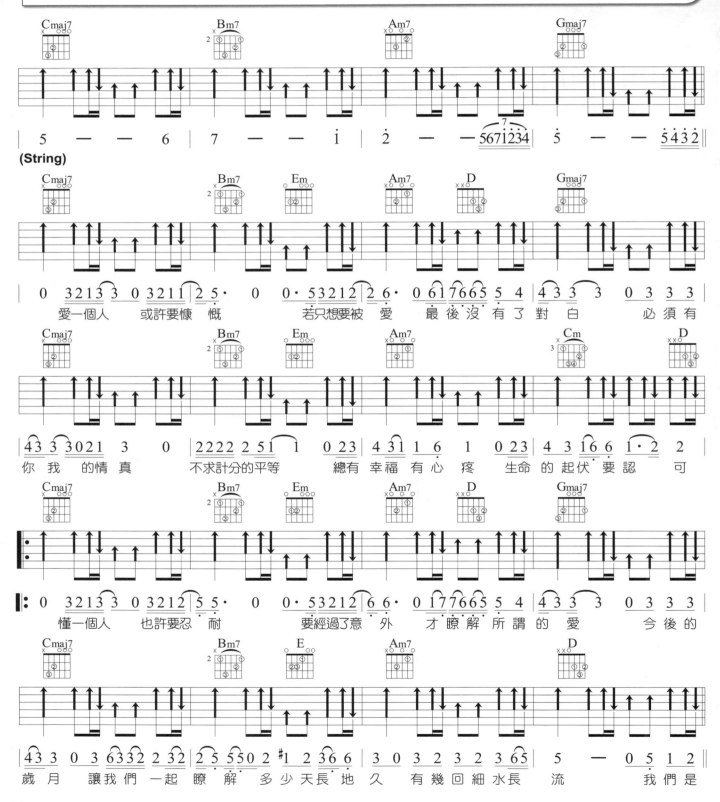

OP：WARNER CHAPPELL MUSIC TAIWAN LTD

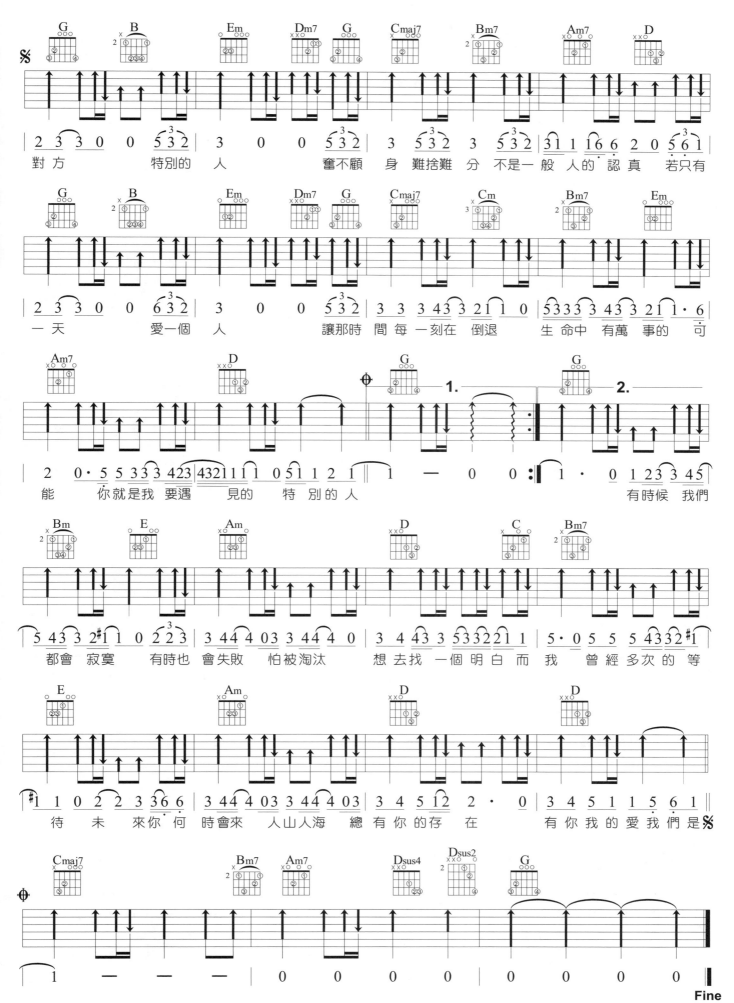

練習愛情

演唱 / 王大文&Kimberley
詞 / 徐世珍、吳輝福
曲 / 王大文

Key C　Play C　Tempo 4/4 ♩= 106

:彈奏分析:

- 「打板」技巧打在二、四拍，通常是配合節奏中的小鼓，這樣就會有節奏感出來。
- 譜中有設計，在打板的同時還要讓空弦音持續延音，這時打板時就必須換個位置，不要碰觸到要延音的那條弦。

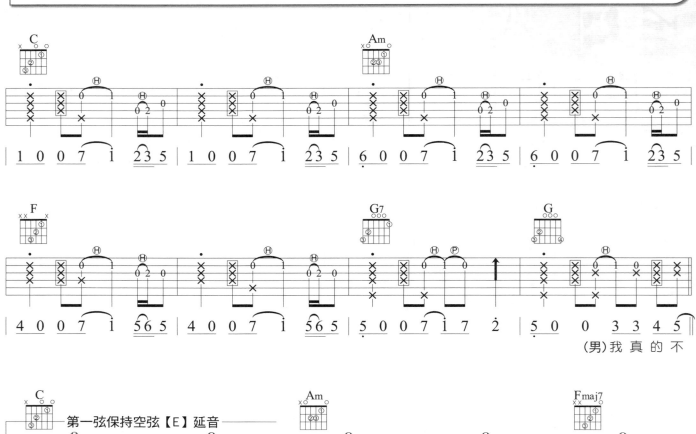

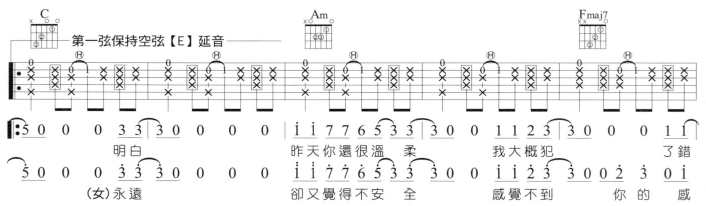

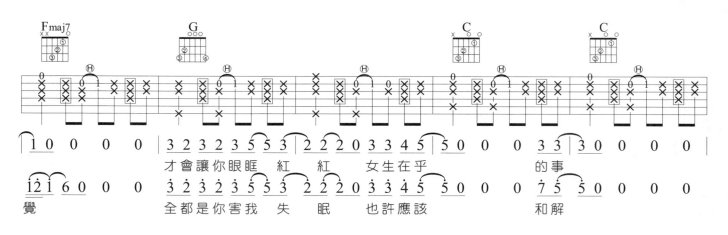

OP : UNIVERSAL MUSIC PUBLISHING LTD

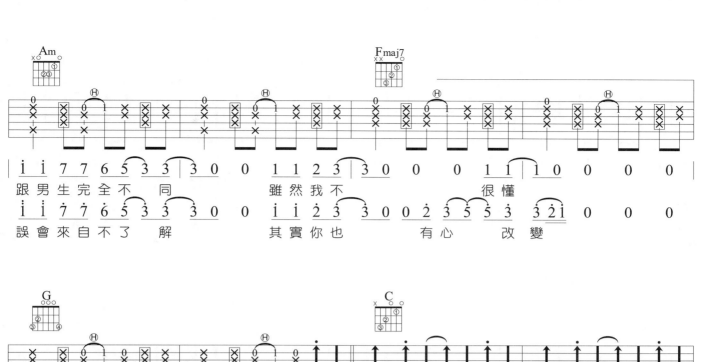

| i i 7 7 6 5 3 3 | 3 0 0 1 1 2 3 | 3 0 0 0 1 1 | i 0 0 0 0 |
|跟 男 生 完 全 不 同| 雖 然 我 不 | 很 懂 | |

| i i 7 7 6 5 3 3 | 3 0 0 i i 2 3 | 3 0 0 2 3 5 5 3 | 3 3 2 1 0 0 0 |
|誤 會 來 自 不 了 解| 其 實 你 也 | 有 心 改 變 | |

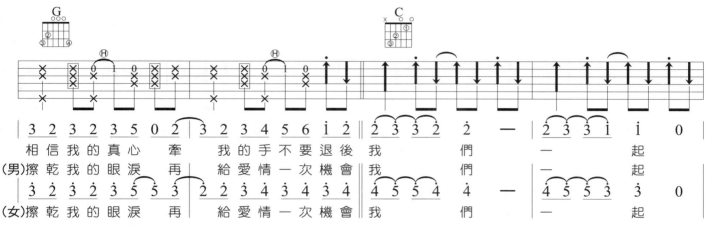

| 3 2 3 2 3 5 0 2 | 3 2 3 4 5 6 i 2 | 2 3 3 2 2 — | 2 3 3 i i 0 |
|相 信 我 的 真 心 牽| 我 的 手 不 要 退 後| 我 們 一 起 | |

| 3 2 3 2 3 5 5 3 | 2 2 3 4 3 4 3 4 | 4 5 5 4 4 — | 4 5 5 3 3 0 |
|(男)擦 乾 我 的 眼 淚 再| 給 愛 情 一 次 機 會| 我 們 一 起 | |

| 3 2 3 2 3 5 5 3 | 2 2 3 4 3 4 3 4 | 4 5 5 4 4 — | 4 5 5 3 3 0 |
|(女)擦 乾 我 的 眼 淚 再| 給 愛 情 一 次 機 會| 我 們 一 起 | |

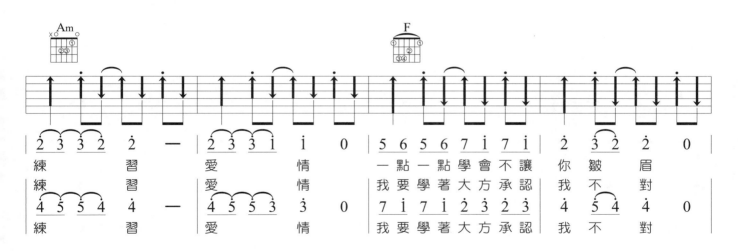

| 2 3 3 2 2 — | 2 3 3 i i 0 | 5 6 5 6 7 i 7 i | 2 3 2 2 0 |
|練 習 愛 情| 一 點 一 點 學 會 不 讓| 你 皺 眉 |

| 4 5 5 4 4 — | 4 5 5 3 3 0 | 7 i 7 i 2 3 2 3 | 4 5 4 4 0 |
|練 習 愛 情| 我 要 學 著 大 方 承 認| 我 不 對 |

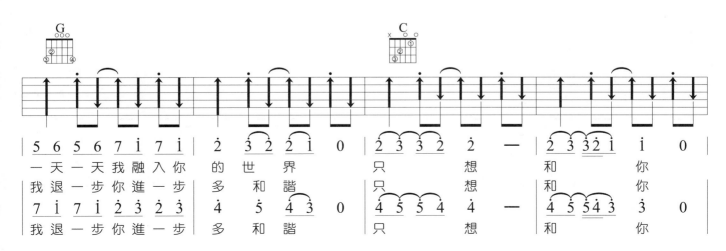

| 5 6 5 6 7 i 7 i | 2 3 2 2 1 0 | 2 3 3 2 2 — | 2 3 3 2 1 i 0 |
|一 天 一 天 我 融 入 你| 的 世 界| 只 想 和 你 |

| 7 i 7 i 2 3 2 3 | 4 5 4 3 0 | 4 5 5 4 4 — | 4 5 5 4 3 3 0 |
|我 退 一 步 你 進 一 步| 多 和 諧| 只 想 和 你 |

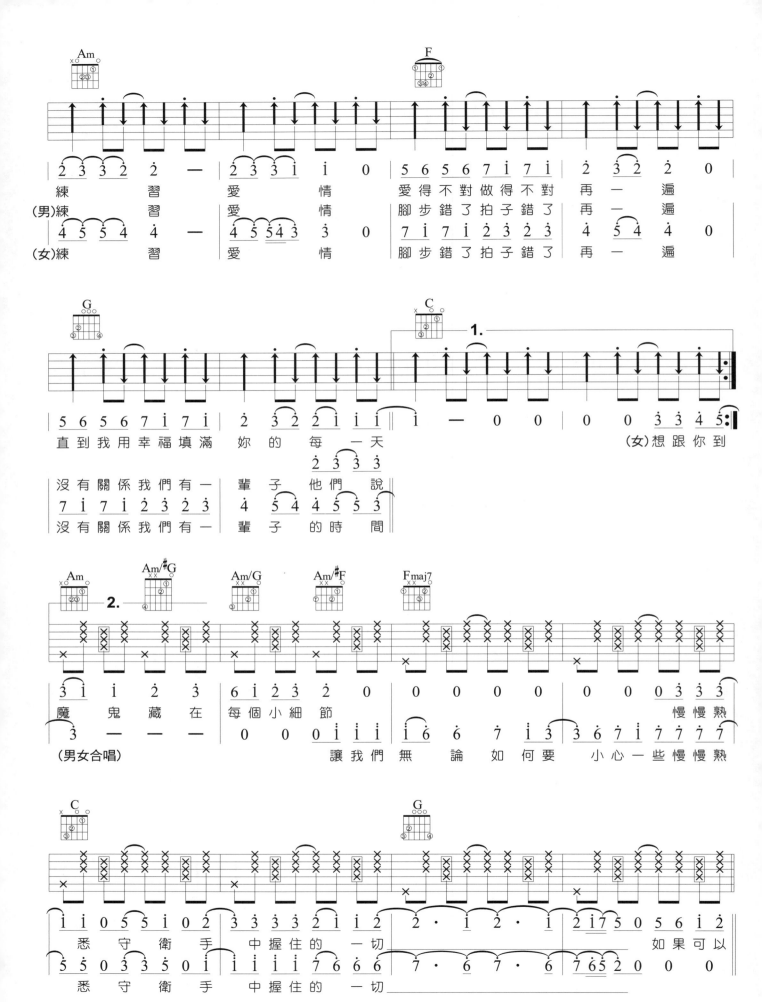

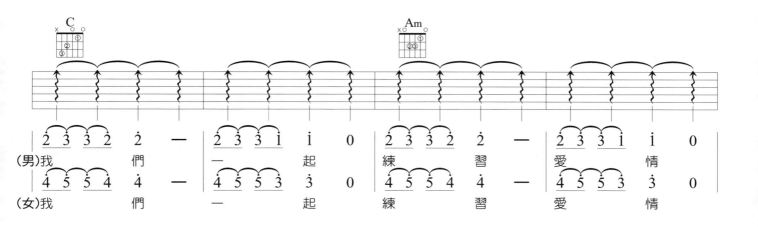

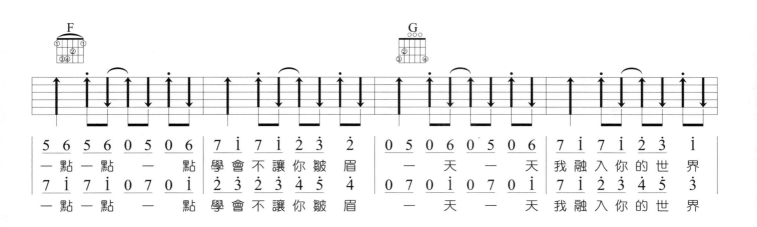

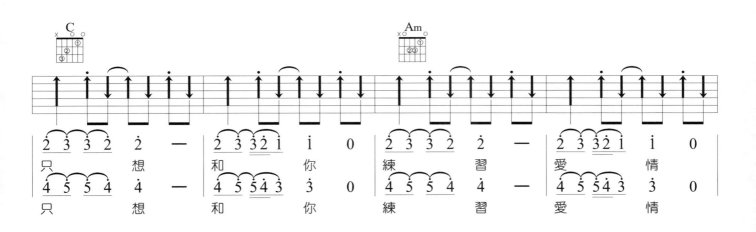

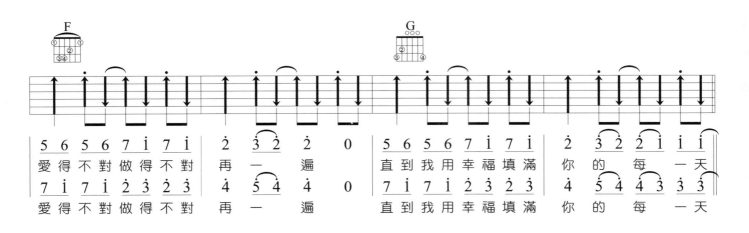

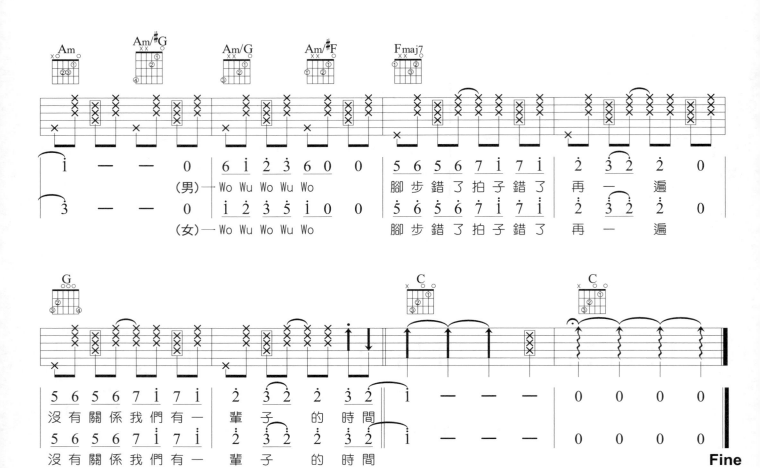

等一個人

電影《等一個人的咖啡》主題曲（思螢主題曲）

演唱 / 林芯儀
詞 / 徐世珍、
　　吳輝福
曲 / 許勇

Key	Play	Rhythm	Tempo
G–G#	G–G#	Slow Soul	4/4 ♩= 68

:彈奏分析:

- 這本書的和弦指型圖，大部份都會標示出哪個弦可以彈，哪根弦不能彈，要特別看一下，避免彈到怪音，這是吉他伴奏特別要注意到的，也是網路一般的和弦譜不會告訴你的，所以要特別留意，伴奏好不好聽的關鍵就在這裡。

- 彈奏主歌時，可以把伴奏彈得似有若無，而不是一五一十的把譜彈出來，配合唱歌的情緒而時有起伏，然後慢慢疊上去。原曲後段有轉入A♭調，你不妨可以試試看，不過此曲的音域較廣，不轉調或許也是一個好方法。

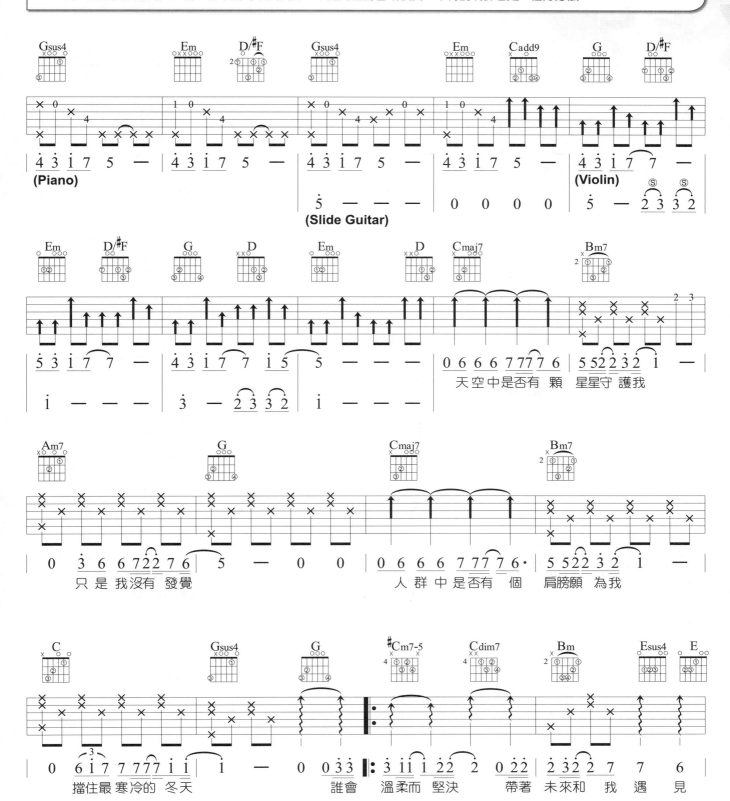

OP：WARNER CHAPPELL MUSIC TAIWAN LTD

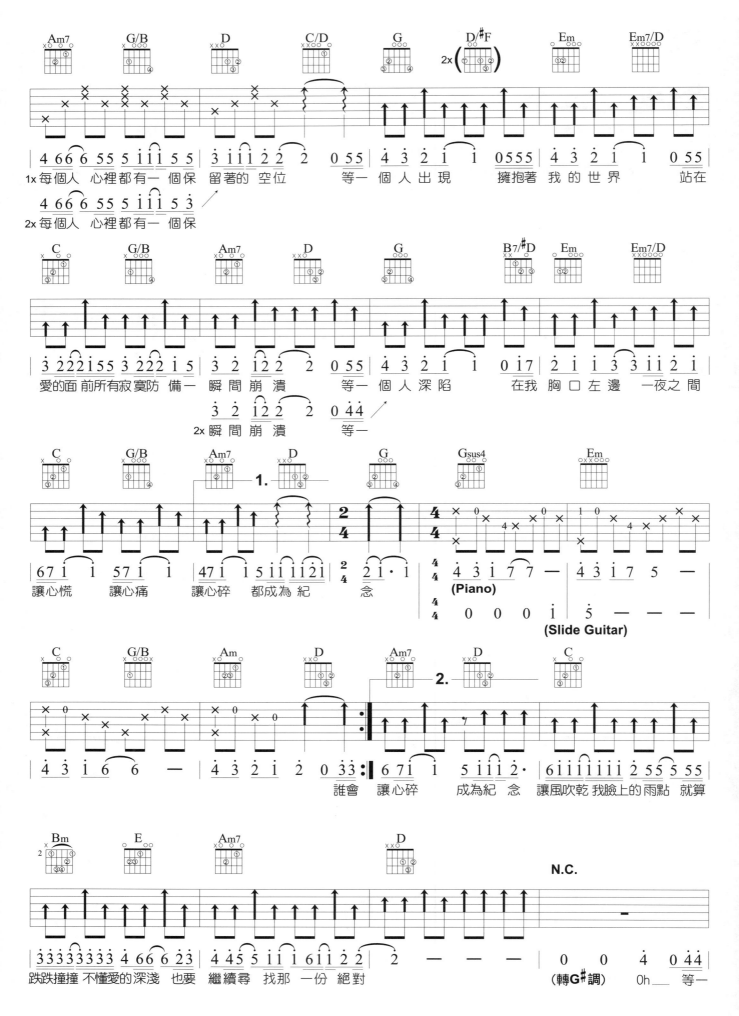

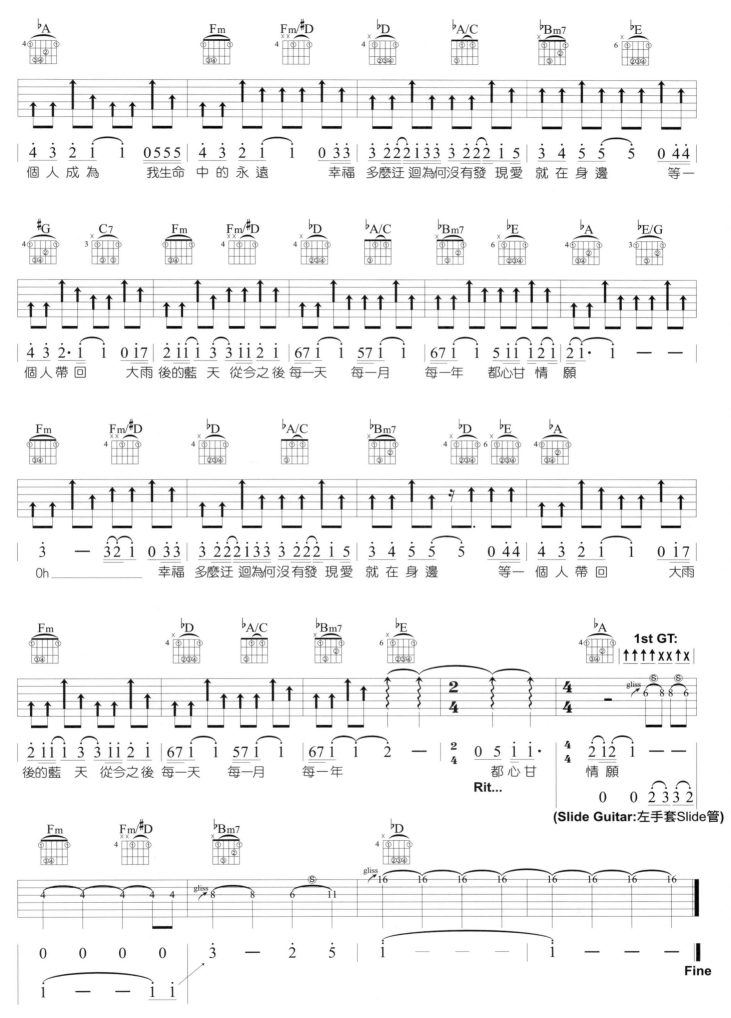

想你的夜
(木吉他版)

演唱 / 關喆
詞曲 / 關喆

Key: D　Play: D　Tempo: 4/4 ♩ = 61

:彈奏分析:

- 這首歌曲還有另一個鋼琴伴奏的版本，本曲是木吉他版本。

- 前奏是自由速度，你可以依照自己的情緒來彈奏，或是先模仿原曲的感覺。

- 五顆星的伴奏曲，你必須練到唱的同時，手還能在指版上彈出變化，這是需要相當時間的磨練才能達成的。樂譜抓得相當原版，千萬別錯過。

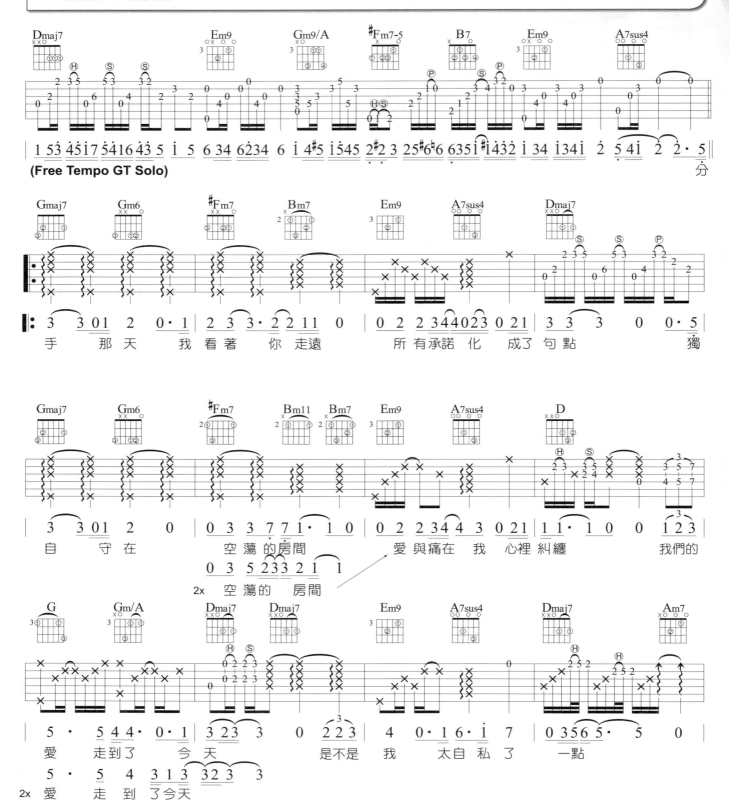

(Free Tempo GT Solo)

94

OP：Avex (Taiwan) Inc.

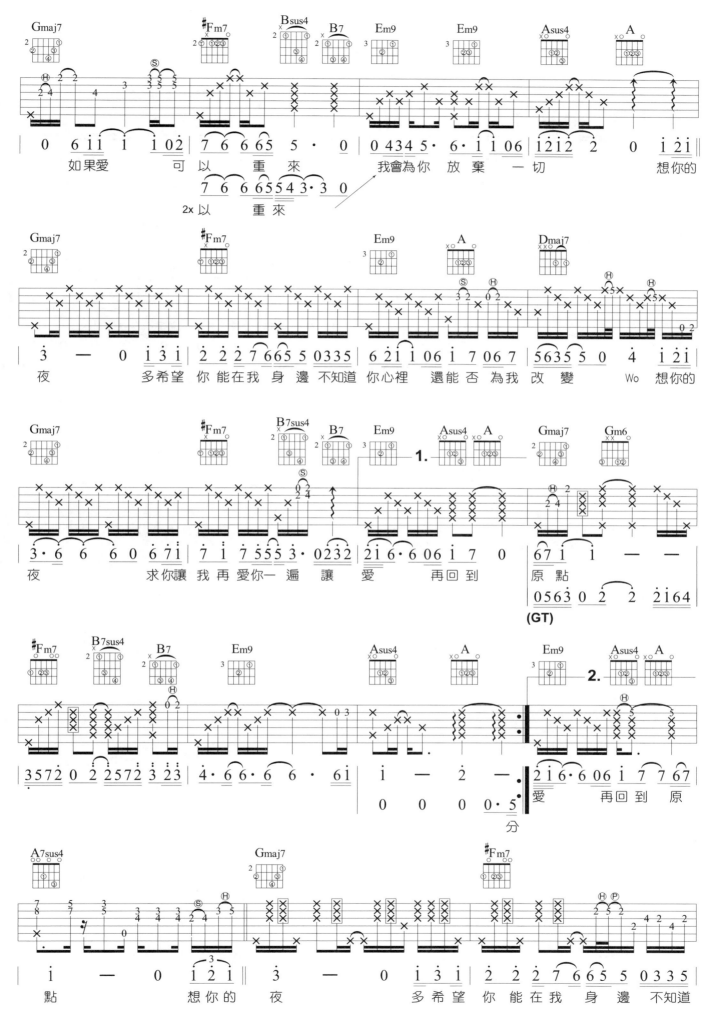

你心裡　還能否 為我 改變　Hu　想你的 夜　　　求你讓 我 再愛 你一遍 讓

愛　　　再回到　　　　原點 (Free Tempo GT Solo)

Rit...

Fine

第三人稱

演唱 / 蔡依林
詞 / 王永良
曲 / 林俊傑

Key E　Play F　Tempo 4/4 ♩=81　Tune 各弦調降半音

:彈奏分析:

- 筆者在教學時，很喜歡把一些不是吉他伴奏的流行歌，拿來改成Acoustic版本，有時會意外的好聽，所以我不會去在意所謂的「芭樂歌(Ballad)」。
- C和弦在第3琴格的封閉和弦，食指封住第3格後，你可以使用中指、無名指、小指以併龍方式去按其他三個音，也可以單用無名指讓關節打凹的方式，去按那三根弦，看你習慣那種方式。

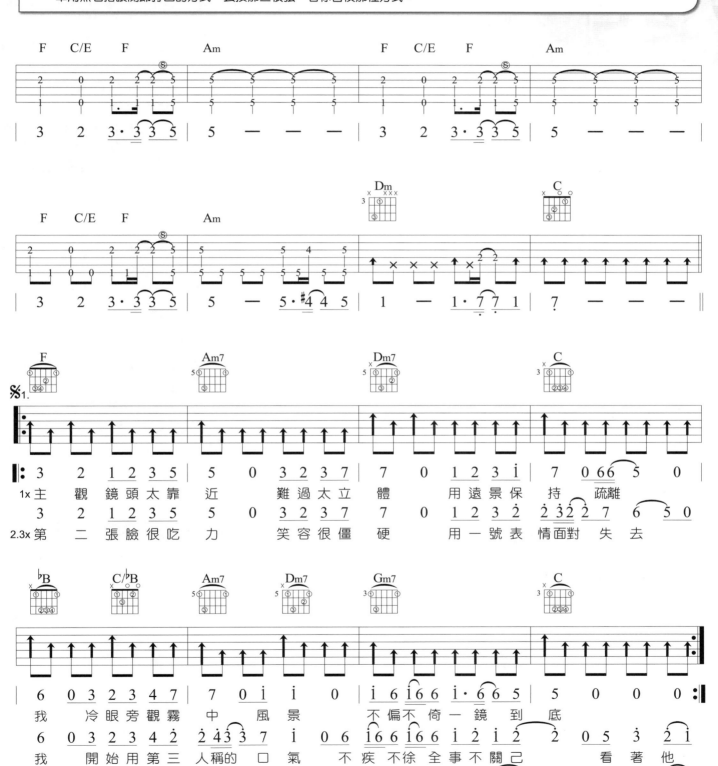

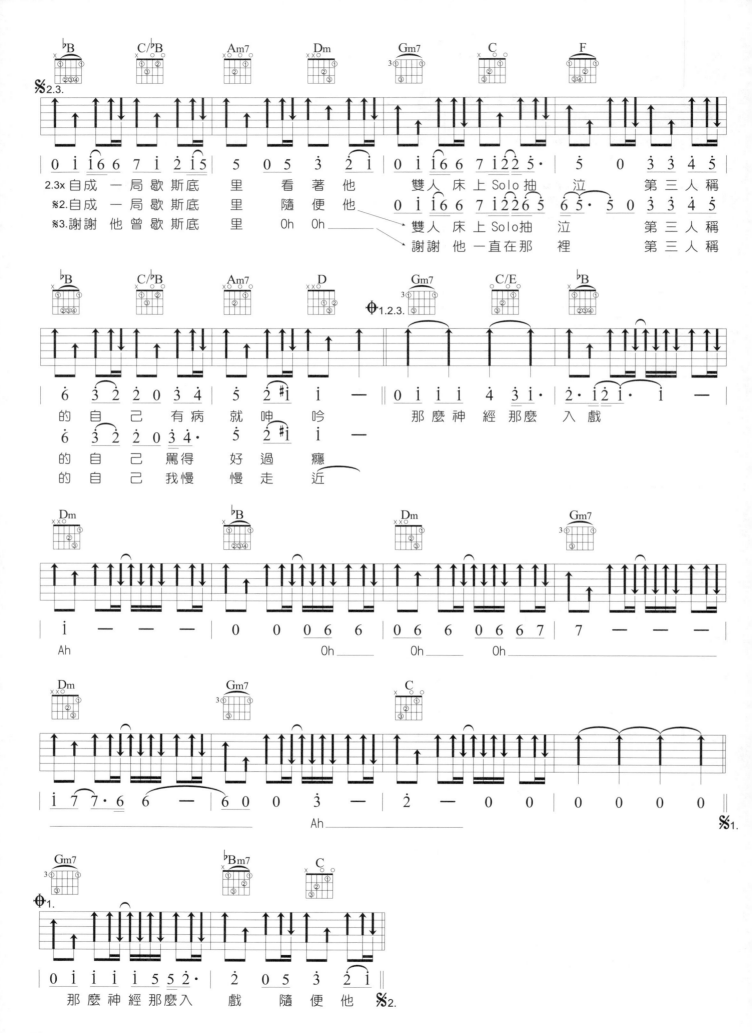

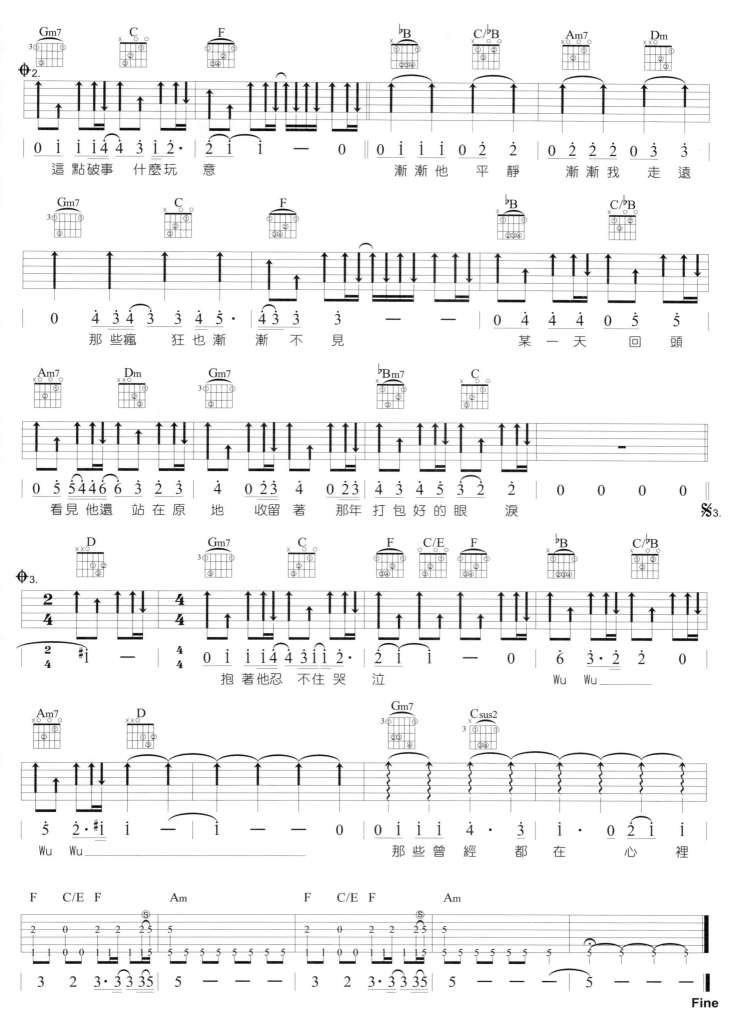

尋人啟事

演唱 / 徐佳瑩
詞 / Hush
曲 / 黃建為

Key E　Play E　Tempo　4/4 ♩= 73

:彈奏分析:

🎵 認真彈過本書，相信你絕對能了解吉他常用的順階和弦與根音順降的編曲方式，這幾個調是中級班必須要會的，而且要能駕輕就熟的彈奏。

C調 C → G/B → Am → Am7/G → F → C/E → Dm7 → G　　　G調 G → D/F# → Em → Em7/D → C → G/B → Am7 → D
D調 D → A/C# → Bm → Bm7/A → G → D/F# → Em7 → A　　A調 A → E/G# → F#m → F#m7/E → D → A/C# → Bm7 → E
E調 E → B/D# → C#m → C#m7/B → A → E/G# → F#m7 → B

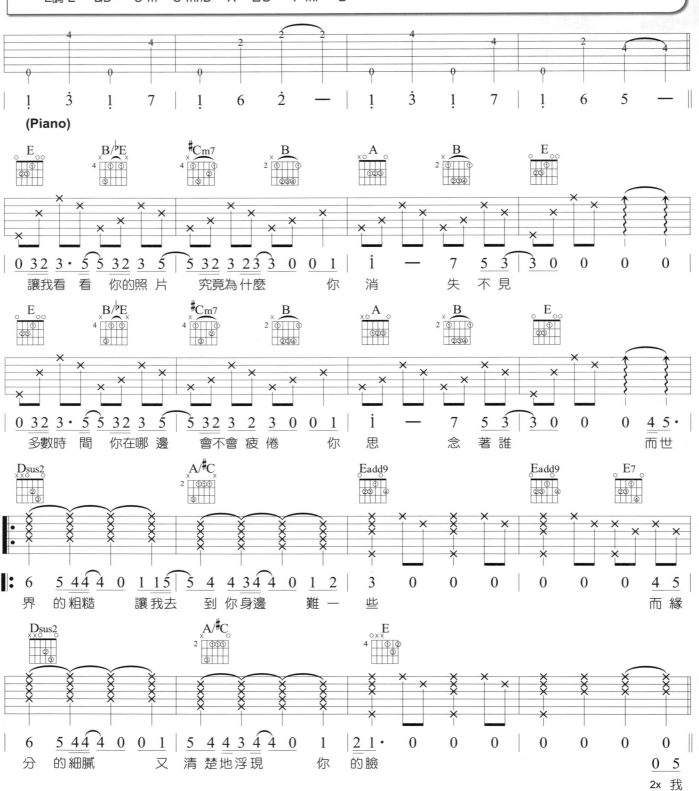

OP：海邊的卡夫卡有限公司(Admin By. EMI MPT)

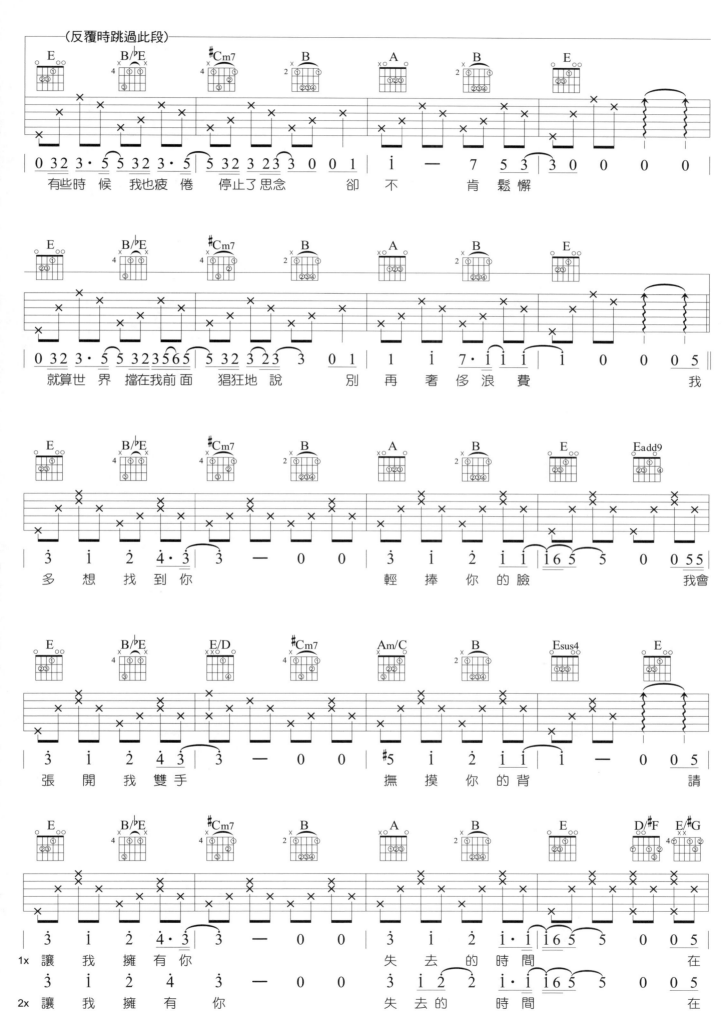

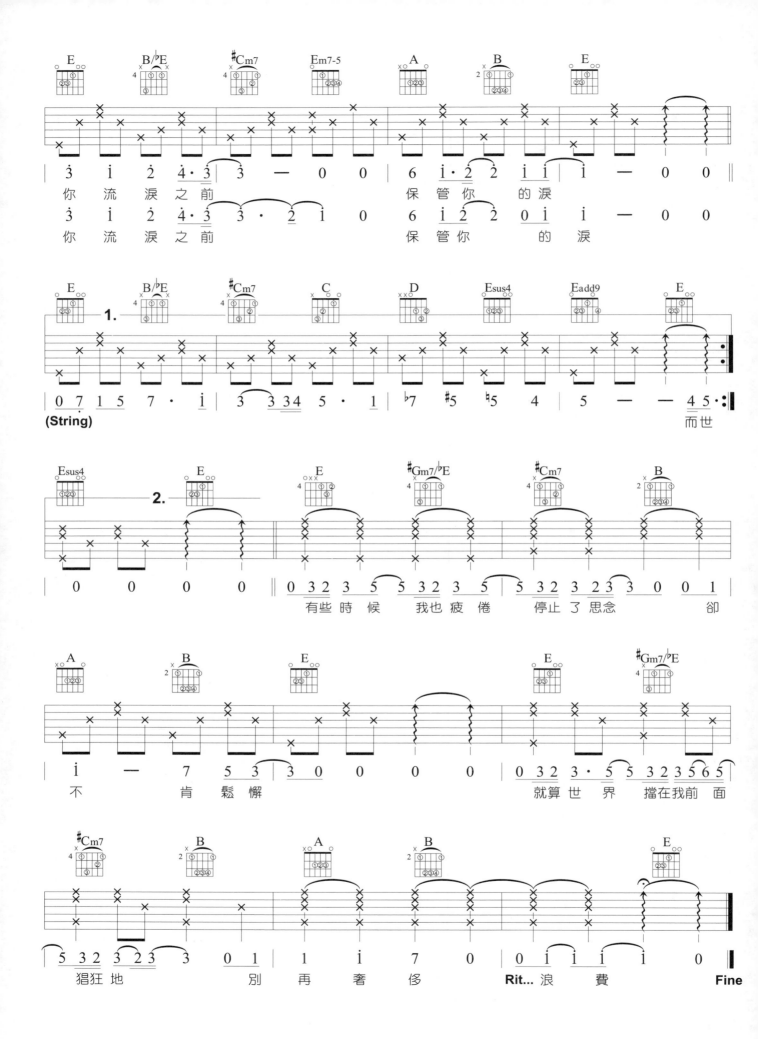

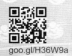
goo.gl/H36W9a

下一次擁抱

偶像劇《再說一次我願意》插曲

演唱 / 朱俐靜
詞曲 / 何俊明

:彈奏分析:

主奏吉他: 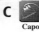 C Key　 C Play　 0 Capo　 節奏吉他: 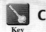 C Key　 A Play　 3 Capo　 4/4 ♩=60 Tempo

- 學吉他就是要多練像此曲這類的吉他伴奏曲，會進步很快。注意前奏用雙吉他彈奏，注意一把是Capo:3 Play:A，一把Solo是Capo:0。

- 你會覺得奇怪，C調歌曲為什麼要夾3格彈奏A調，這麼麻煩？這就是「編曲」。會這樣做通常有幾個原因，一是編曲者希望呈現某些A調特別樂句與聲部，二是編曲者習慣彈奏此一調性，可以有很好的發揮，不管如何，C、G、D、A、E、F都是吉他編曲常用的調性。

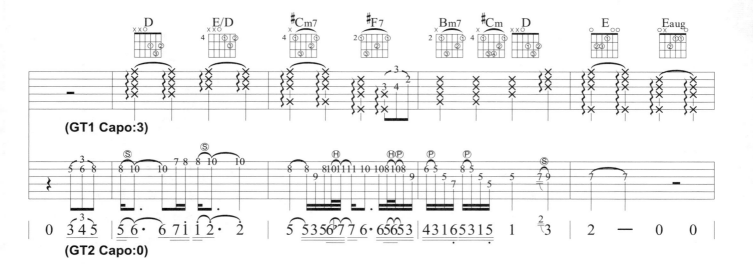

(GT1 Capo:3)

(GT2 Capo:0)

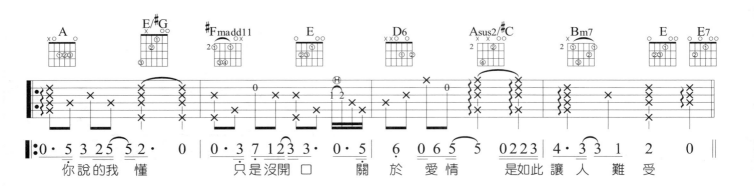

你說的我 懂　　只是沒開 口　關 於 愛 情　 是如此 讓 人 難 受

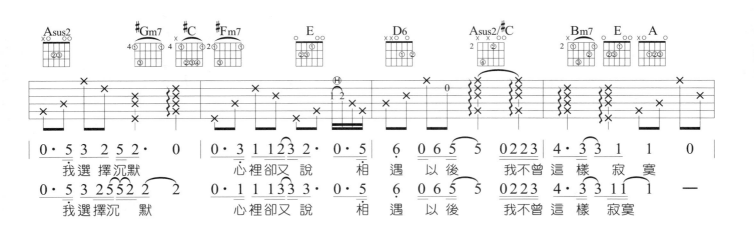

我選擇沉默　　 心裡卻又 說　相 遇 以 後　 我不曾 這 樣 寂 寞

我選擇沉 默　　 心裡卻又 說　相 遇 以 後　 我不曾 這 樣 寂 寞

OP：藍芽文化事業有限公司 Blue Note Culture Co., Ltd.
SP：Linfair Music Publishing Ltd. 福茂著作權

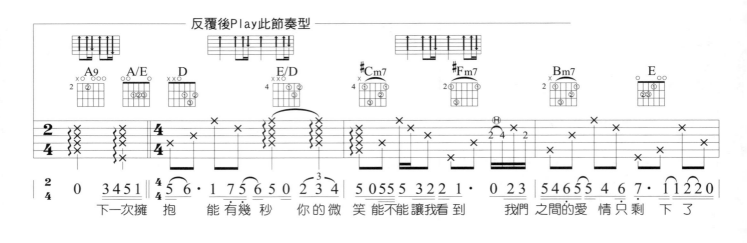

反覆後Play此節奏型

下一次擁 抱 能有幾秒 你的微 笑 能不能讓我看到 我們 之間的愛 情只剩 下 了

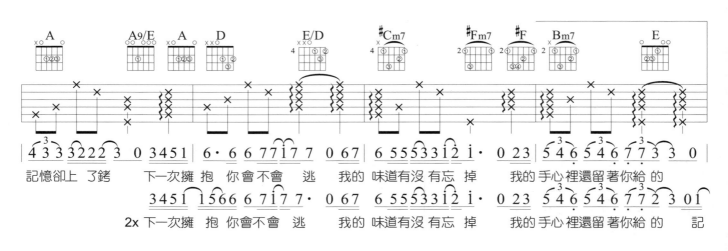

記憶卻上 了銹 下一次擁 抱 你會不會 逃 我的味道有沒 有忘 掉 我的手心裡還留著你給 的

2x 下一次擁 抱 你會不會 逃 我的味道有沒 有忘 掉 我的手心裡還留著你給 的 記

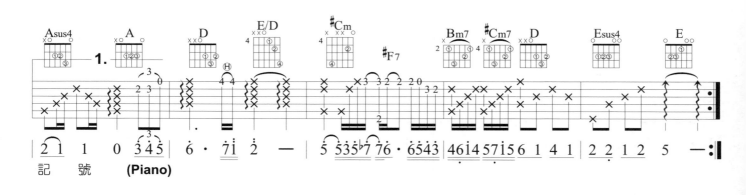

記 號 (Piano)

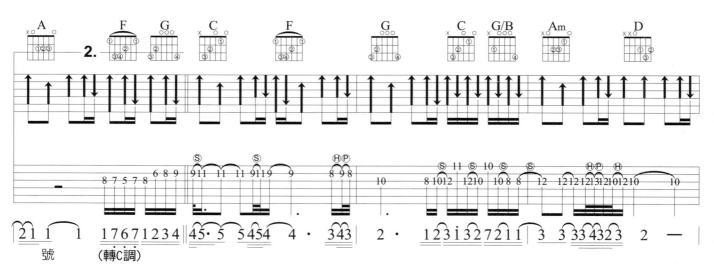

號 (轉C調)

104

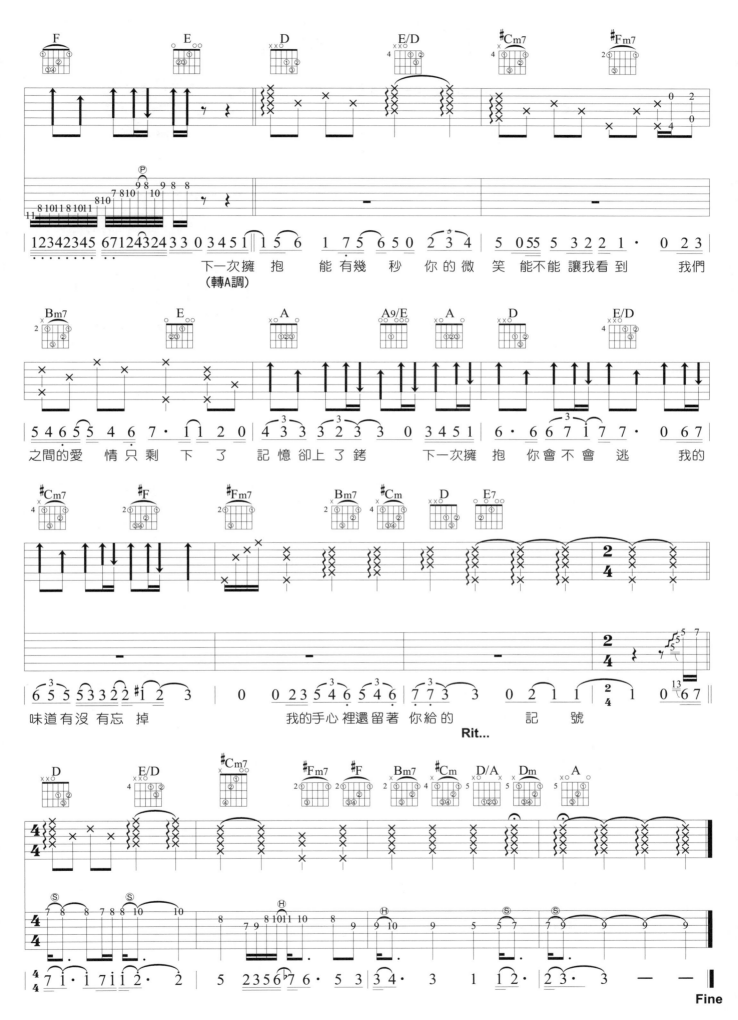

我就是愛你

goo.gl/QrPDvg

演唱 / 蕭敬騰
詞曲 / 蕭敬騰

Key	Play	Rhythm	Tempo	Tune
F#–G–G	G–G#–A	Soul	4/4 ♩ = 115	各弦調降半音

:彈奏分析:

♪ 這是一首Disco節奏的歌，Disco節奏的特點就是一顆大鼓，一顆小鼓，「碰恰碰恰」搭配16Beats這樣的節奏。

♪ 注意副歌16Beats切悶的彈奏方式，黑點是切音，空心圓是悶音，切悶控制好，節奏就有律動。第二遍歌與第三遍歌分別升了一個Key，可能都會是封閉和弦，但封閉和弦卻是做切悶音技巧最適合的和弦。

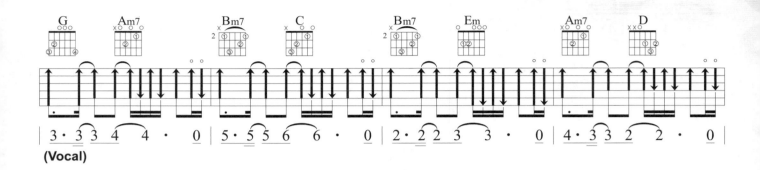

(Vocal)

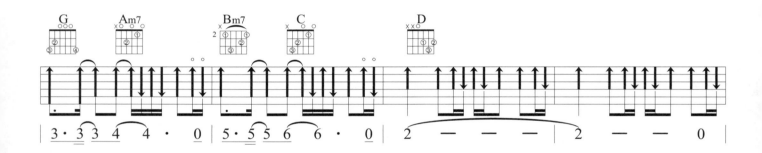

愛　上　你不意外　　　　我是　那十萬分之一
你　是　美麗錯誤　　　　我們　都想踩入陷阱

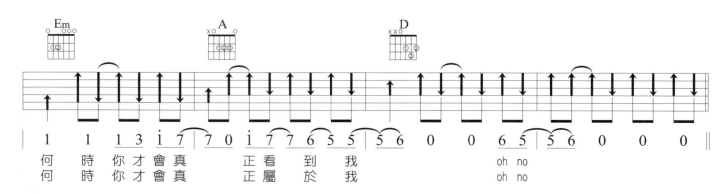

何　時　你才會真　　正看　到我　　　oh no
何　時　你才會真　　正屬　於我　　　oh no

OP : UNIVERSAL MUSIC PUBLISHING LTD

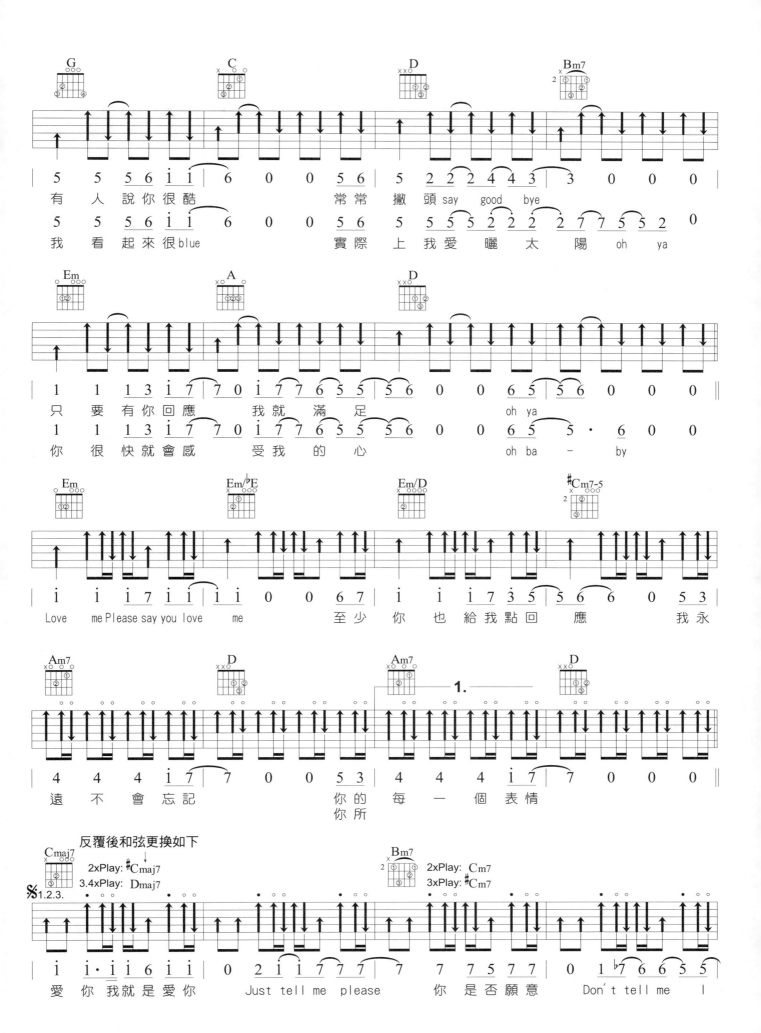

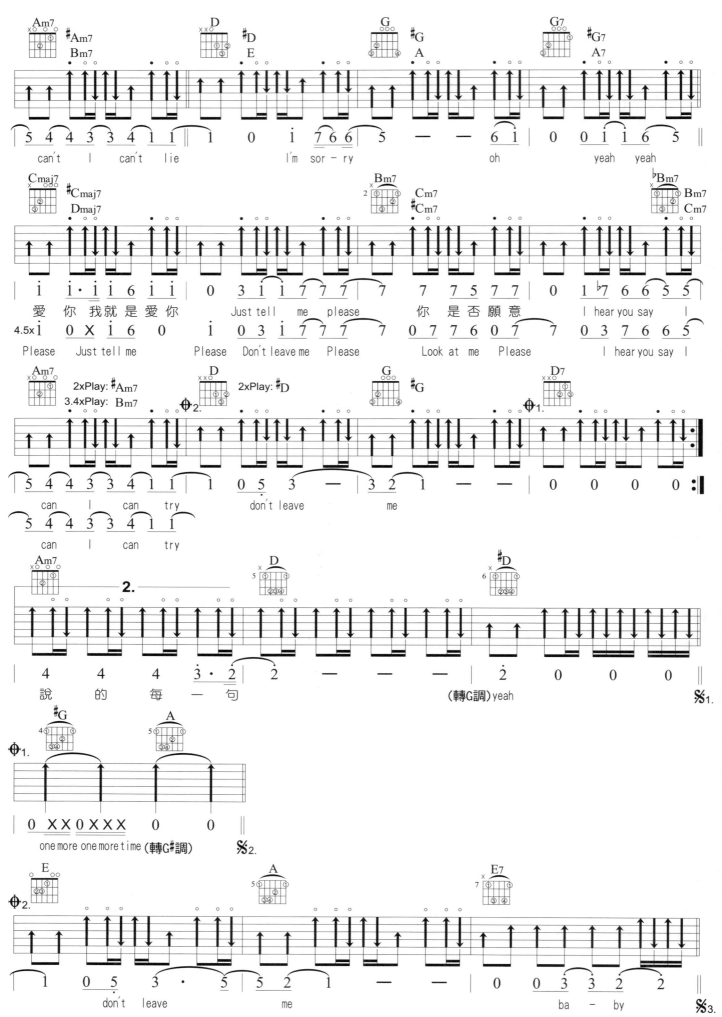

只要一分鐘

電影《只要一分鐘》主題曲

演唱／徐佳瑩
詞／徐佳瑩
曲／徐佳瑩

 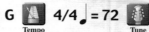

Key F# Play G Tempo ♩=72 Tune 各弦調降半音

:彈奏分析:

🎸 其實撇開編曲的部份，每首歌曲都可以用三和弦來彈，但是會變得沒有氣氛。像類似此曲這類的慢歌，如果沒有用一些七和弦、修飾和弦、轉位……來增加一點氣氛，那唱歌的人也會提不起勁，這就是我們所說的「味道」。

🎸 有些人一遇到封閉和弦會有按不緊的問題，除了力氣之外，可能是按壓的位置錯誤，舉個例子，Bm和弦有的人食指習慣封住1~6弦，可是偏偏在根音處(第五弦)碰到關節凹陷處，這樣你用再大的力氣按也永遠按不緊，此時應改變按法，讓食指從第五弦根音處開始封閉，就可以改善根音發不出聲的問題，所以按弦有雜音時，可以改變一下位置試試看。

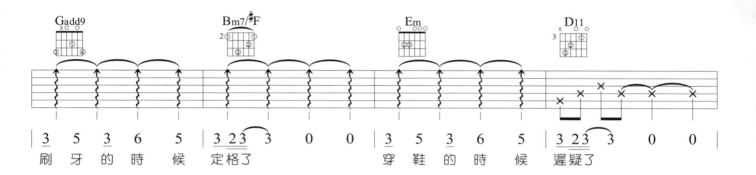

刷牙的時候定格了　穿鞋的時候遲疑了

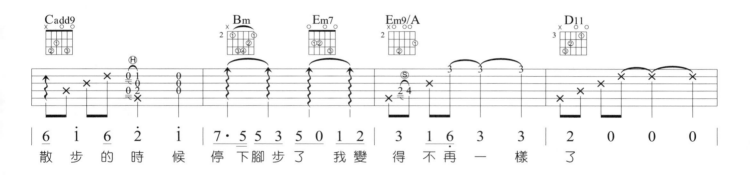

散步的時候停下腳步了　我變得不再一樣了

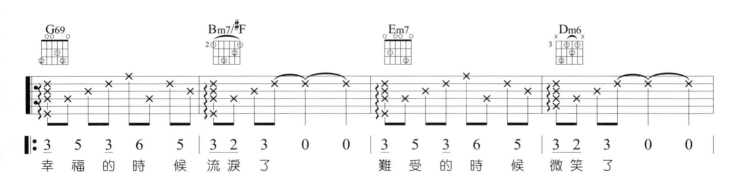

幸福的時候流淚了　難受的時候微笑了

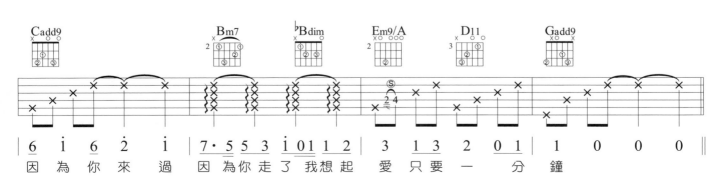

因為你來過　因為你走了我想起愛只要一分鐘

OP：亞神音樂娛樂股份有限公司

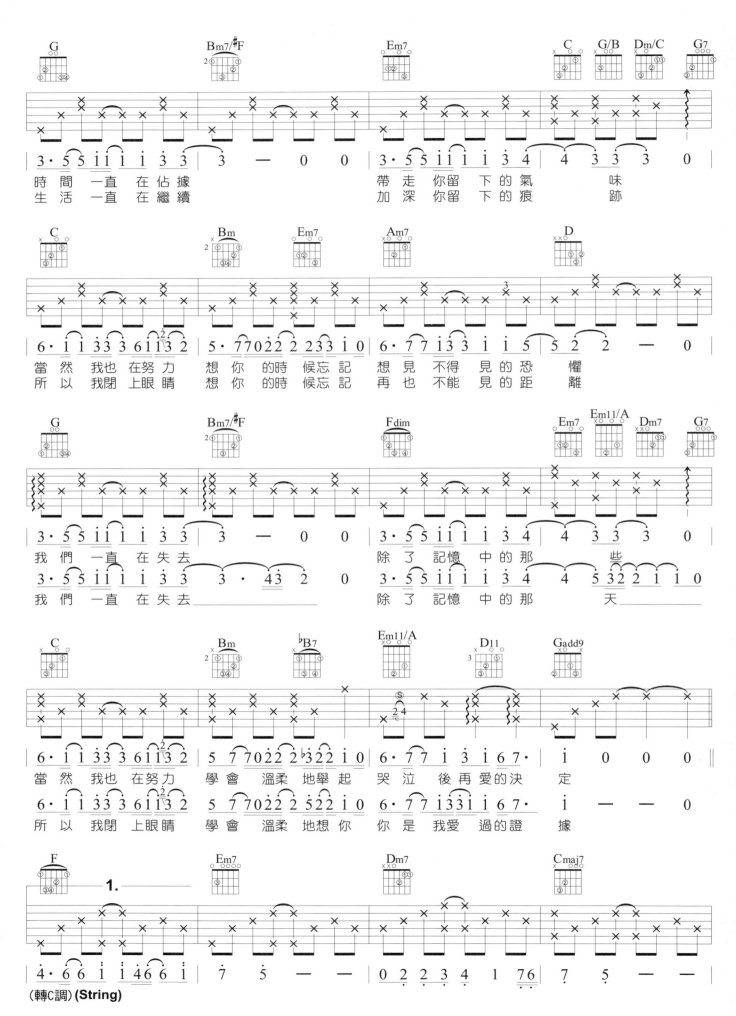

時間 一直 在 佔 據　　帶 走 你留 下 的 氣　　　味
生活 一直 在 繼 續　　加 深 你留 下 的 痕　　　跡

當然 我也 在努 力　　想 你 的 時 候 忘 記　　想 見　不 得　見 的 恐　　懼
所以 我閉 上眼 睛　　想 你 的 時 候 忘 記　　再 也　不 能　見 的 距　　離

我們 一直 在失 去　　　　除 了 記 憶 中 的 那　　　　　　些
我們 一直 在失 去　　　　　除 了 記 憶 中 的 那　　　　　天

當然 我也 在 努 力　　學 會 溫柔 地 舉 起　　哭 泣 後 再 愛 的 決　　定
所以 我閉 上眼 睛　　學 會 溫柔 地 想 你　　你 是 我 愛 過 的 證　　據

(轉C調) (String)

110

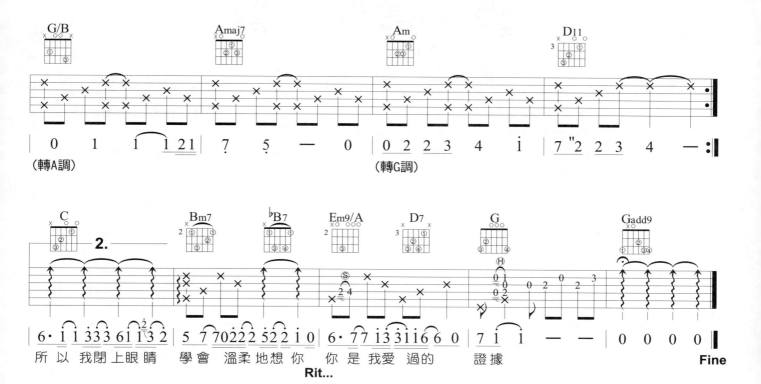

(轉A調)　　　　　　　　　　　　　　　　　　　(轉G調)

所以 我閉上眼睛　學會 溫柔地想你　你是 我愛 過的　　證據

Rit...

Fine

愛・這件事情

韓劇《愛在異鄉》中文片頭曲

演唱 / 傅又宣
詞 / 方文山
曲 / Skot Suyama陶山、
Christine Welch
(克麗絲叮)

Key	Play	Capo	Tempo
F#	E	2	4/4 ♩=70

:彈奏分析:

♣ 此曲的伴奏是一種頑固音型的編曲方式，所謂的頑固音型是指利用一組節奏、旋律、或和聲，作出不斷反覆的音型模式，持續貫穿部分或全曲。在吉他上頑固音型可以是持續低音，也可以是持續高音。

♣ 在吉他上E調及A調是最常見使用頑固音型做編曲的調性。因為這二個調在第一、二弦的空弦音都是調性音，可以讓音持續而不會跟其他和聲「打架」。

♣ 很輕快的歌曲，編成頑固音型後變得更好聽也更好彈了。

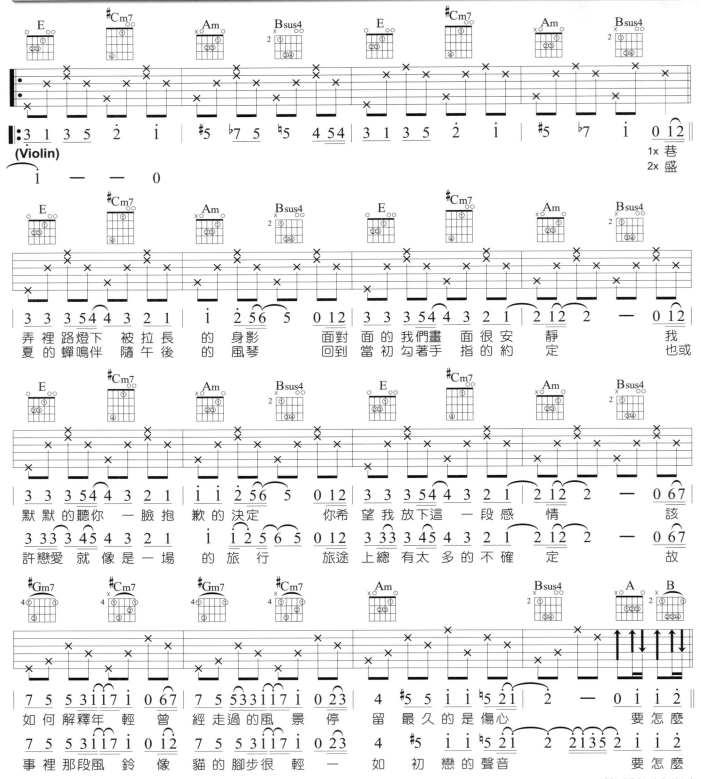

OP：JVR Music Int'l Ltd.
Tao Shan Music Co.,Ltd. 陶山音樂有限公司/風雲娛樂有限公司
SP：Sony Music Publishing (Pte) Ltd. Taiwan Branch

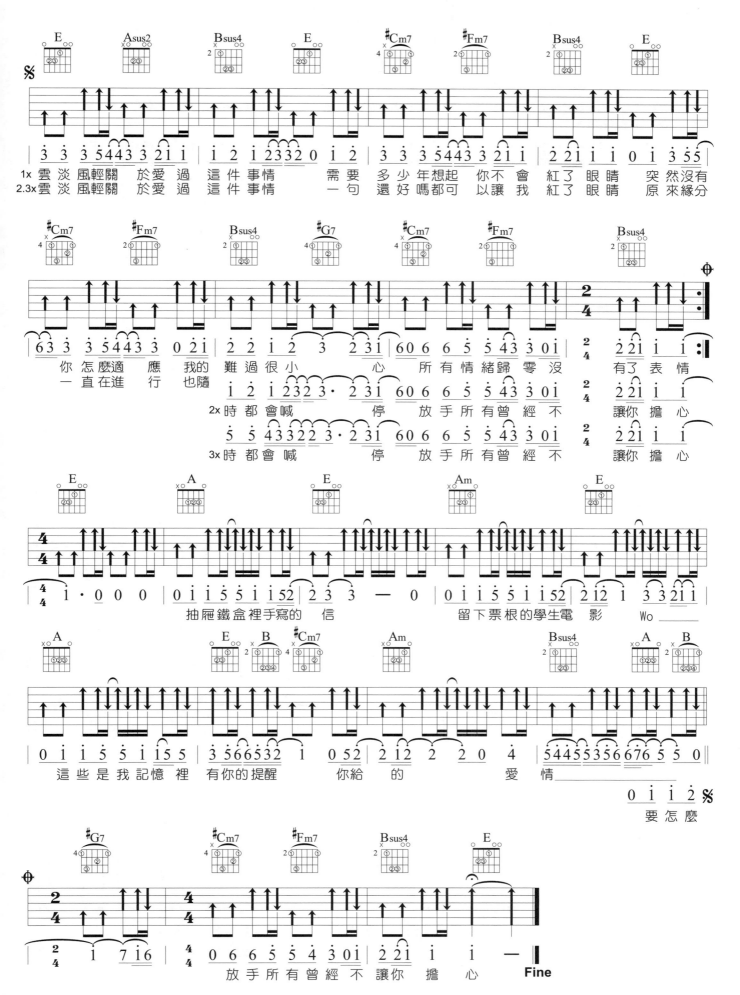

goo.gl/ysiW7u

歲月這把刀

偶像劇《女人30情定水舞間》片尾曲

演唱 / 林凡
詞曲 / 曲世聰

Key	Play	Capo	Tempo	
F	E	1	4/4 ♩= 72	

: 彈奏分析 :

🎵 伴奏時遇到指法要轉刷法，或是主歌轉副歌，通常會在節奏轉換前一拍或二拍提前將節奏帶入，這樣可以避免突兀感，提升歌曲流暢度。

🎵 像這類的抒情歌曲，由指法轉刷法，如果你習慣用手指彈指法與刷法，那建議留點指甲，這樣刷法時會有比較好聽的音色，如果習慣用Pick，那也可以把指法部份使用Pick來彈奏，千萬不要彈一彈中途換Pick，那是很搞笑的事。

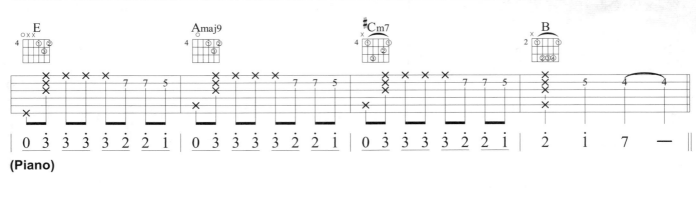

(Piano)

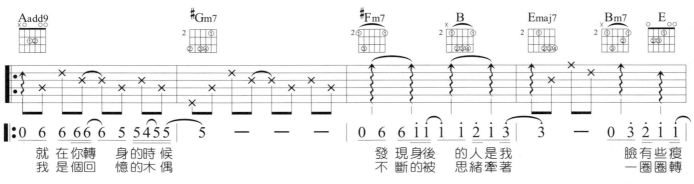

就在你轉　身的時候　　　　　　　　　　　　發現身後　的人是我　　　　　臉有些瘦
我是個回　憶的木偶　　　　　　　　　　　　不斷的被　思緒牽著　　　　　一圈圈轉

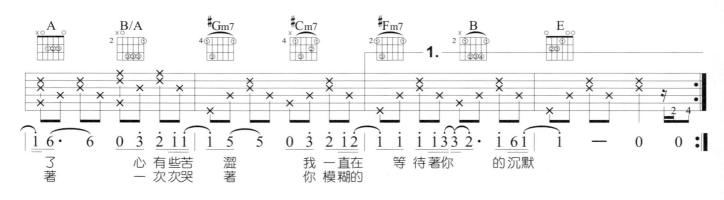

了　　　　心有些苦　澀　　我一直在　等待著你　的沉默
著　　　　一次次哭　著　　你　模糊的

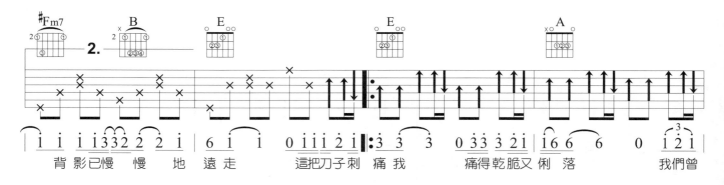

背影已慢　慢　地　遠走　　這把刀子刺　痛我　　痛得乾脆又俐　落　　　我們曾

OP：WORKING MASTER CO.LTD(ADMIN .BY EMI MPT)

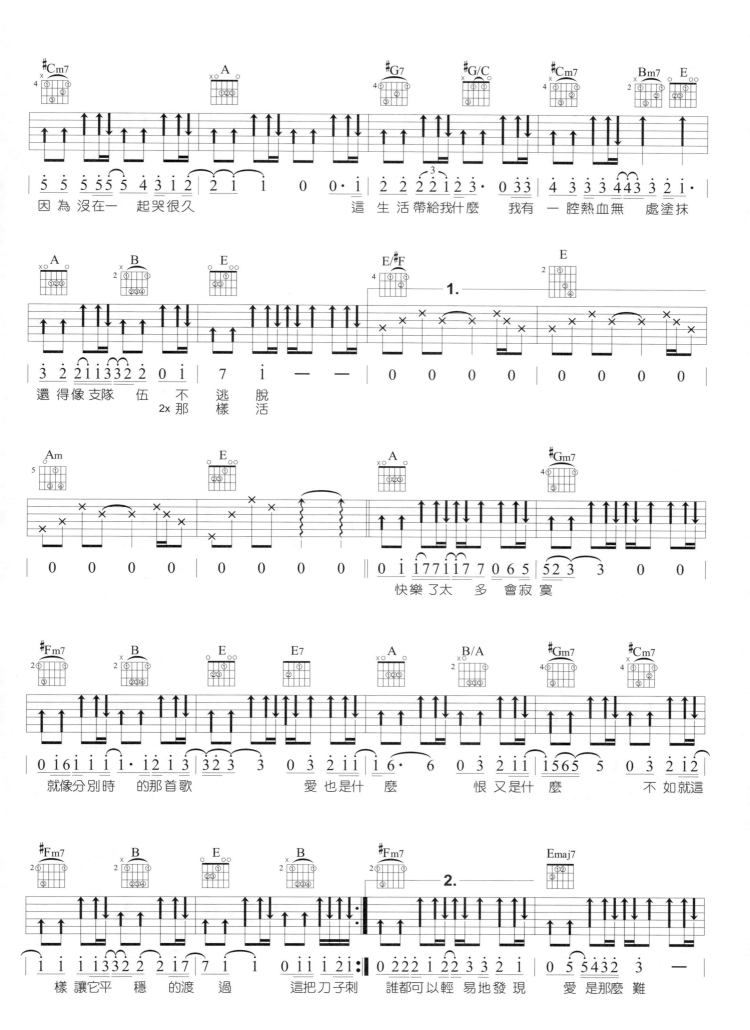

因 為 沒在一 起哭很久　　　這 生 活帶給我什麼　我有 一腔熱血無 處塗抹

還 得像支隊 伍 不 逃 脫
2x那 樣 活

快樂了太 多 會寂寞

就像分別時 的那首歌　　　愛也是什 麼　　　恨 又是什 麼　　　不 如就這

樣 讓它平 穩 的渡 過　　　這把刀子刺　誰都可以輕 易地發 現　　愛 是那麼 難

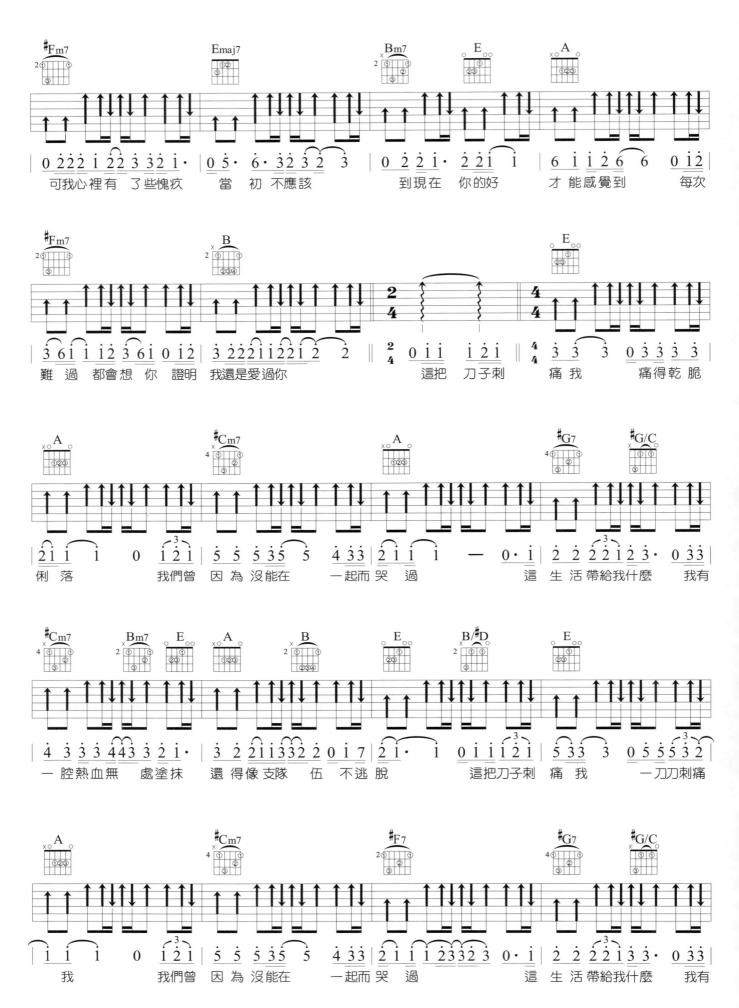

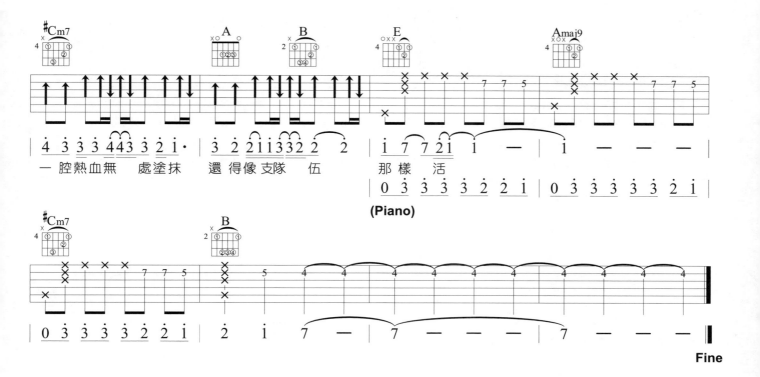

一腔熱血無　處塗抹　還　得像支隊　伍　那　樣　活

(Piano)

Fine

117

你給我聽好

偶像劇《女人30情定水舞間》片尾曲

演唱 / 陳奕迅
詞 / 林夕
曲 / 林俊傑

Key	Play	Capo	Tempo	
F	E	1	4/4 ♩=72	

: 彈奏分析 :

🎸 不同歌曲使用不同的把位伴奏、或是使用不同的轉位，和聲效果也不會相同。舉個例子來說，開放把位上的G7和弦，就沒有第3琴格上封閉的G7效果來得好，所以主歌第四小節，把Dm11移到第5琴格，用以連接第3琴格的G7和弦。

🎸 慢歌是很難伴奏的，你也可以自己多加一些音，因為原曲是鋼琴伴奏，鋼琴有延音踏板，可以讓音充滿每個小節，在吉他上延音比較短，有時功力不夠，會覺得音樂很單薄，多加幾個分散和弦音，讓彈奏豐富一點，絕對是好方法。

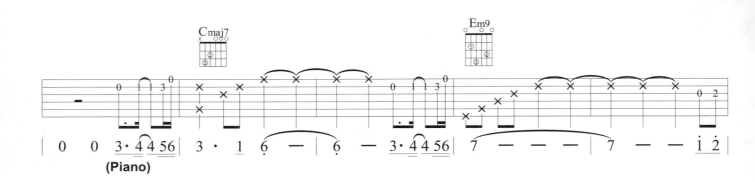

(Piano)

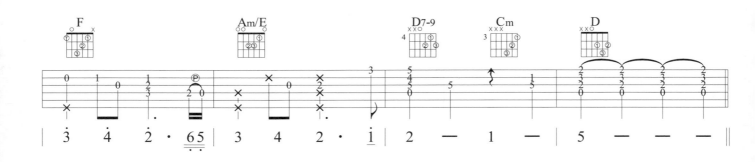

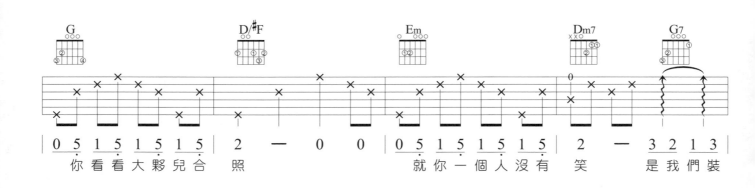

你看看大夥兒合　照　　　就你一個人沒有　笑　是我們裝

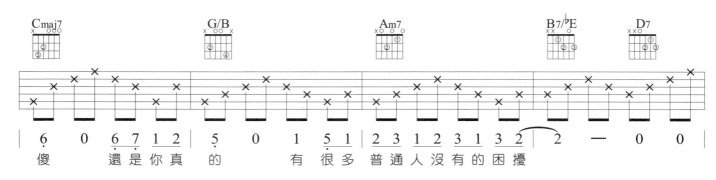

傻　還是你真　的　　　有 很多 普通人沒有的困擾

OP：EMI MS.PUB. (S.E.ASIA) LTD., TAIWAN BRANCH
UNIVERSAL MUSIC PUBLISHING LTD

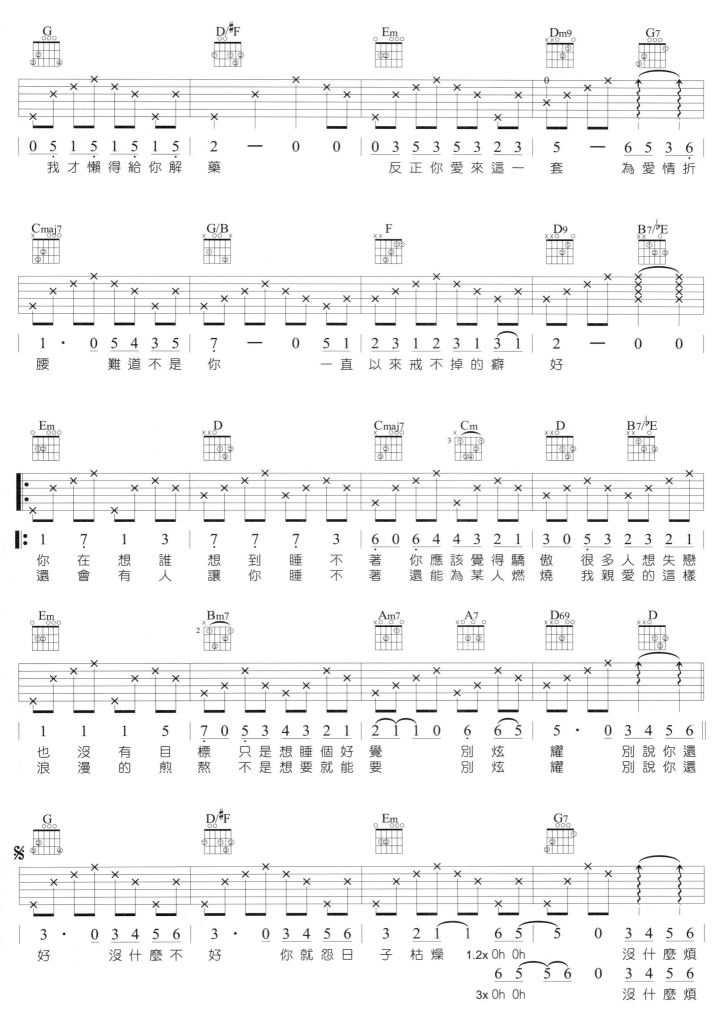

119

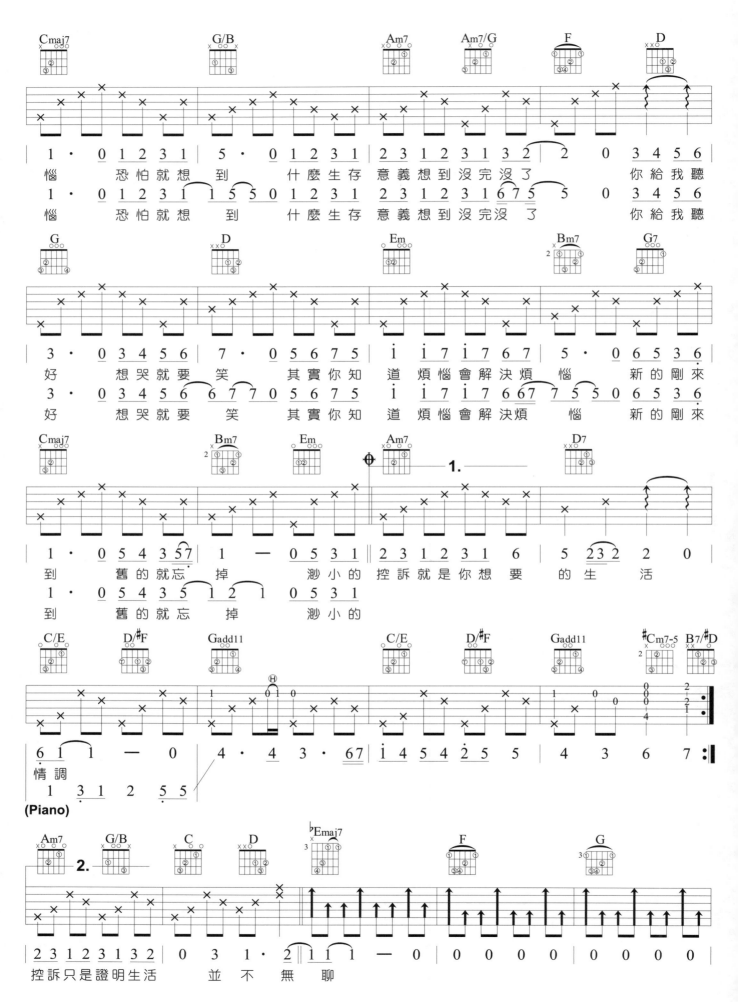

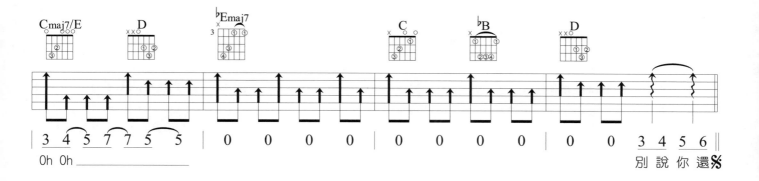

別說你還℅

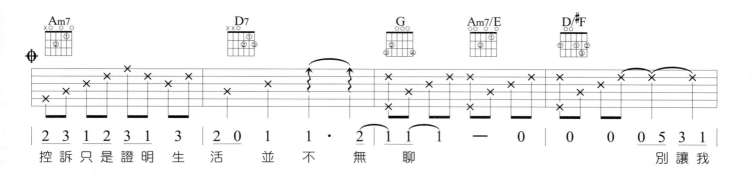

控訴只是證明生活並不無聊　　　別讓我

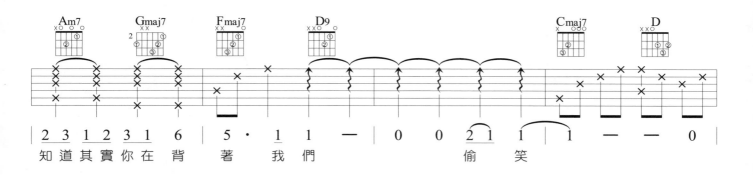

知道其實你在背著我們　偷笑

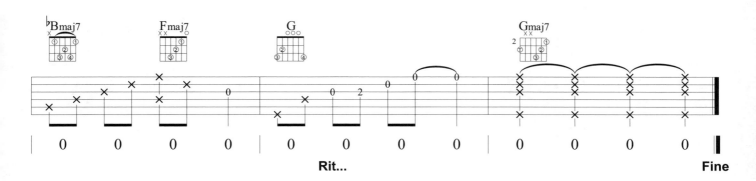

Rit...　　　　　　　　　　　　　　　Fine

分手說愛你
(Acoustic Version)

韓劇《主君的太陽》、《歐若拉公主》片尾曲

演唱／Kimberley(陳芳語)
詞／JPM廖允杰、左光平
曲／Skot Suyama 陶山

Key C　Play C　Tempo 4/4 ♩= 64

:彈奏分析:

♩ 本書中的吉他編曲，如果你肯花時間彈過、聽過每首歌，相信你已經學會了網路上90%以上流行歌曲的彈奏能力。

♩ 主歌中C→Caug→C6→C7，請分析它們的內音變化，從C和弦(C,E,G)到Caug(C,E,G#)，再到C6的(C,E,A)，接到C7(C,E,B♭)，這是一種使用半音做順降的編曲法，當一個和弦要彈奏二個小節以上時，就可以使用這種方法，避免一個和聲停留太久而覺得「單調」。

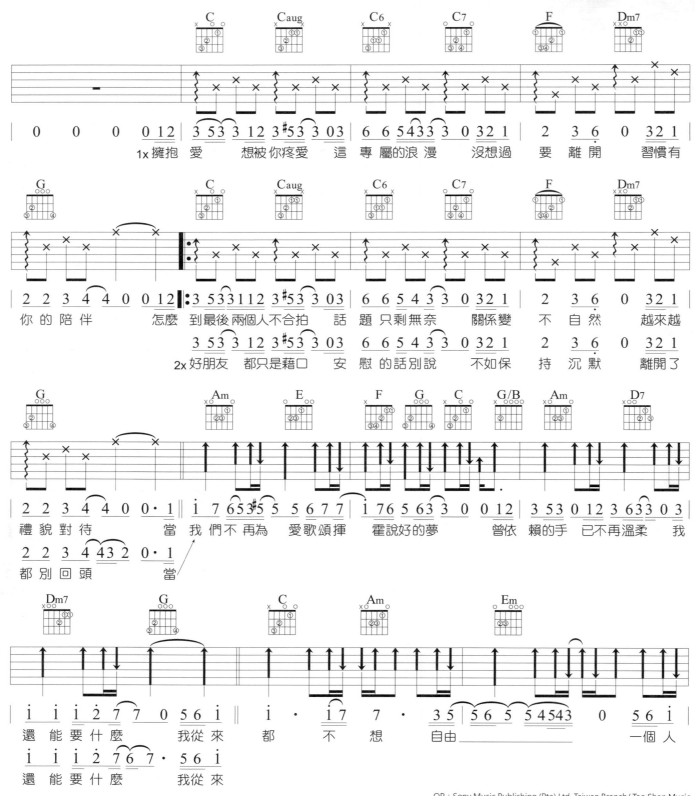

OP：Sony Music Publishing (Pte) Ltd. Taiwan Branch/ Tao Shan Music Co.,Ltd. 陶山音樂有限公司
SP：Sony Music Publishing (Pte) Ltd. Taiwan Branch

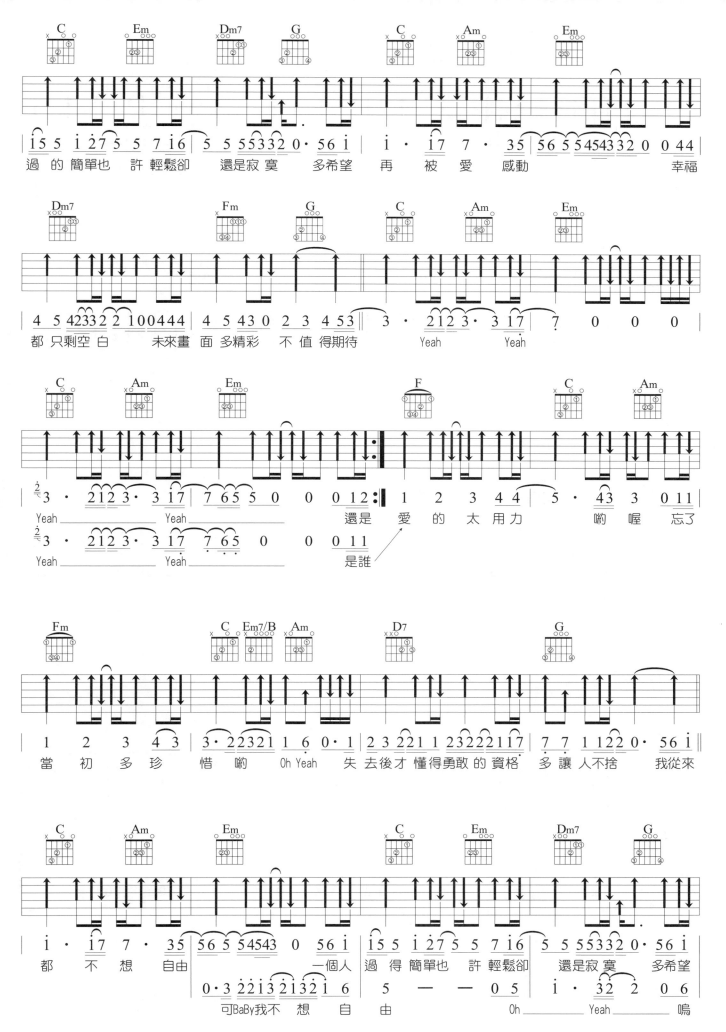

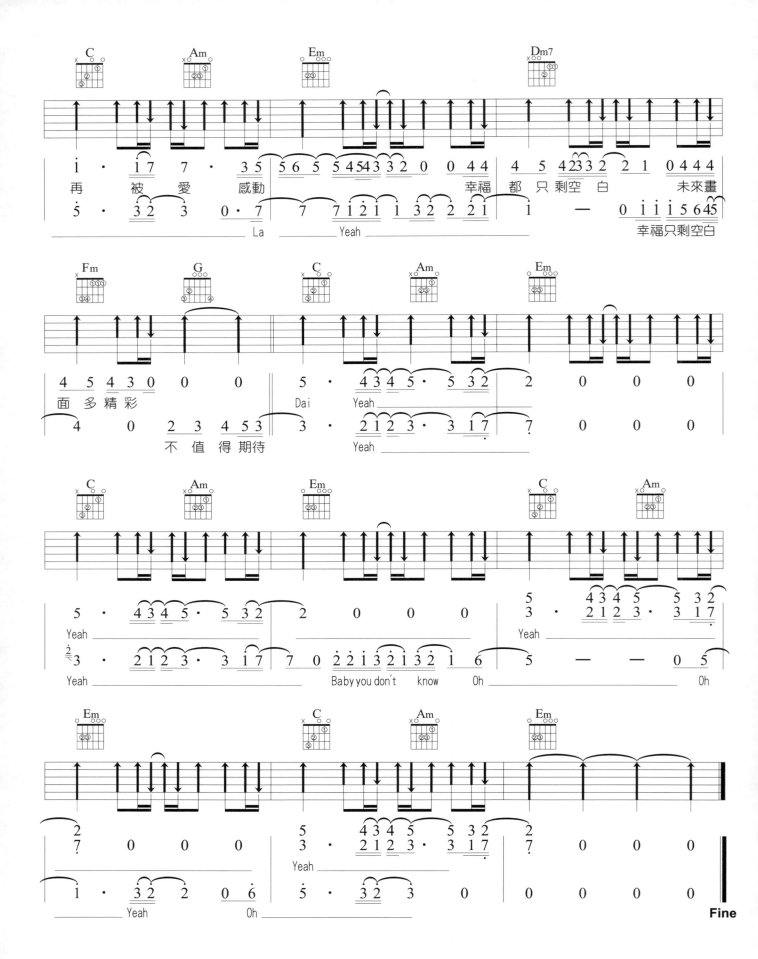

天使的指紋

演唱／孫燕姿
詞／林夕
曲／李偲菘

Key	Play	Capo	Tempo
A–B♭	G–G#	2	4/4 ♩= 65

認真彈過本書，你會發現只要遇到原曲是鋼琴編曲的，轉到吉他後，轉位和弦變得好多，但是一般純吉他編曲的歌曲，就沒有這麼多的轉位和弦。這是樂器特性的不同，鋼琴一次可以彈奏六個以上不同的和聲音，雖然吉他上有六條弦，但僅僅能有四個不同的和聲音，鋼琴能彈奏更廣的音域，而吉他頂多就只能是二個八度的音程，這也造就他們在編曲上最大的不同點。

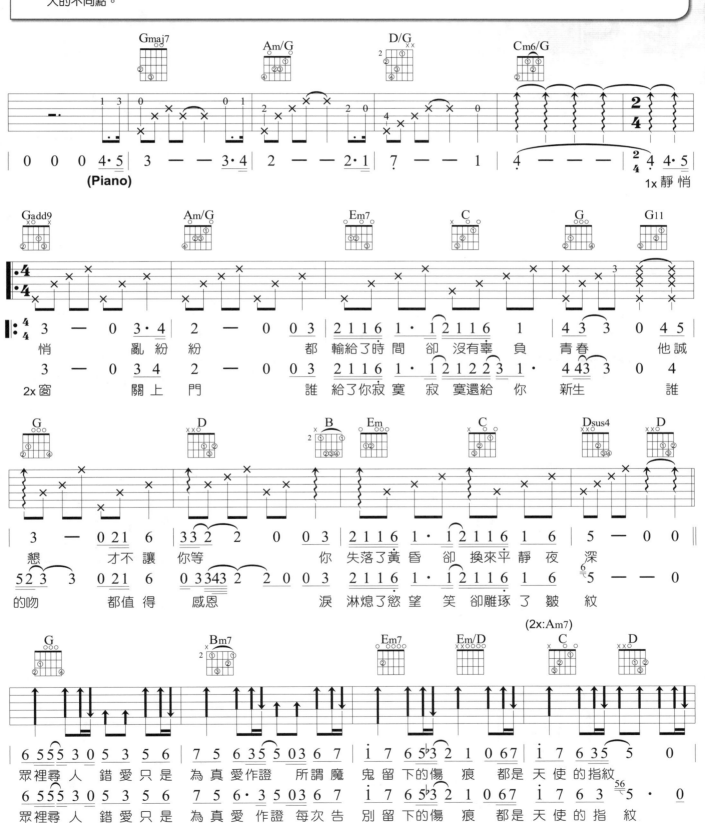

OP：EMI MS.PUB. (S.E.ASIA) LTD., TAIWAN BRANCH

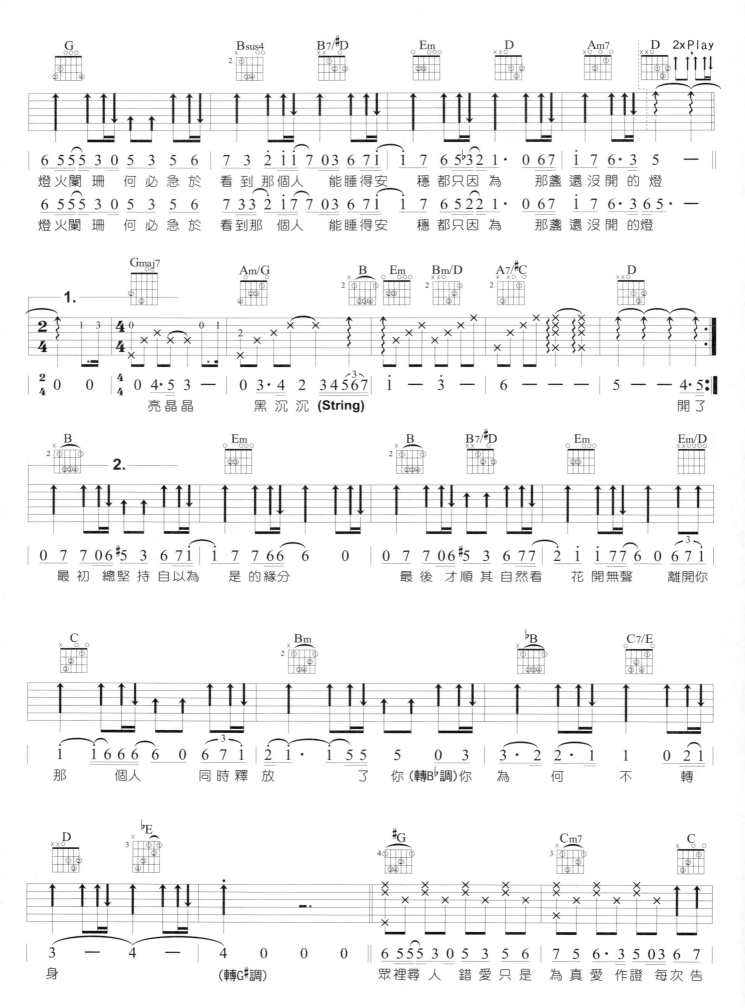

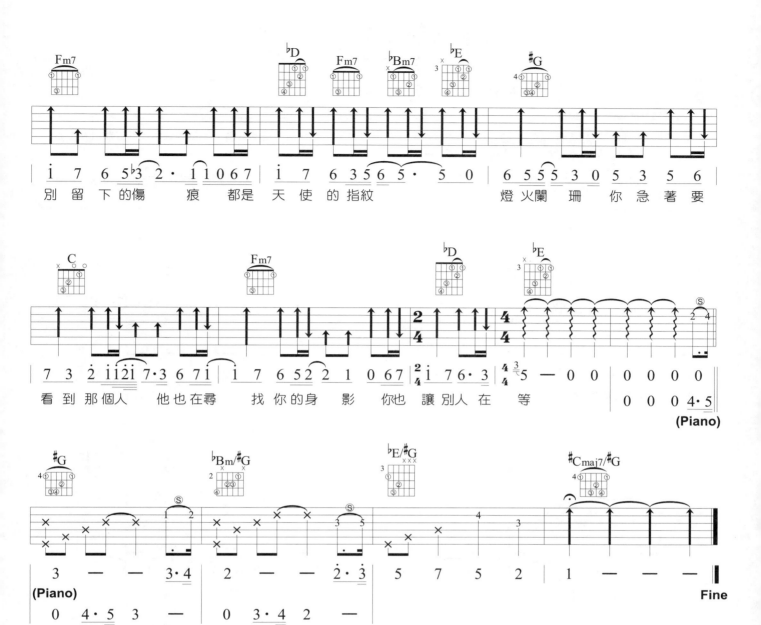

別留下的傷 痕 都是 天 使 的指紋 　燈火闌 珊 你急著要

看到那個人 他也在尋 找你的身 影 你也 讓別人在 等

Da La La 　　　　 Da La La

Fine

goo.gl/7FmKJg

手寫的從前

演唱 / 周杰倫
詞 / 方文山
曲 / 周杰倫

Key C	Play C	Rhythm	Slow Soul	Tempo 4/4 ♩=100

:彈奏分析:

♪ 前奏是一種「頑固低音」的編曲方式，你可以看到和聲進行時，一直保留持續的低音。而頑固音型也可以設計在高聲部，你可以參考本書〈愛·這件事情〉這首歌曲。

♪ Fsus2和弦 對於手較小的人可能無法用大拇指扣得好，這時你也可以把根音移到第四弦 ，這樣就比較好彈了。

(Acoustic Arpeggios)

這風鈴跟心動很　接　近　　　　這封信還在懷念　旅　行

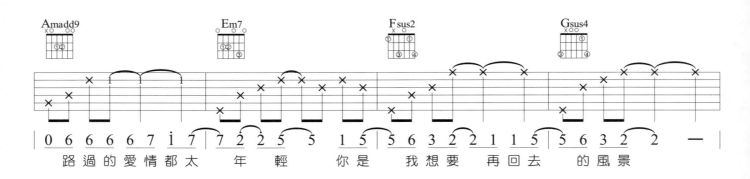

路過的愛情都太　年　輕　你是　我想要　再回去　的風景

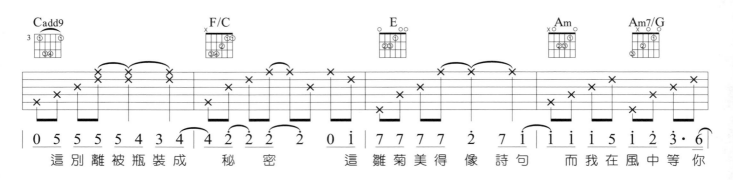

這別離被瓶裝成　秘　密　這雛菊美得像　詩句　而我在風中等你

128

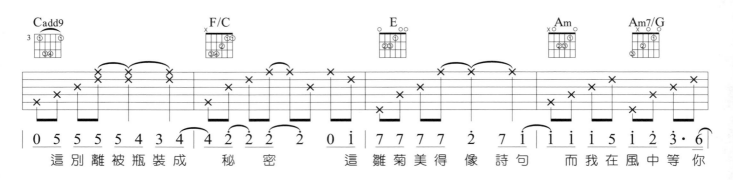

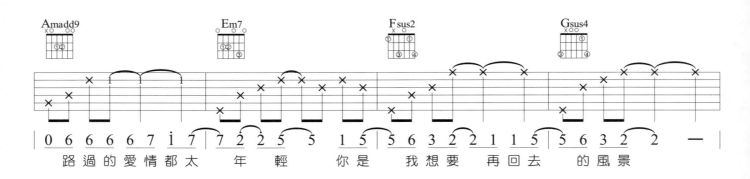

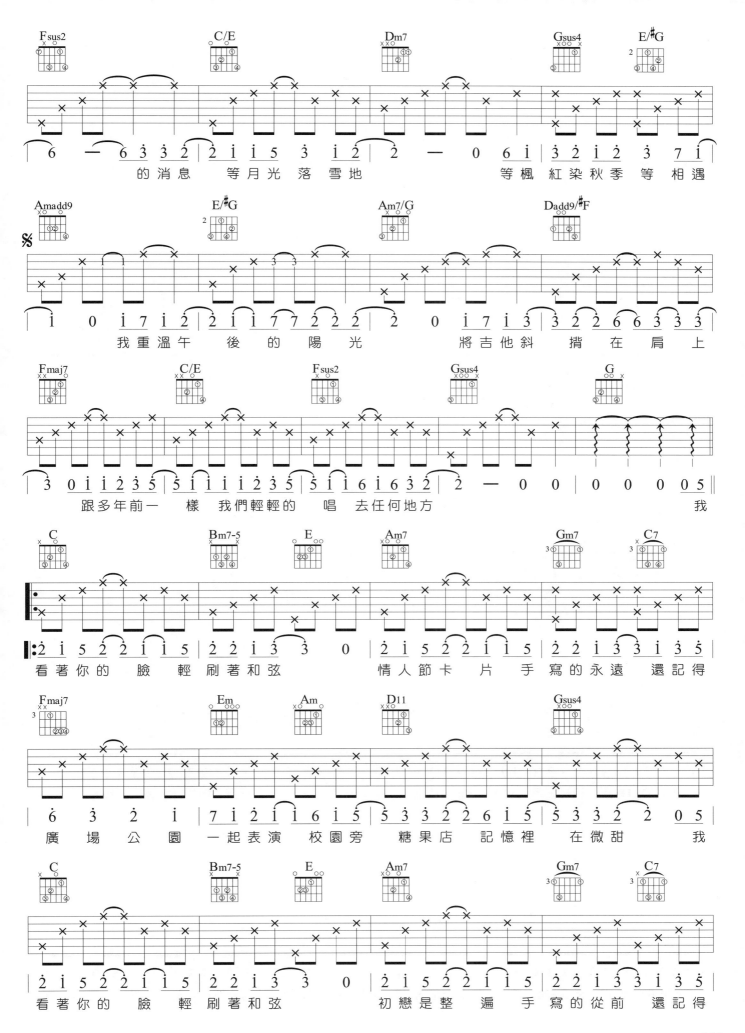

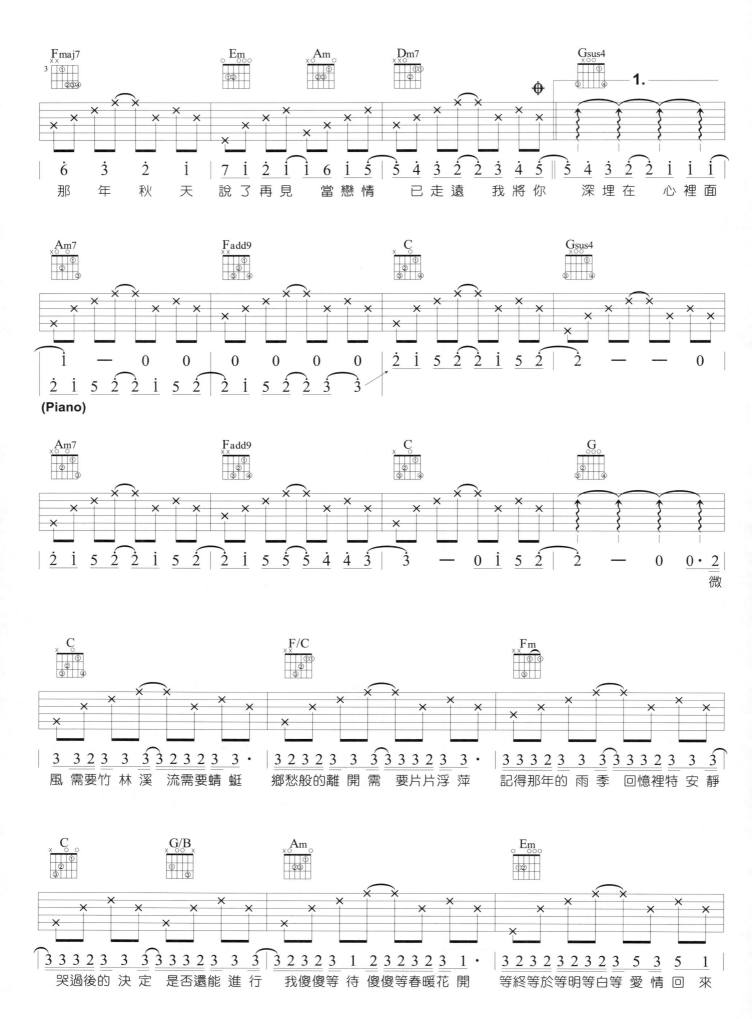

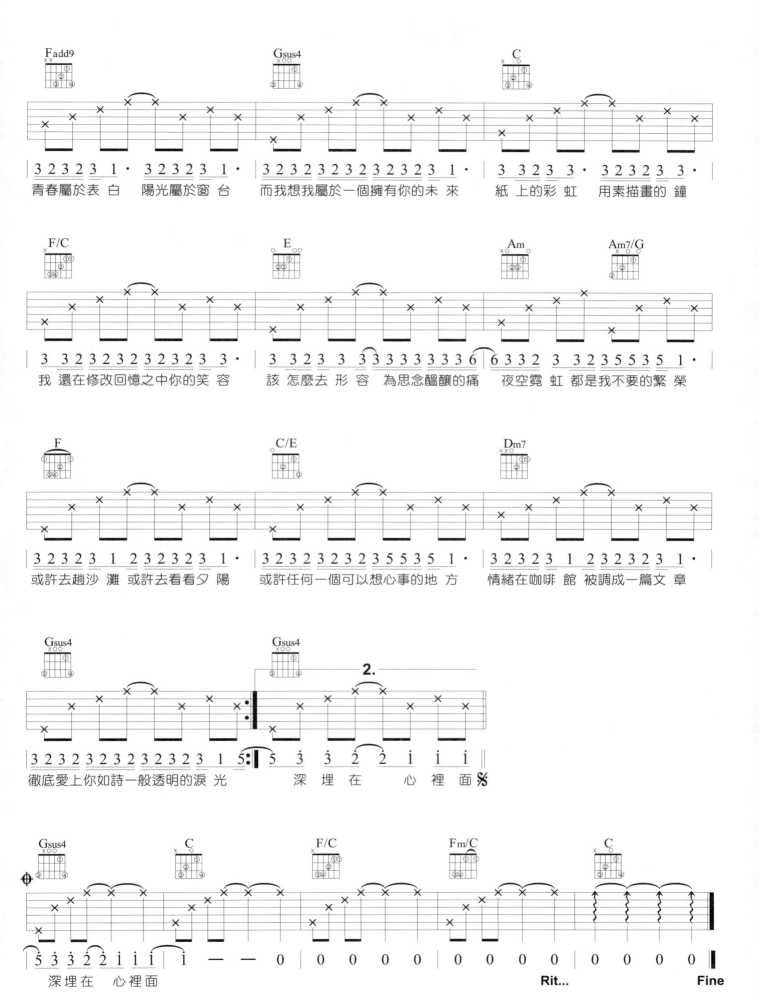

131

可惜沒如果

演唱／林俊傑
詞／林夕
曲／林俊傑

:彈奏分析:

🎸 本曲許多和弦轉位，都是依照原曲所配置的，琴友們也要了解到，一個和弦在相同的把位，會有許多轉位的按法，像各位熟悉的C和弦按法有　、　、　，這些都叫C和弦，只不過位置不同罷了。

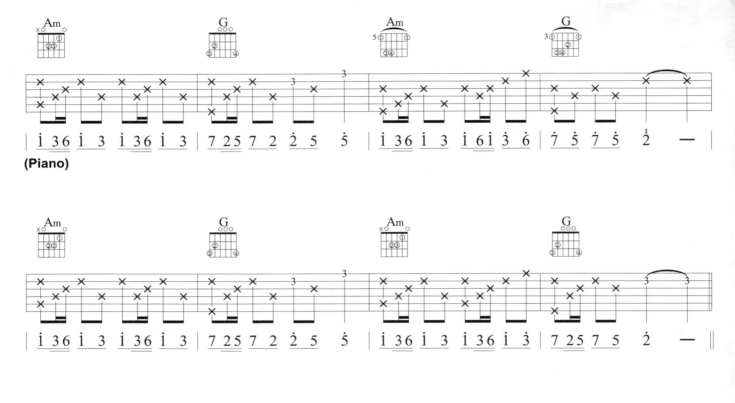

(Piano)

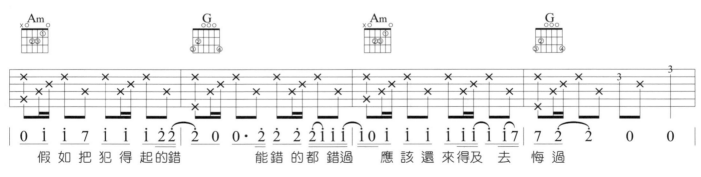

假如把犯得起的錯　能錯的都錯過　應該還來得及 去 悔過

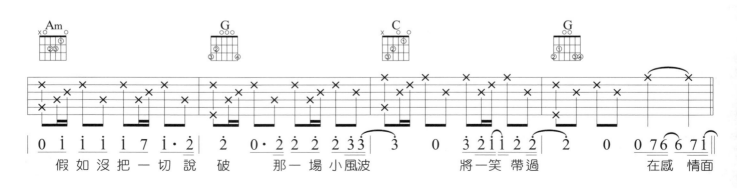

假如沒把一切說破　那一場小風波　將一笑帶過　　在感 情面

OP：Denseline Co. Limited.
UNIVERSAL MUSIC PUBLISHING LTD
SP：Warner/Chappell Music Taiwan Ltd.

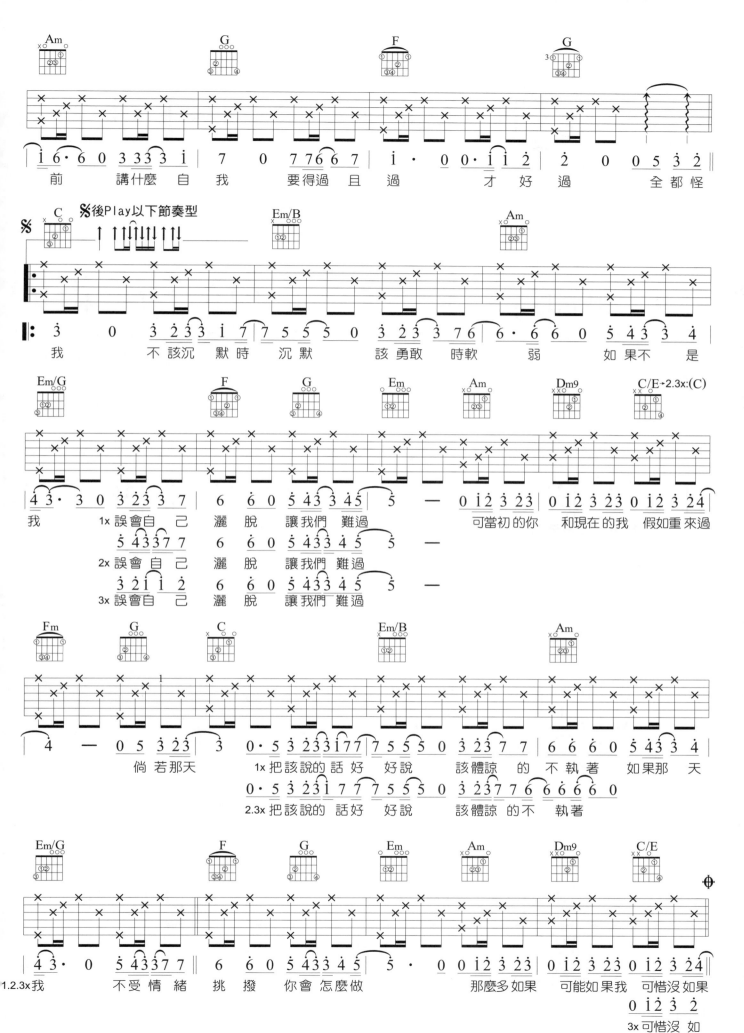

133

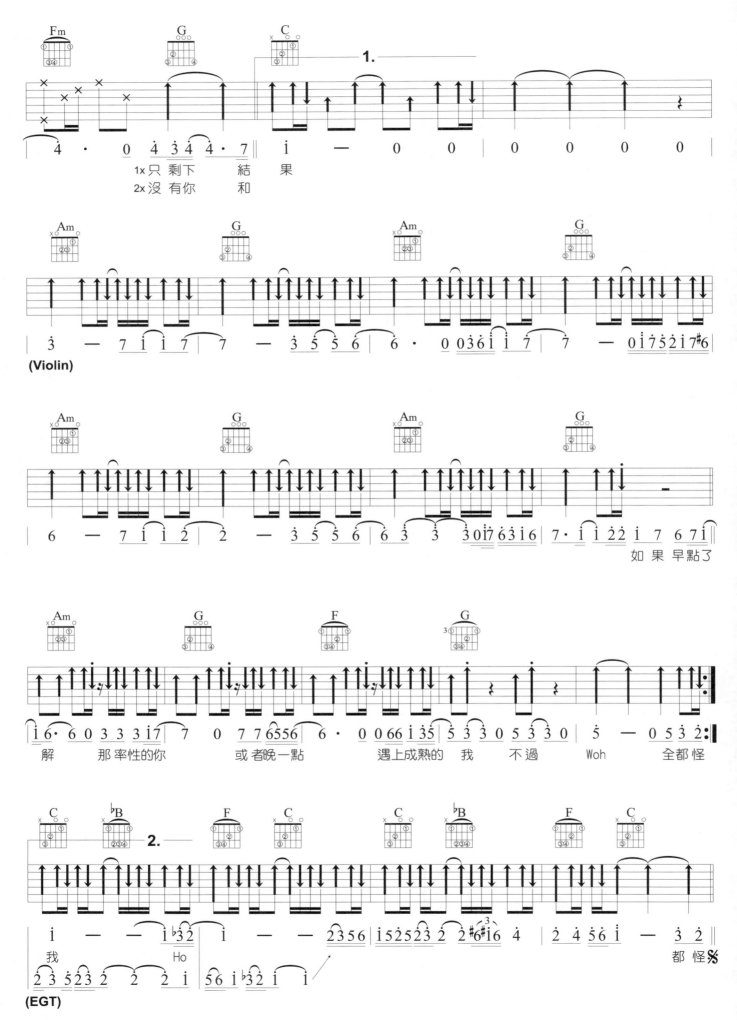

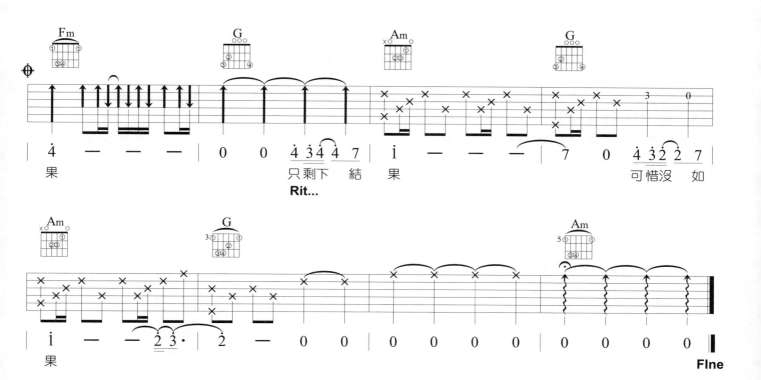

Fm G Am G

$\dot{4}$ — — — | 0 0 $\dot{4}$ $\dot{3}$ $\dot{4}$ $\dot{4}$ 7 | $\dot{1}$ — — — | 7 0 $\dot{4}$ $\dot{3}$ $\dot{2}$ $\dot{2}$ 7 |

果 只 剩 下 結 果 果 可 惜 沒 如

Rit...

Am G Am

$\dot{1}$ — — $\underline{\dot{2}}$ $\underline{\dot{3}}$· | $\dot{2}$ — 0 0 | 0 0 0 0 | 0 0 0 0 ‖

果 **FIne**

算什麼男人

演唱 / 周杰倫
詞曲 / 周杰倫

Key	Play	Capo	Rhythm	Tempo
C#	C	1	Slow Soul	4/4 ♩ = 60

:彈奏分析:

- 此曲速度雖然慢，卻是最難彈得好的，因為速度慢，和弦轉換就必須扎實，過早換或是按不緊，就容易出現破綻。
- Fm6和弦彈指法時可以省去第五弦的音，對於手小的人來說，就可以比較好彈了。

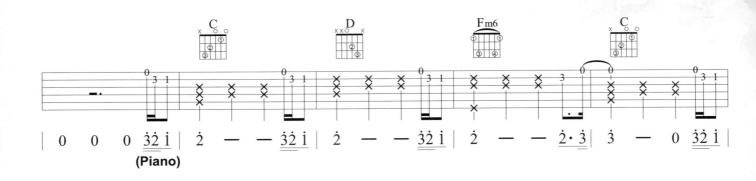

(Piano)

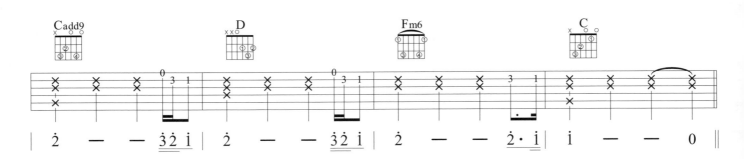

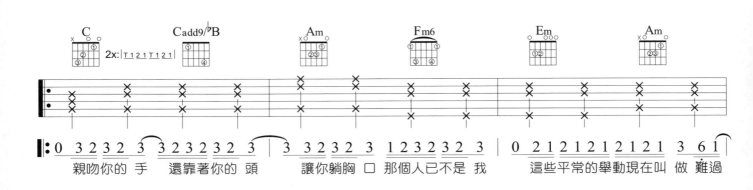

親吻你的 手　還靠著你的 頭　　讓你躺胸 口 那個人已不是 我　　這些平常的舉動現在叫 做 難過

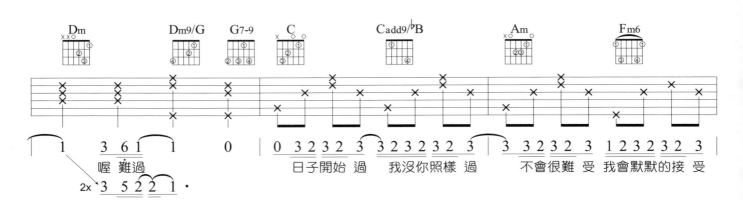

喔 難過　　　　　　日子開始 過　我沒你照樣 過　　不會很難 受 我會默默的接 受

OP：JVR Music Int'1 Ltd.

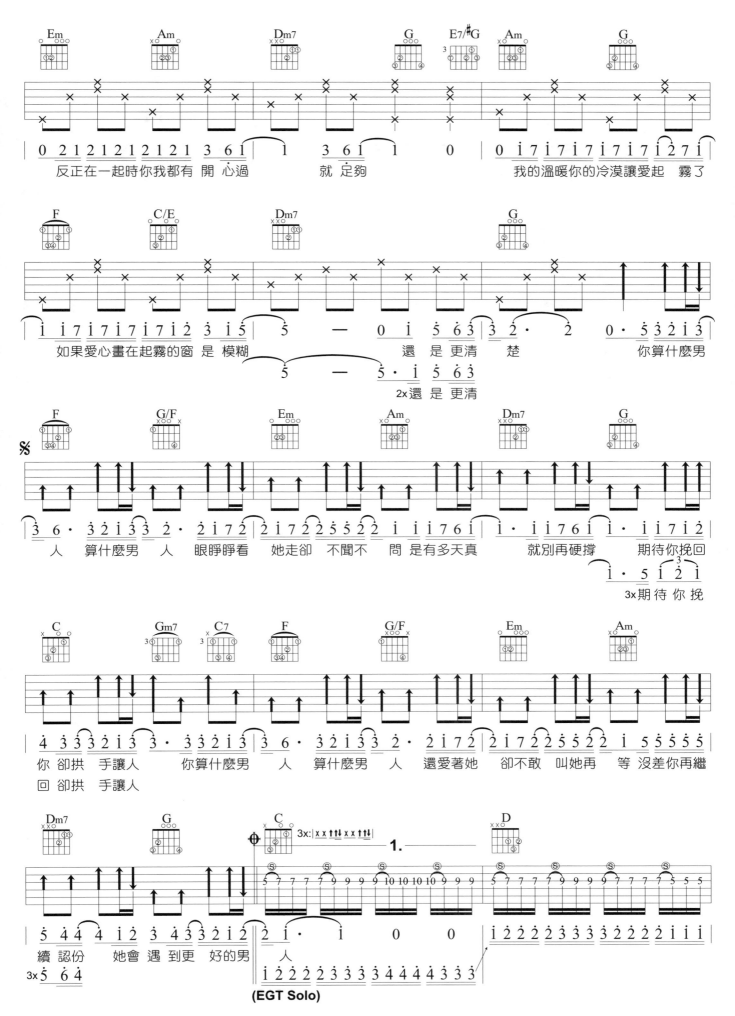

反正在一起時你我都有開 心過　　就 足夠　　　我的溫暖你的冷漠讓愛起　霧了

如果愛心畫在起霧的窗 是 模糊　　　　還 是 更清　楚　　　你算什麼男

2x還 是 更清

人 算什麼男 人 眼睜睜看　她走卻 不聞不　問 是有多天真　　就別再硬撐　期待你挽回

3x期 待 你 挽

你 卻拱 手讓人　你算什麼男　人 算什麼男 人 還愛著她　卻不敢 叫她再　等 沒差你再繼

回 卻拱 手讓人

續 認份　她會 遇到更 好的男　　人

3x

(EGT Solo)

137

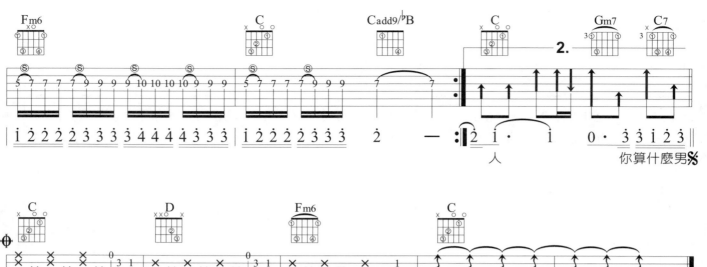

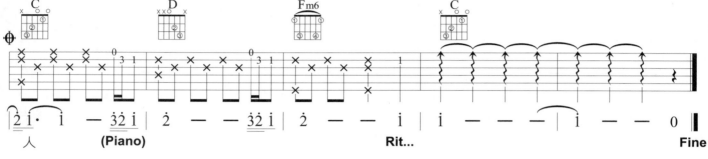

我還是愛著你

三立華劇《幸福兌換券》片尾曲

演唱 / MP魔幻力量
詞曲 / MP魔幻力量 廷廷

goo.gl/sYdhbd

| Key C# | Play C | Capo 1 | Rhythm Slow Soul | Tempo 4/4 ♩= 70 |

: 彈奏分析 :

🎸 Fmaj7在同一把位一樣有幾個轉位、幾種按法，你務必要熟練一下。

🎸 簡單的8Beats節奏，用力刷就對了。

🎸 C大調的順階和弦為C、Dm、Em、F、G、Am，還有連接和弦G/B、C/E，最常用的就這些了。

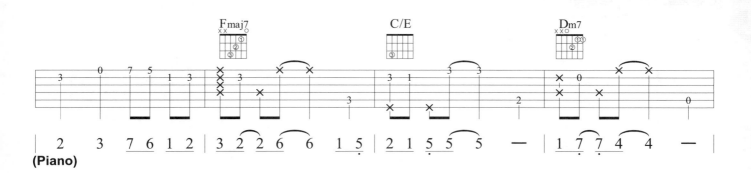

(Piano)

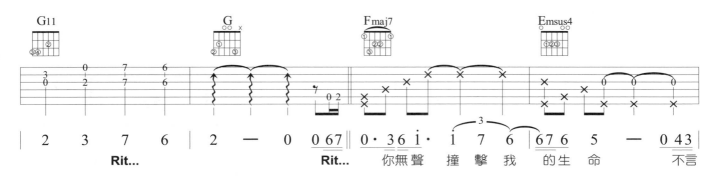

Rit...　　　Rit...　你無聲 撞擊我 的生 命　　不言

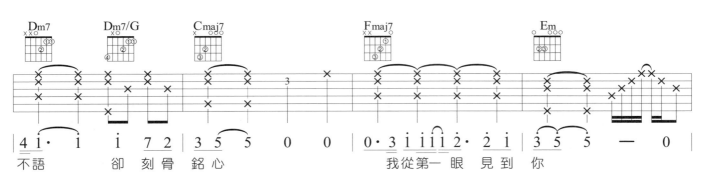

不語　　卻 刻骨 銘 心　　　　我從第一眼 見到 你

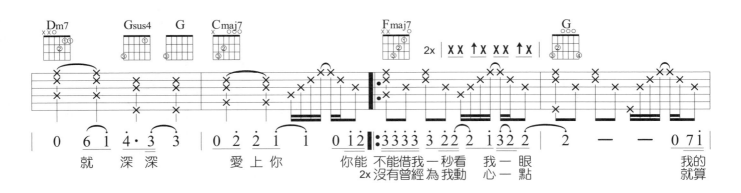

就 深深　　愛上你　你能 不能借我 一秒看 我一 眼　　　　我的
　　　　　　　　　　2x 沒有曾經 為我動 心一 點　　　　　就算

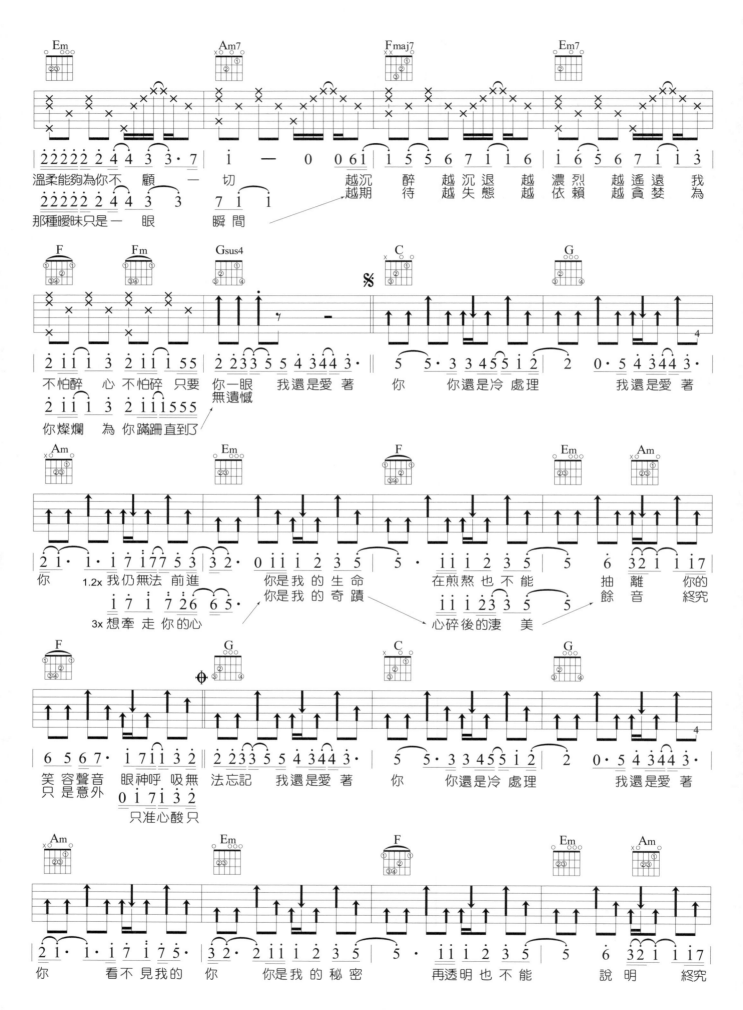

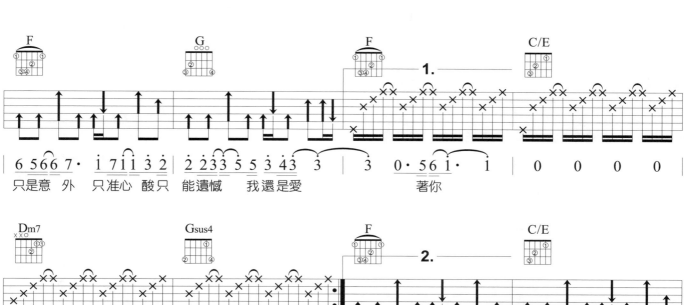

|6 5 6 6 7· 1 7 1 1 3 2 | 2 2 3 3 5 5 3 4 3 3 | 3 0·5 6 1·1 | 0 0 0 0 |

只是意 外 只准心 酸只 能遺憾 我還是愛 著你

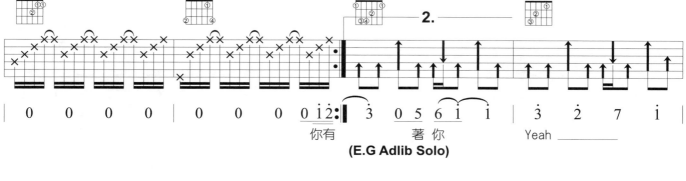

|0 0 0 0 | 0 0 0 1 2:| 3 0 5 6 1 1 | 3 2 7 1 |

你有 著 你 Yeah

(E.G Adlib Solo)

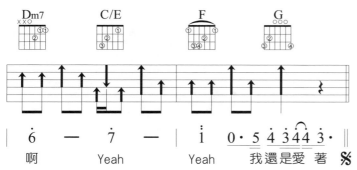

|6 — 7 — | 1 0·5 4 3 4 4 3· ‖

啊 Yeah Yeah 我還是愛 著 𝄌

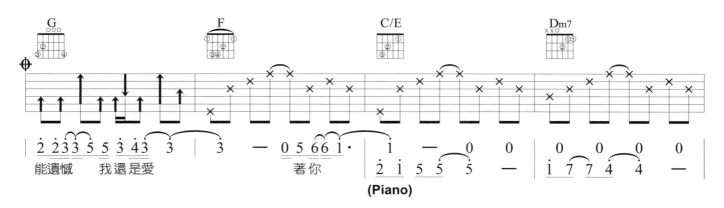

|2 2 3 3 5 5 3 4 3 3 | 3 — 0 5 6 6 1· | 1 — 0 0 | 0 0 0 0 |

能遺憾 我還是愛 著你 2 1 5 5 — 1 7 7 4 4 —

(Piano)

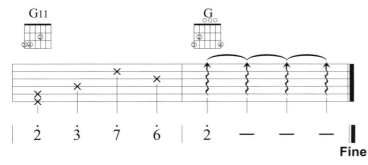

|2 3 7 6 | 2 — — — ‖

Fine

141

以後別做朋友

電視劇《16個夏天》片尾曲

演唱 / 周興哲
詞 / 吳易緯
曲 / 周興哲

Key：E♭　Play：C　Capo：3　Rhythm：Slow Soul　Tempo：4/4 ♩=60

:彈奏分析:

- Gaug稱為增三和弦，這是把完全五度音升半音的和弦，完全五度被升半音之後，有種吊在半空中的感覺，所以通常用在橋段的連接和弦，下一個和弦通常會導入主和弦。

- 做刷法的時候，如果遇到和弦外音不能彈到的地方，可以用手指輕輕碰觸該弦，這樣刷到的時候，聲音也不會跑出來，如G/F和弦的第五弦。

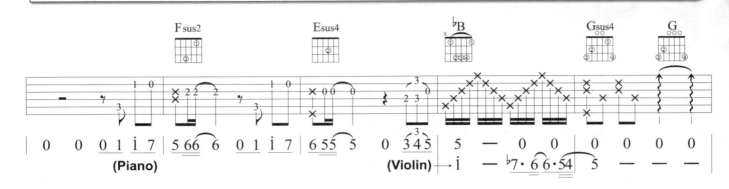

(Piano)　(Violin)

習慣聽你分享生活細節　　害怕破壞完美的平衡點

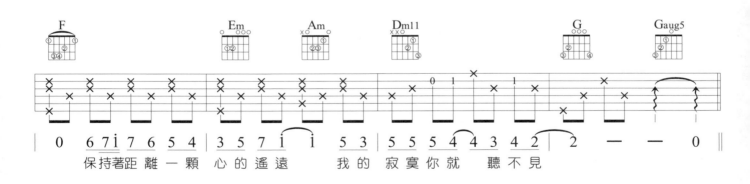

保持著距離一顆心的遙遠　我的寂寞你就聽不見

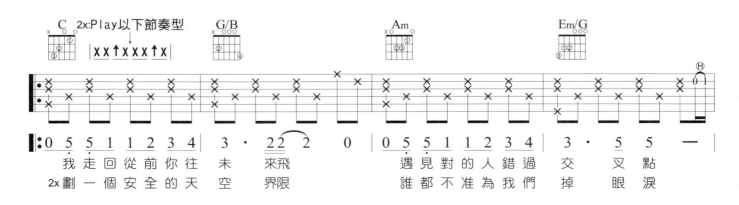

我走回從前你往未來飛　　遇見對的人錯過交叉點

2x 劃一個安全的天空界限　誰都不准為我們掉眼淚

OP：UNIVERSAL MUSIC PUBLISHING LTD

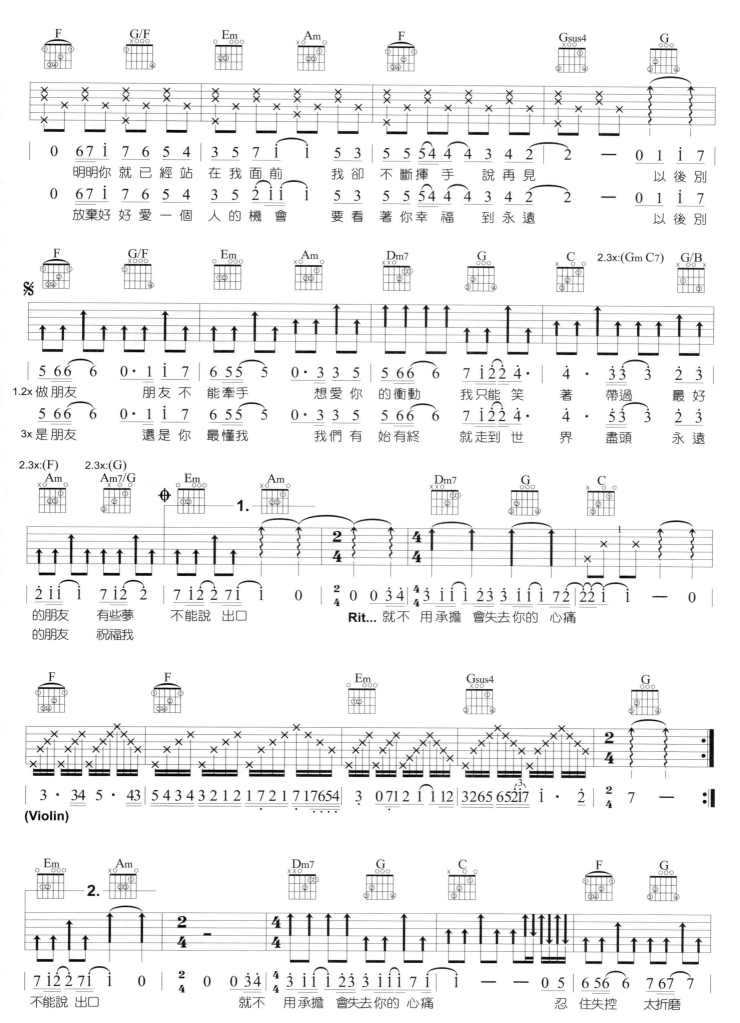

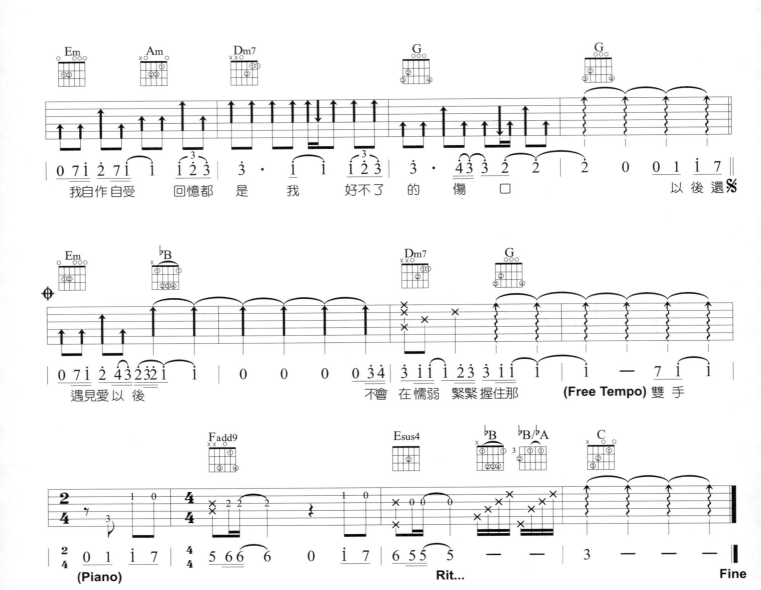

我自作自受 回憶都是 我 好不了 的 傷 口 以後還

遇見愛以後 不會 在懦弱 緊緊握住那 (Free Tempo) 雙 手

(Piano) Rit... Fine

goo.gl/AfYhdK

為你的寂寞唱歌

演唱 / 家家
詞曲 / 張簡君偉

Key **C** Play **C** Rhythm **Slow Soul** Tempo **4/4 ♩= 63** Tune **CGDGCE(6→1)**

:彈奏分析:

- 這是一首以CGDGCE特殊調弦法編曲的歌曲,日本知名吉他演奏家——押尾光太郎就經常使用這種調弦法在他的曲子當中。

- 特殊調弦法就是把吉他的標準調音方式打亂,將音升高或降低,再重新設計一組新的音階安排,使之發出較特別的和聲效果。

- 注意間奏是需要使用右手在琴格上搥弦(RH),右手做搥勾弦的動作(LH),這是Fingerstyle(指彈)常用的技巧之一,請特別練習。

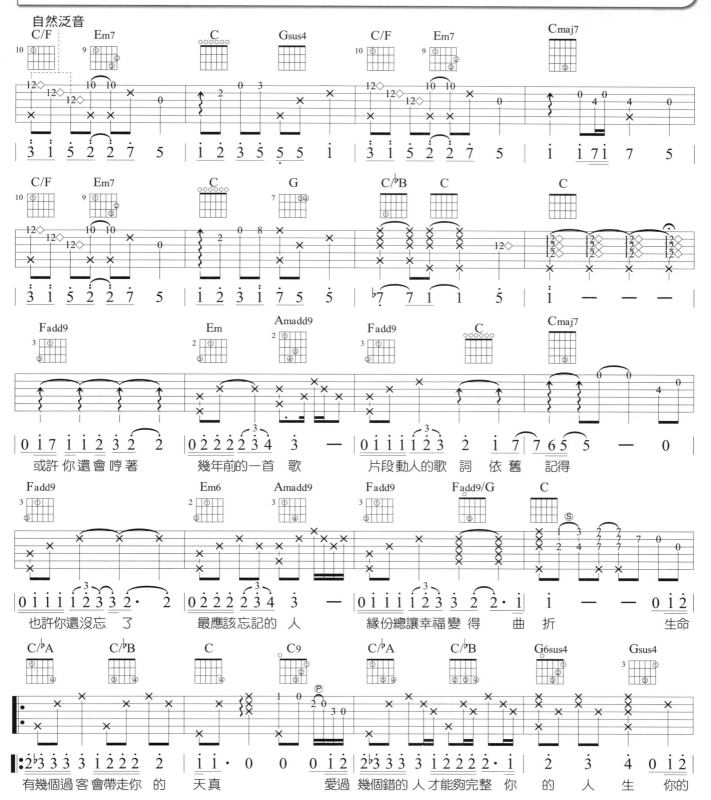

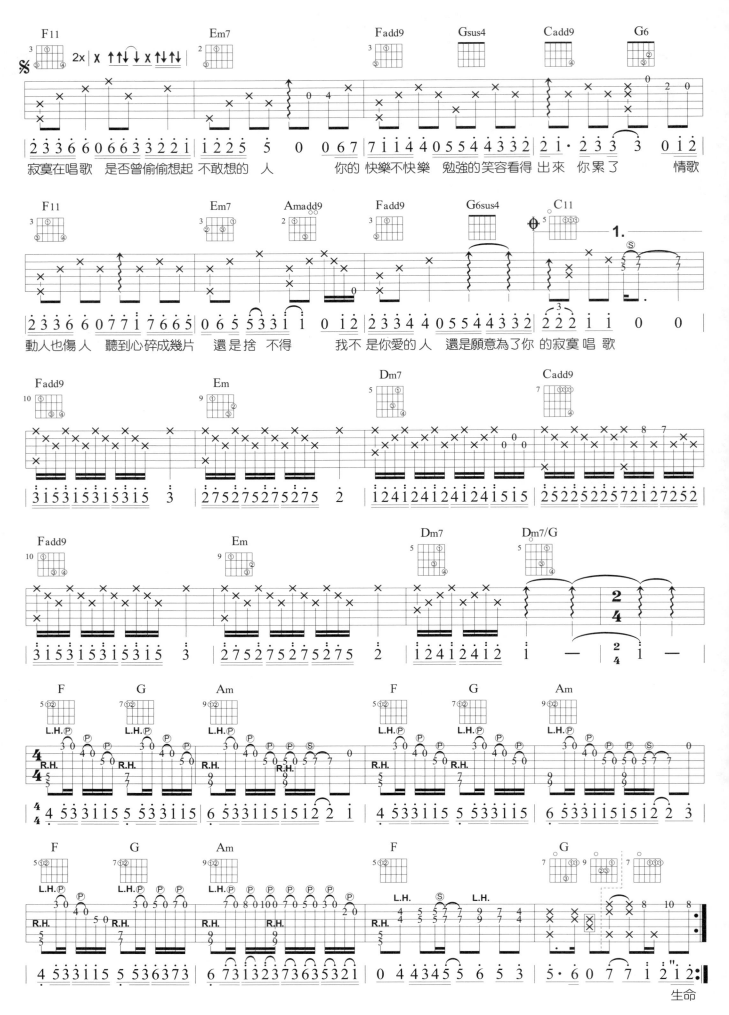

寂寞在唱歌　是否曾偷偷想起 不敢想的　人　　你的 快樂不快樂　勉強的笑容看得 出來　你累了　　情歌

動人也傷人　聽到心碎成幾片　還是捨 不得　　我不 是你愛的人　還是願意為了你 的寂寞唱 歌

1.

生命

146

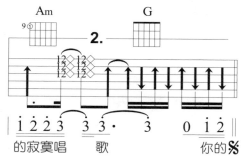

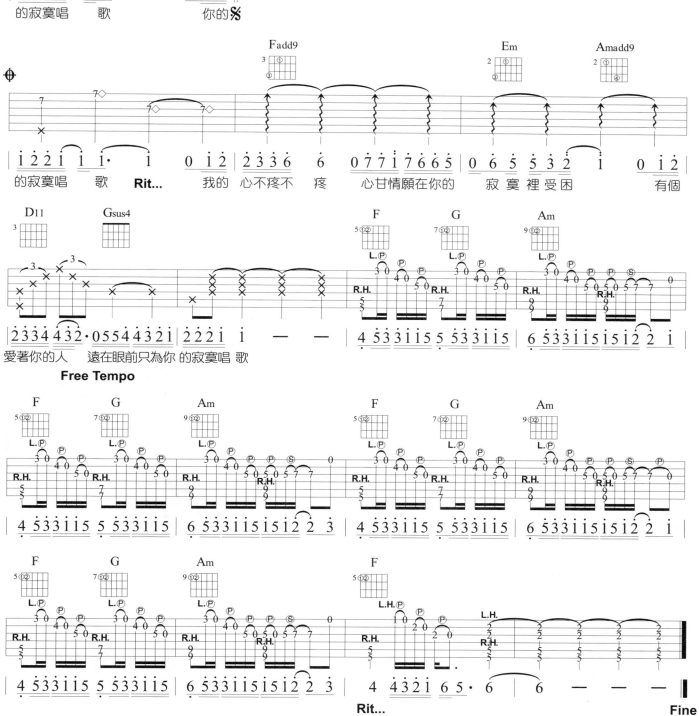

愛著愛著就永遠

演唱 / HEBE
詞 / 徐世珍、吳輝福
曲 / 張簡君偉

Key D　Play C　Capo 2　Tempo 4/4 ♩=61

:彈奏分析:

- 16Beats的指法，通常配合使用高音的「頑固音型」(持續音或持續樂句)，就能將歌曲伴奏得很另類，而且格外的好彈。
- 不過彈的時候還是要保持強、弱、次強、弱的輕重感，歌曲有起伏才會好聽。

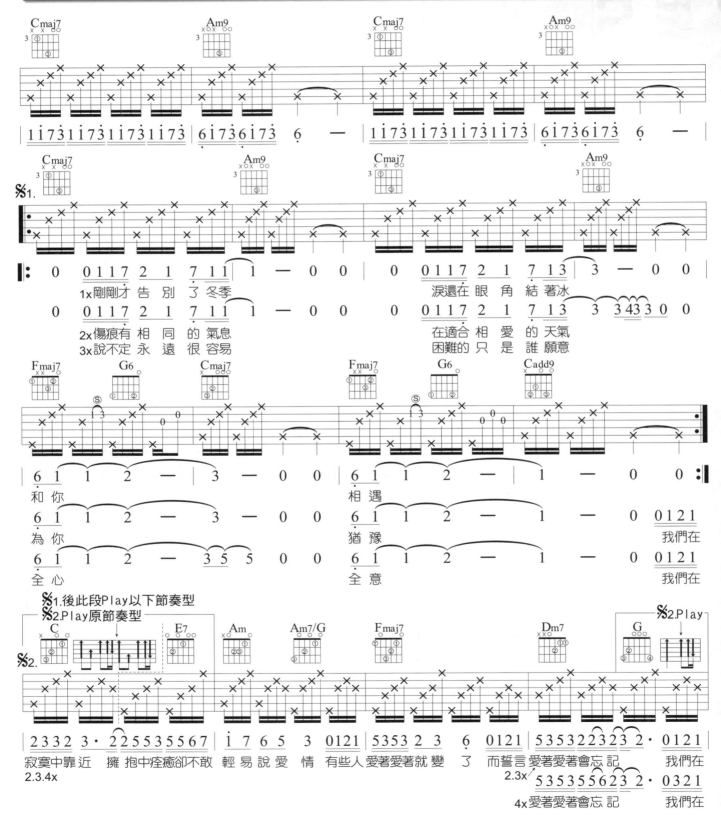

OP：UNIVERSAL MUSIC PUBLISHING LTD
HIM Music Publishing Inc.

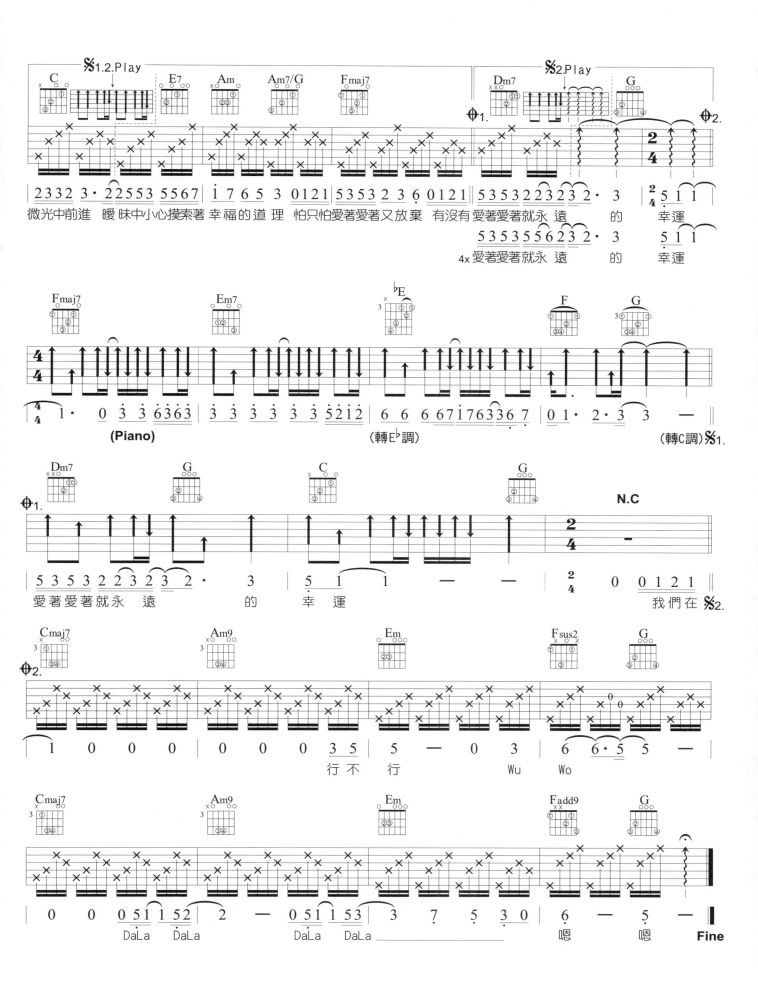

微光中前進　曖昧中小心摸索著 幸福的道 理　怕只怕愛著愛著又放棄　有沒有 愛著愛著就永 遠　　的 幸運

4x 愛著愛著就永 遠　　的 幸運

(Piano) (轉E♭調) (轉C調)

愛著愛著就永 遠　　的 幸運　　 我們在

行不行　　Wu　　Wo

DaLa　DaLa　　　DaLa　DaLa _____ 嗯　嗯　　**Fine**

下個轉彎是你嗎

電視劇《一見不鍾情》片尾曲

演唱 / 楊丞琳
詞曲 / 吳青峰

goo.gl/Qc0SAe

Key	Play	Capo	Tempo
C#	C	1	4/4 ♩=69

彈奏分析:

● C調的順階和弦為 C、Dm、Em、F、G、Am，但在流行歌曲中鮮少採用三和弦的彈奏，而多半在小和弦上使用七和弦來增加歌曲的味道，即 C、Dm7、Em7、F、G、Am7，請習慣這樣的彈法。

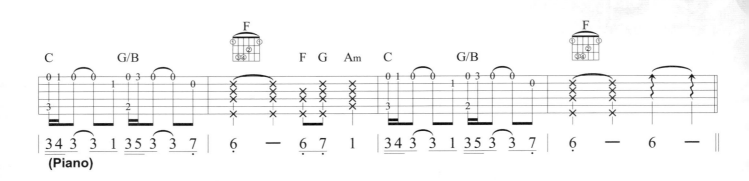

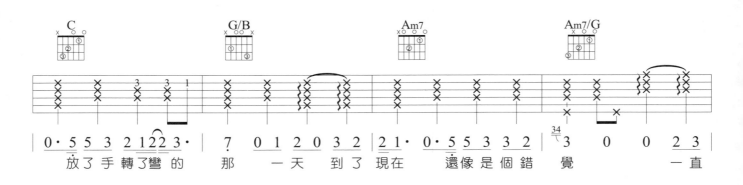

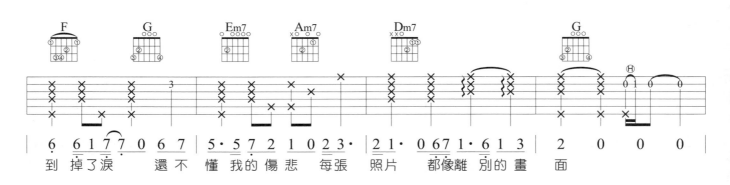

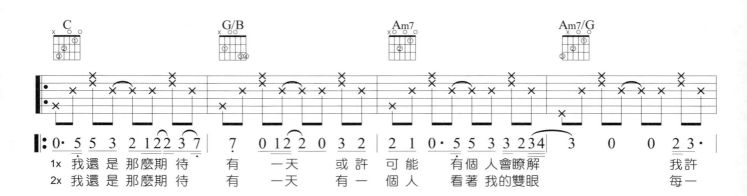

OP : UNIVERSAL MUSIC PUBLISHING LTD

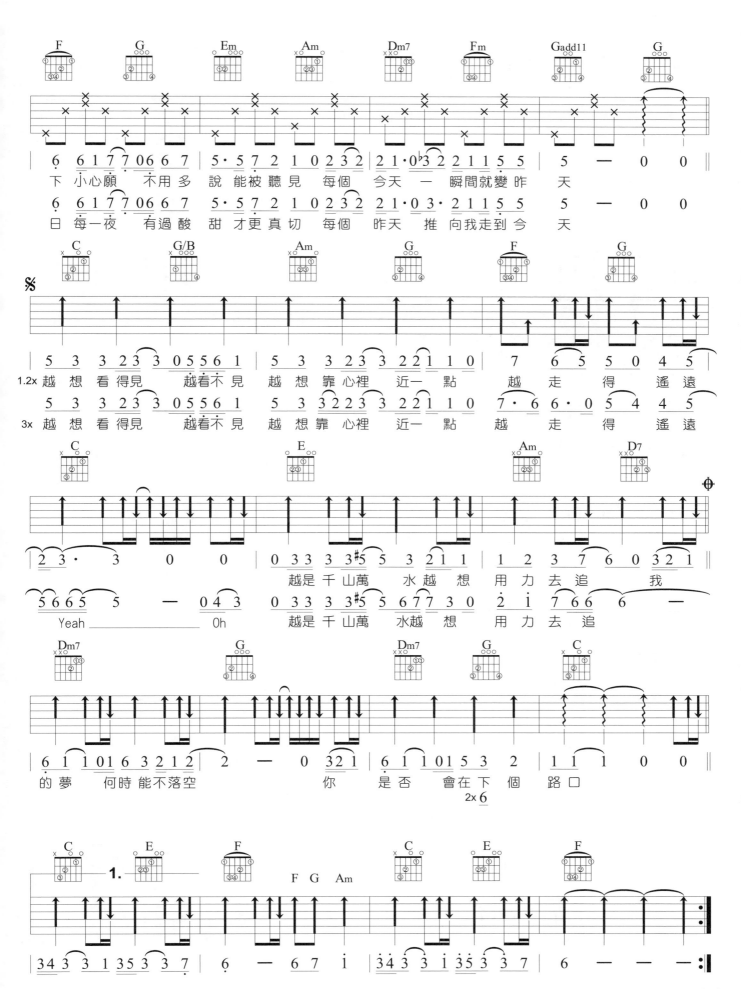

151

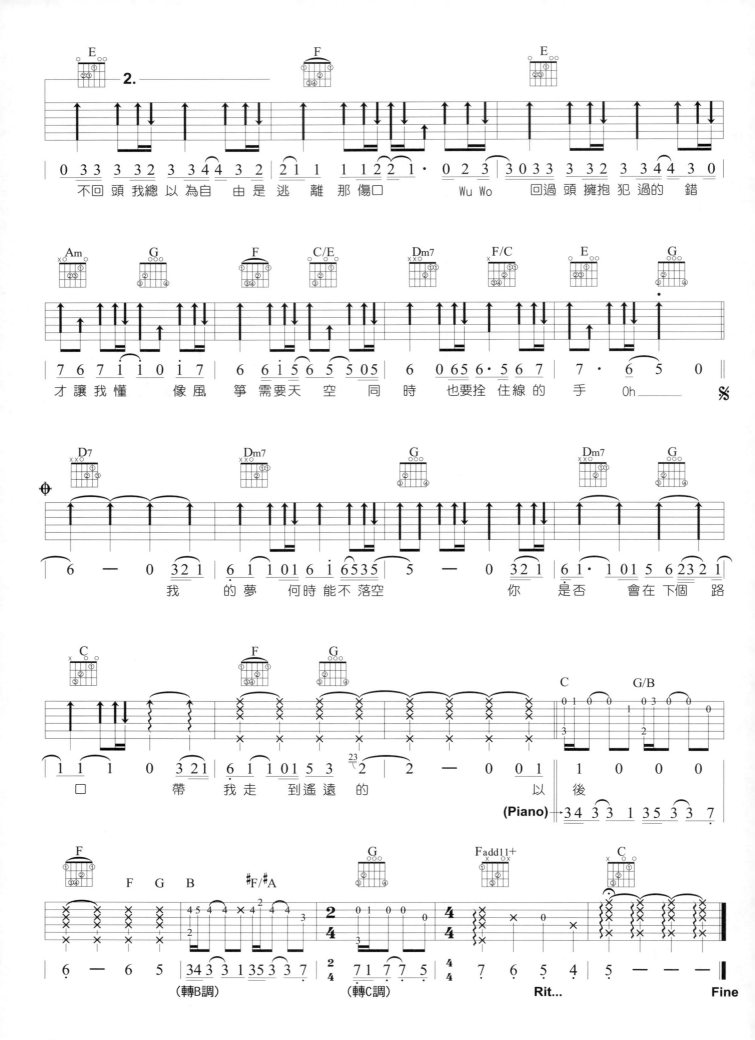

不過失去了一點點

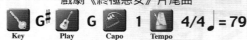

戲劇《終極惡女》片尾曲

演唱／曾沛慈
詞／BOSS、
Jerry Feng
曲／黃柏勳

Key G#　Play G　Capo 1　Tempo 4/4 ♩= 79

:彈奏分析:

♪ 許多的編曲經常在反覆歌曲時，使用不同的和聲編曲，來增加歌曲的亮點，你可以研究一下，G/B與Em7的替代關係、D與Bm7的替代關係。

♪ 主歌是很靜的氣氛，接進副歌變得比較狂野，這時你必須慢慢的增加彈奏力度，到了副歌才不會變得突兀。

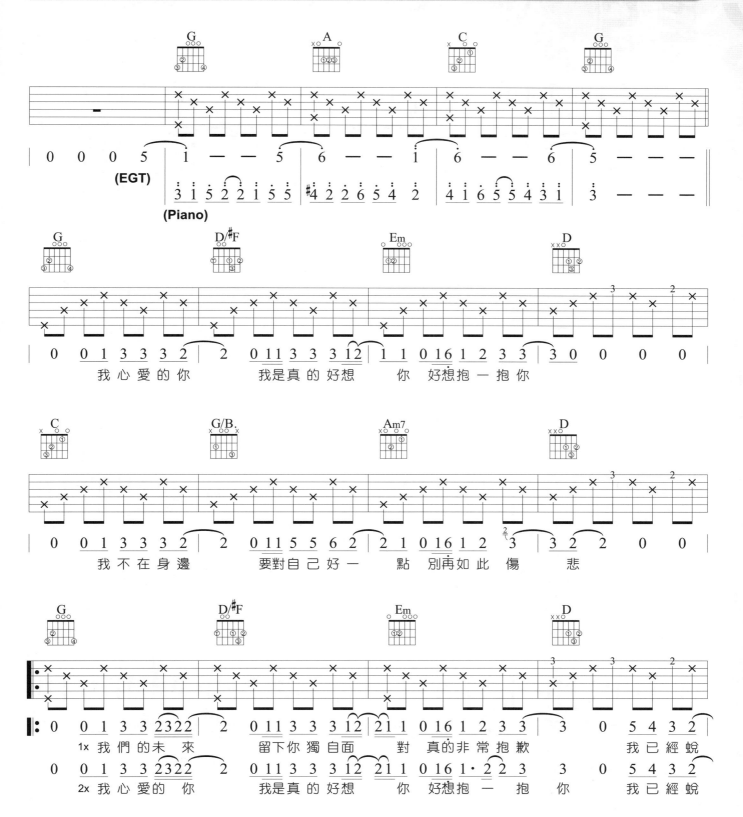

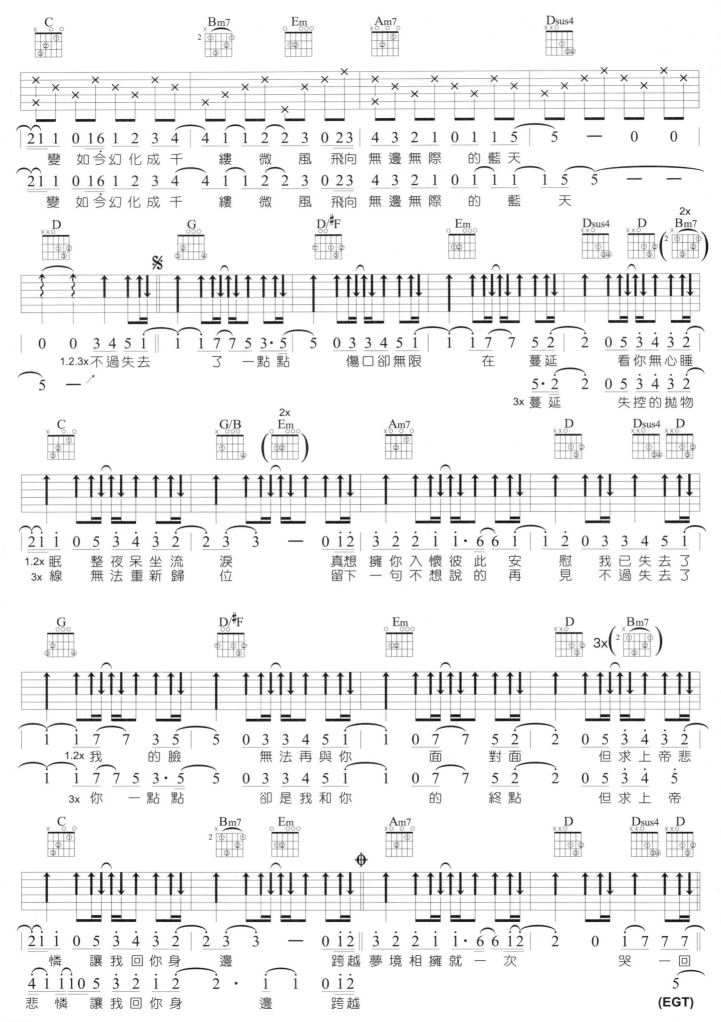

(Vocal)

每當你痛 到心碎 請大聲喊 我寶貝 我就會乘風而來 將你包圍

用微風溫 柔撫慰 輕吻著你 的眼淚 希望你忘 了傷 悲 不過失去

夢境相擁就一 次 哭 一回

(EGT)

Fine

155

我不是你的那首情歌

演唱 / 郭靜
詞曲 / 木蘭號AKA陳韋伶

Key **B** / Play **A** / Capo **2** / Tempo 4/4 ♩= 68

:彈奏分析:

- 吉他伴奏裡有些彈法,特別是刷法,都是依照鼓的打點去搭配的,尤其是在過門或是斷落點,在音樂中我們稱之為「unison」,就是齊奏的意思。
- 彈奏抒情歌曲,能夠提升歌的質感最好的方法就是多使用一些有修飾作用的和聲,例如:add、sus、Bass line……等,這些和弦都可以讓歌曲加分不少。

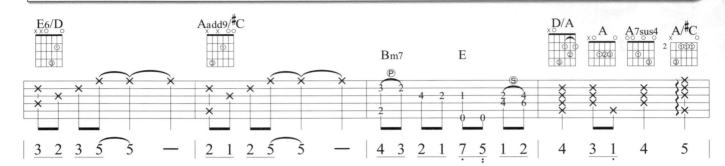

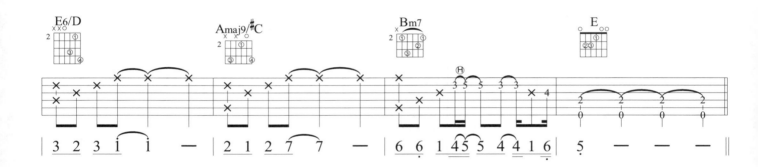

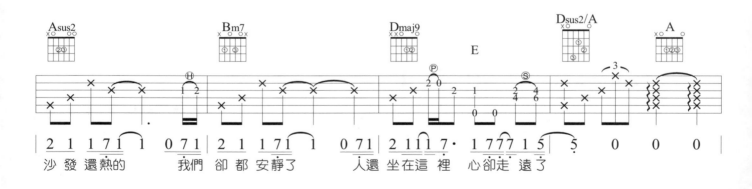

沙 發 還 熱 的　　我 們 卻 都 安 靜 了　　人 還 坐 在 這 裡　心 卻 走 遠 了

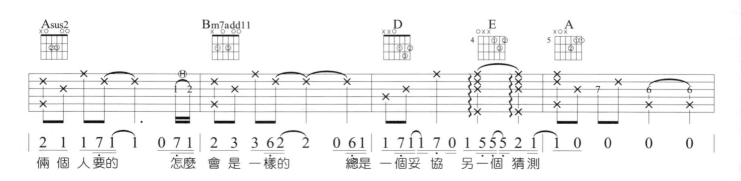

倆 個 人 要 的　　怎 麼 會 是 一 樣 的　　總 是 一 個 妥 協　另 一 個 猜 測

OP:EMI MS.PUB. (S.E.ASIA) LTD., TAIWAN BRANCH

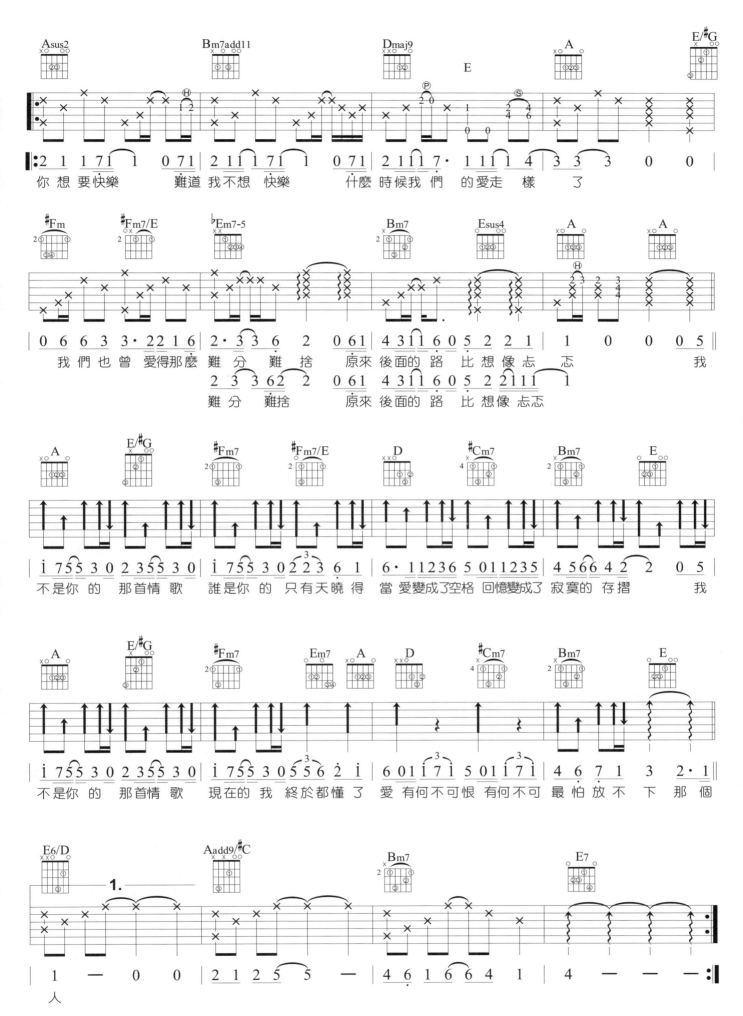

157

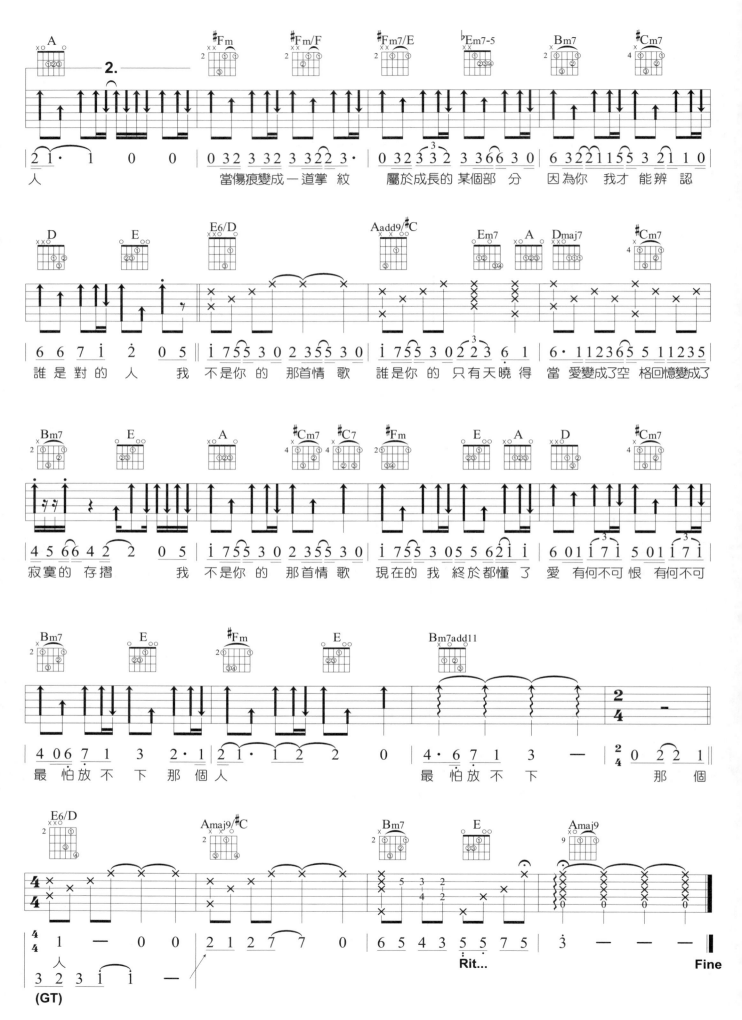

沒有理由偽裝成理由

電視劇《我的自由年代》插曲

演唱 / 孫盛希
詞 / Molly Lin
曲 / 孫盛希

Bm	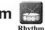 Bm	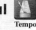 Slow Soul	4/4 ♩ = 105
Key	Play	Rhythm	Tempo

彈奏分析:

- 如果遇到一首歌曲需要彈指法,也需要彈刷奏,那我建議可以練習由拇指食指拿Pick,而中指、無名指、小指去彈指法,雖然剛開始小指會沒有力,但一段時間就可以適應,這算是比較高段的彈法,因為很少有人中途換Pick彈的。

- 副歌和弦算簡單,在刷奏和弦後,很快速的用右手去碰觸弦(手刀部位),將音消掉,變成一種律動,這就是「切音」的技巧。

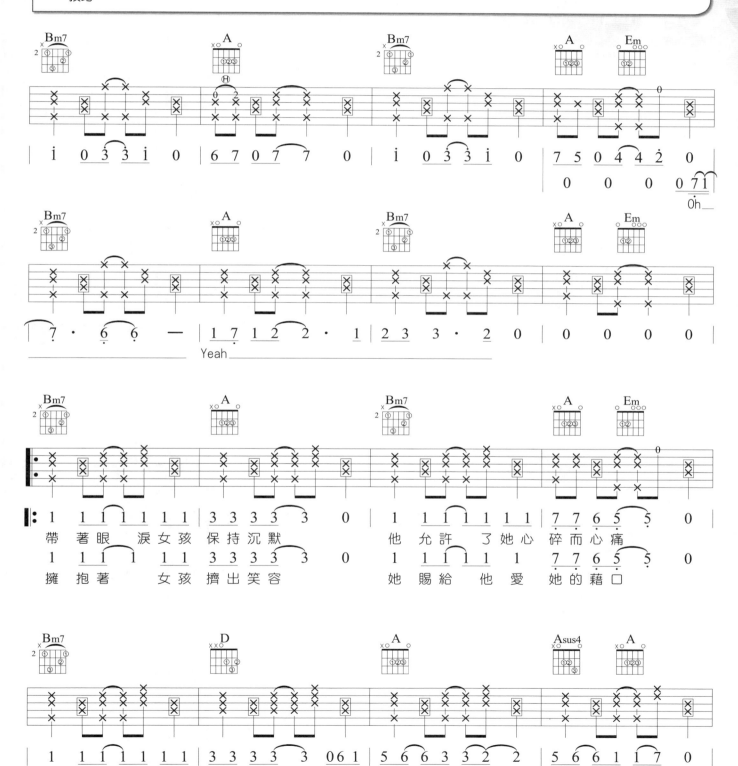

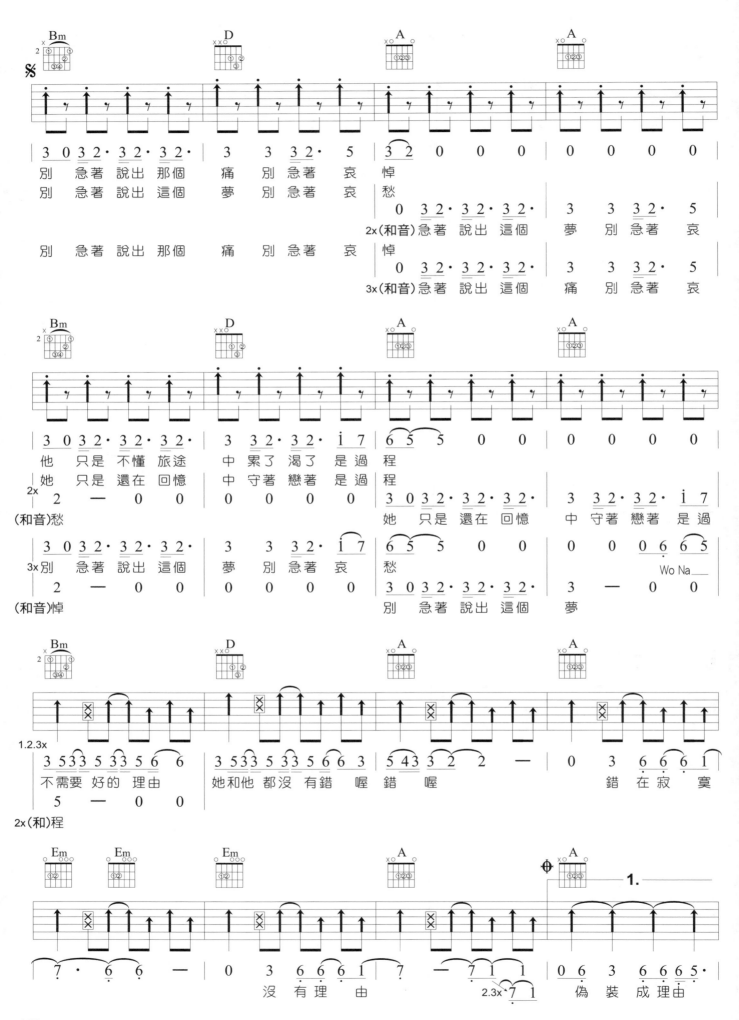

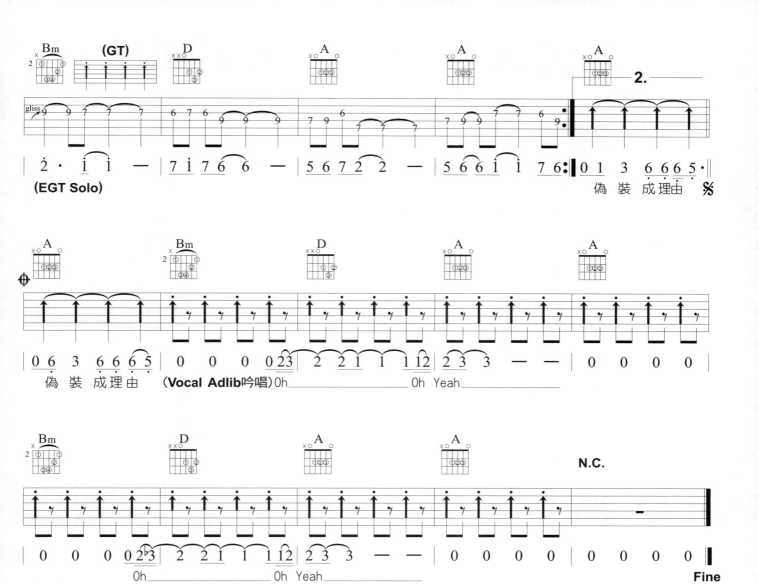

goo.gl/H2FKTd

有些事現在不做一輩子都不會做了

演唱/五月天
詞/五月天阿信
曲/五月天怪獸

 D Key C Play Capo 2 Rhythm Rock Tempo 4/4 ♩ = 125

:彈奏分析:

🎸 彈奏速度快的16Beats時,手一定要放鬆,使用手腕做上下刷奏。

🎸 注意有切分拍(搶拍)的地方,如果你有Bass手,那Bass在此處也是要做切分拍,因為切分會讓重音提前,要切分就要
一起切分,才不會怪。

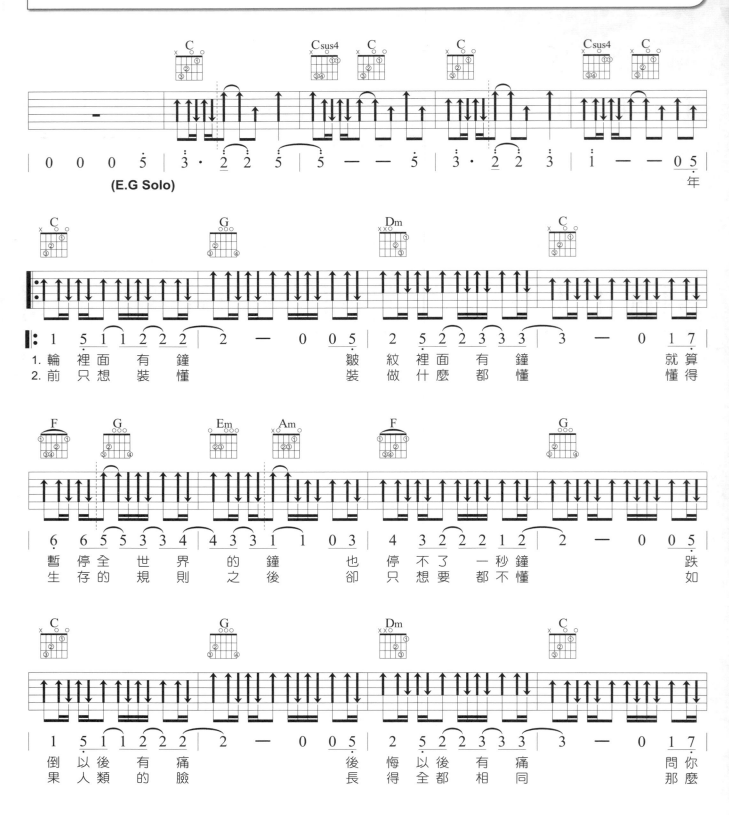

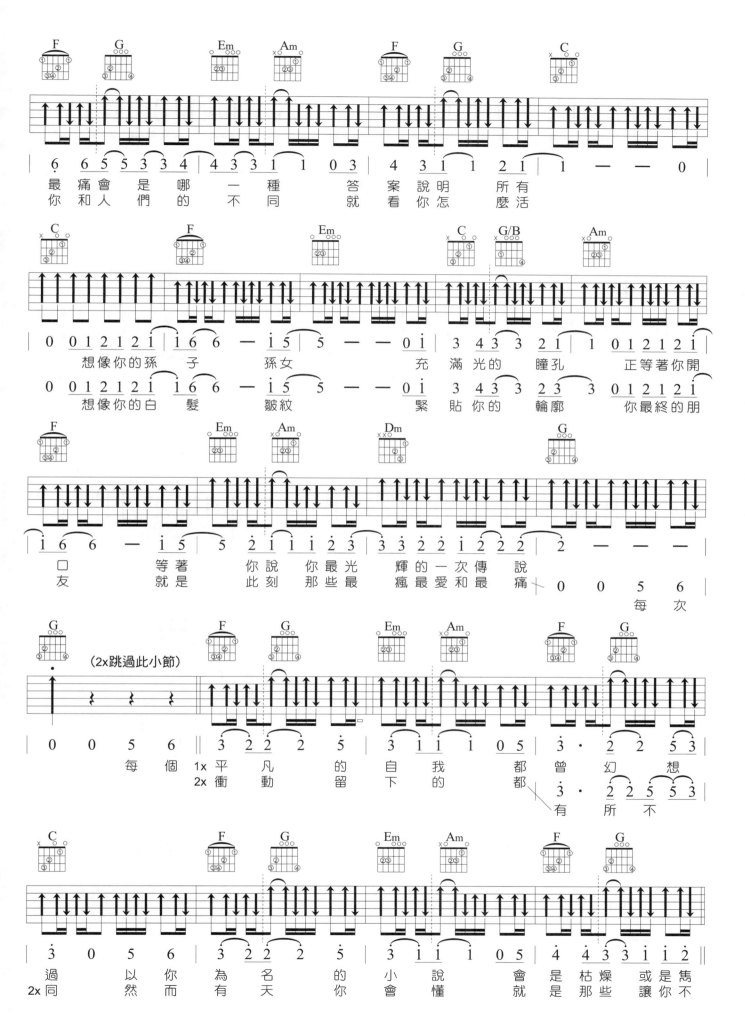

163

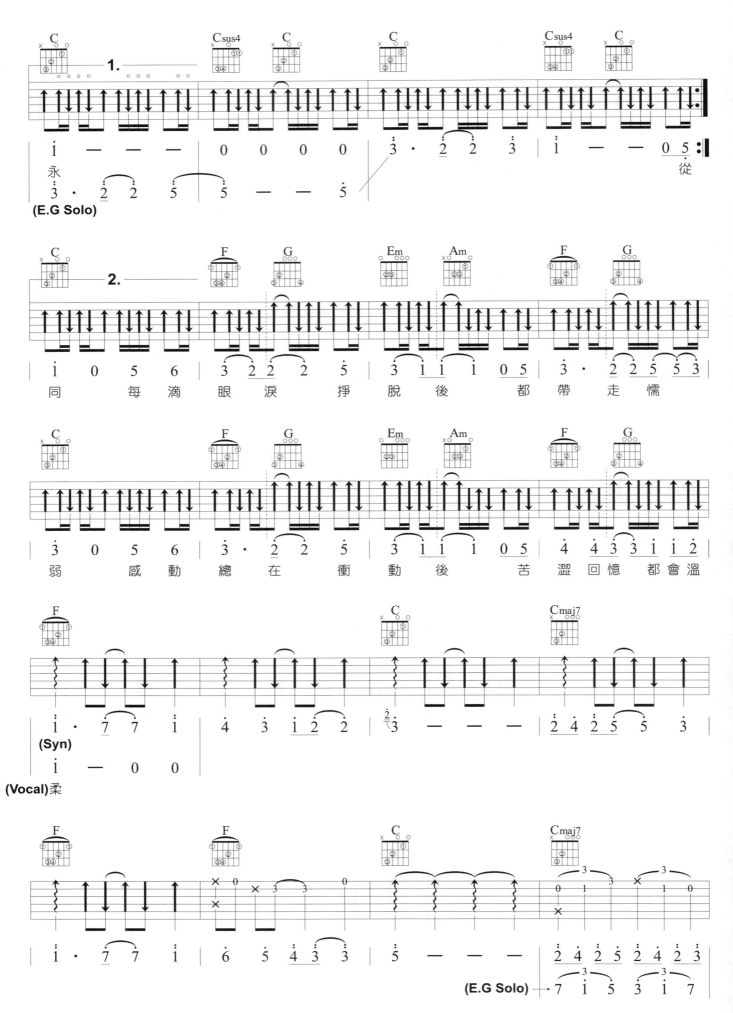

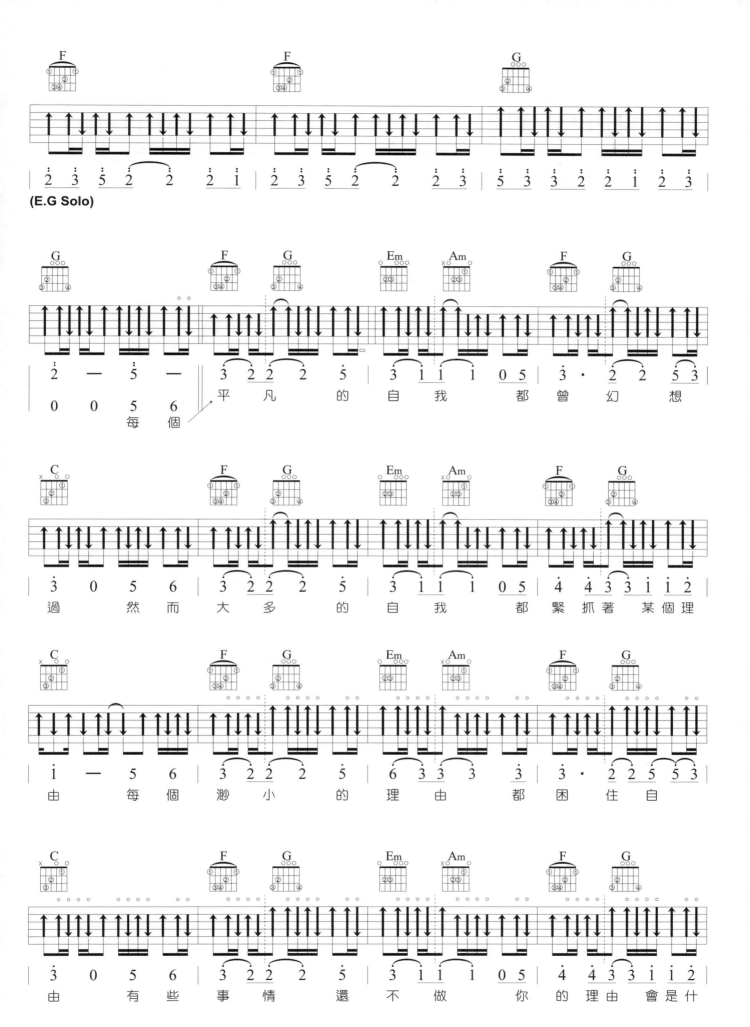

(E.G Solo)

165

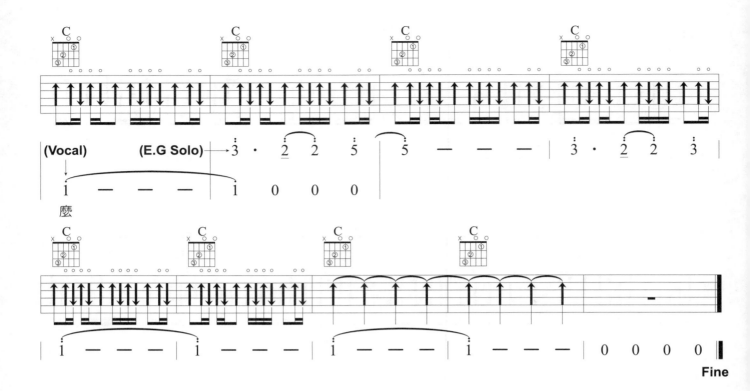

GuitarShop

六弦百貨店 精選紀念版

定價：300元

- 收錄年度國語暢銷排行榜歌曲
- 全書以吉他六線譜編奏
- 專業吉他TAB六線套譜
- 各級和弦圖表、各調音階圖表
- 全新編曲、自彈自唱的最佳叢書
- 盧家宏老師木吉他演奏教學影片

六弦百貨店2008精選紀念版
《附VCD+MP3》

六弦百貨店2009精選紀念版
《附VCD+MP3》

六弦百貨店2010精選紀念版
《附DVD》

六弦百貨店2011精選紀念版
《附DVD》

六弦百貨店2012精選紀念版
《附DVD》

六弦百貨店2013精選紀念版
《附DVD》

最新圖書目錄 麥書文化

學習音樂最佳途徑
音樂人必備叢書
專業樂譜

COMPLETE CATALOGUE

民謠彈唱系列

		
吉他玩家 Guitar Player	周重凱 編著 菊8開 / 440頁 / 400元	2014年全新改版。周重凱老師繼"樂知音"一書後又一精心力作。全書由淺入深,吉他玩家不可錯過。精選近年來吉他伴奏之經典歌曲。
吉他贏家 Guitar Winner	周重凱 編著 16開 / 400頁 / 400元	融合中西樂器不同的特色及元素,以突破傳統的彈奏方式編曲,加上完整而精緻的六線套譜及範例練習,淺顯易懂,編曲好彈又好聽,是吉他初學者及彈唱者的最愛。
名曲100(上)(下) The Greatest Hits No.1.2	潘尚文 編著 菊8開 / 216頁 / 每本320元 CD	收錄自60年代至今吉他必練的經典西洋歌曲。全書以吉他六線譜編著,並附有中文翻譯、光碟示範,每首歌曲均有詳細的技巧分析。
六弦百貨店精選紀念版 1998—2013 Guitar Shop1998-2013	潘尚文 編著 菊8開 / 每本220元 每本280元 CD / VCD 每本300元 VCD+mp3	分別收錄1998-2013各年度國語暢銷排行榜歌曲,內容涵蓋六弦百貨店歌曲精選。全新編曲,精彩彈奏分析。

電吉他系列

書名	編著/資訊	說明
電吉他完全入門24課 Complete Learn To Play Electric Guitar Manual	劉旭明 編著 DVD+MP3 菊8開 / 144頁 / 定價360元	由淺入深、循序漸進的學習,從認識電吉他到彈奏電吉他,想成為Rocker很簡單。
主奏吉他大師 Masters Of Rock Guitar	Peter Fischer 編著 CD 菊8開 / 168頁 / 360元	書中講解大師必備的吉他演奏技巧,描述不同時期各個頂級大師演奏的風格與特點,列舉了大師們的大量精彩作品,進行剖析。
節奏吉他大師 Masters Of Rhythm Guitar	Joachim Vogel 編著 CD 菊8開 / 160頁 / 360元	來自各頂尖級大師的200多個不同風格的演奏套路,搖滾、靈歌與瑞格,新浪潮,鄉村,爵士等精彩樂句。介紹大師的成長道路,配有樂譜。
藍調吉他演奏法 Blues Guitar Rules	Peter Fischer 編著 CD 菊8開 / 176頁 / 360元	書中詳細講解了如何勾建布魯斯節奏框架,布魯斯演奏樂句,以及布魯斯Feeling的培養,並以布魯斯大師代表級人物們的精彩樂句作為示範。
搖滾吉他祕訣 Rock Guitar Secrets	Peter Fischer 編著 CD 菊8開 / 192頁 / 360元	書中講解非常實用的蜘蛛爬行手指熱身練習,各種調式音階、神奇音階、雙手點指、泛音點指、搖把俯衝轟炸以及即興演奏的創作等技巧,傳播正統音樂理念。
Speed up 電吉他Solo技巧進階	馬歇柯爾 編著 樂譜書+DVD大碟 / 800元	本張DVD是馬歇柯爾首次在亞洲拍攝的個人吉他教學、演奏,包含精采現場Live演奏與15個Marcel經典歌曲樂句解析(Licks)。以幽默風趣的教學方式分享獨門絕技以及音樂理念,包括個人拿手的切分音、速彈、掃弦、點弦...等技巧。
Come To My Way Neil Zaza	Neil Zaza 編著 教學DVD / 800元	美國知名吉他講師,Cort電吉他代言人。親自介紹獨家技法,包含掃弦、點弦、調式系統、器材解說…等,更有完整的歌曲彈奏分析及Solo概念教學。並收錄精彩演出九首,全中文字幕解說。
瘋狂電吉他 Carzy Eletric Guitar	潘學觀 編著 CD 菊8開 / 240頁 / 499元	國內首創電吉他CD教材。速彈、藍調、點弦等多種技巧解析。精選17首經典搖滾樂曲演奏示範。
搖滾吉他實用教材 The Rock Guitar User's Guide	曾國明 編著 CD 菊8開 / 232頁 / 定價500元	最紮實的基礎音階練習。教你在最短的時間內學會速彈祕方。近百首的練習譜例。配合CD的教學,保證進步神速。
搖滾吉他大師 The Rock Guitaristr	浦山秀彥 編著 菊16開 / 160頁 / 定價250元	國內第一本日本引進之電吉他系列教材,近百種電吉他演奏技巧解析圖示,及知名吉他大師的詳盡譜例解析。
征服琴海1、2 Complete Guitar Playing No.1、No.2	林正如 編著 3CD 菊8開 / 352頁 / 定價700元	國內唯一一本參考美國MI教學系統的吉他用書。第一輯為實務運用與觀念解析並重,最基本的學習奠定穩固基礎的教科書,適合興趣初學者。第二輯包含總體概念和共二十三章的指板訓練與即興技巧,適合嚴肅初學者。
前衛吉他 Advance Philharmonic	劉旭明 編著 2CD 菊8開 / 256頁 / 定價600元	美式教學系統之吉他專用書籍。從基礎電吉他技巧到各種音樂觀念、型態的應用。音階、和弦節奏、調式訓練。Pop、Rock、Metal、Funk、Blues、Jazz完整分析,進階彈奏。

古典吉他系列

書名	編著/資訊	說明
樂在吉他 Joy With Classical Guitar	楊昱泓 編著 CD+DVD 菊8開 / 128頁 / 360元	本書專為初學者設計,學習古典吉他從零開始。內附原譜對照之音樂CD及DVD影像示範。樂理、音樂符號術語解說、音樂家小故事、作曲家年表。
古典吉他名曲大全 (一)(二)(三) Guitar Famous Collections No.1、No.2、No.3	楊昱泓 編著 菊8開 / 每本550元(DVD+MP3)	收錄世界吉他古典名曲,五線譜、六線譜對照、無論彈民謠吉他或古典吉他,皆可體驗彈奏名曲的感受,古典名師採譜、編奏。
新編古典吉他進階教程 New Classical Guitar Advanced Tutorial	林文前 編著 DVD+MP3 菊8開 / 160頁 / 定價550元	收錄古典吉他之經典進階曲目,適合具備古典吉他基礎者學習,或作為"卡爾卡西"之後續衛接教材。五線譜、六線譜完整對照,DVD、MP3影音演奏示範。

新書系列

書名	編著/資訊	說明
二十世紀百大西洋經典歌曲 Greatest Songs Of The 20th Century	查爾斯 編著 424頁 / 定價500元	一百三十曲、百位藝人團體詳盡介紹。近百首中英文歌詞;搭配彈唱和弦。西洋歌曲達人「查爾斯」耗時五年之作。
口琴大全—複音初級教本 Complete Harmonica Method	李孝明 編著 DVD+MP3 菊8開 / 184頁 / 定價360元	複音口琴初級入門標準本,適合21-24孔複音口琴。深入淺出的技術圖示、解說,百首經典練習曲。全新DVD影像教學版,最全面性的口琴自學寶典。
五弦藍草斑鳩入門教程 Five-String Blue-Grass Banjo Method	施亮 編著 DVD+MP3 菊8開 / 136頁 / 定價360元	中文首部斑鳩琴影音入門教程,入門到進階全面學習藍草斑鳩琴技能,琴面安裝調整以及常用演奏技巧示範,十首經典樂曲解析,DVD影像教學示範,音訊伴奏輔助練習。

錄音室的設計與裝修	劉連 編著 全彩菊8開 / 680元	室內隔音設計寶典，錄音室、個人工作室裝修實例。琴房、樂團練習室、音響視聽室隔音要訣，全球錄音室設計典範。
Studio Design Guide		
NUENDO實戰與技巧	張迪文 編著 **DVD** 特菊8開 / 定價800元	Nuendo是一套現代數位音樂專業電腦軟體，包含音樂前、後期製作，如錄音、混音、過程中必須使用到的數位技術，分門別類成八大區塊，每個部份含有不同單元與模組，完全依照使用習性和學習慣性整合軟體操作與功能，是不可或缺的手冊。
Nuendo Media Production System		
專業音響X檔案	陳榮貴 編著 特12開 / 320頁 / 500元	各類專業影音技術詞彙、術語中文解釋，專業音響、影視廣播，成音工作者必備工具書，A To Z 按字母順序查詢，圖文並茂簡單而快速，是音樂人人手必備工具書。
Professional Audio X File		
專業音響實務秘笈	陳榮貴 編著 特12開 / 288頁 / 500元	華人第一本中文專業音響的學習書籍。作者以實際使用與銷售專業音響器材的經驗，融匯專業音響知識，以最淺顯易懂的文字和圖片來解釋專業音響知識。
Professional Audio Essentials		
Finale 實戰技法	劉釗 編著 正12開 / 定價650元	針對各式音樂樂譜的製作；樂隊樂譜、合唱團樂譜、教堂樂譜、通俗流行樂譜，管弦樂團樂譜，甚至於建立自己的習慣的樂譜型式都有著詳盡的說明與應用。
Finale		

貝士聖經	Paul Westwood 編著 **2CD** 菊4開 / 288頁 / 460元	Blues與R&B、拉丁、西班牙佛拉門戈、巴西桑巴、智利、津巴布章、北非和中東、幾內亞等地風格演奏，以及無品吉司的演奏，爵士和前衛風格演奏。
I Encyclop'edie de la Basse		
The Groove	Stuart Hamm 編著 教學**DVD** / 800元	本世紀最偉大的Bass宗師「史都翰」電貝斯教學DVD。收錄5首"史都翰"精采Live演奏及完整貝斯四線套譜。多機數位影音、全中文字幕。
The Groove		
Bass Line	Rev Jones 編著 教學**DVD** / 680元	此張DVD是Rev Jones全球首張在亞洲拍攝的教學帶。內容從基本的左右手技巧教起，還談論到關於Bass的音色與設備的選購、各類的音樂風格的演奏、15個經典Bass樂句範例，每個技巧都儘可能包含正常速度與慢速的彈奏，讓大家可以很清楚的看到彈奏示範。
Bass Line		
放克貝士彈奏法	范漢威 編著 **CD** 菊8開 / 120頁 / 360元	本書以「放克」、「貝士」和「方法」三個核心出發，開展出全方位且多向度的學習模式。研擬設計出一套完整的訓練流程，並輔之以三十組實際的練習主題。以精準的學習模式和方法，在最短時間內掌握關鍵，累積實力。
Funk Bass		
搖滾貝士	Jacky Reznicek 編著 **CD** 菊8開 / 160頁 / 360元	有關使用電貝士的全部技法，其中包含律動與節拍選擇、擊弦與點弦、泛音與推弦、悶音與把位、低音提琴指法、吉他指法的撥弦技巧、連奏與斷奏、滑音與滑弦、捶弦、勾弦與掏弦技法、無琴格貝士、五弦和六弦貝士。CD內含超過150首關於Rock、Blues、Latin、Reggae、Funk、Jazz等 練習曲和基本律動。
Rock Bass		
電貝士完全入門24課	范漢威 編著 **DVD+MP3** 菊8開 / 192頁 / 定價360元	輕鬆入門24課電貝士一學就會！教學簡單易懂，內容紮實詳盡，隨書附影音教學示範，學習樂器完全無壓力快速上手！
Complete Learn To Play E.Bass Manual		

烏克麗麗名曲30選	盧家宏 編著 **DVD+MP3** 菊8開 / 144頁 / 定價360元	專為烏克麗麗獨奏而設計的演奏套譜，精心收錄30首烏克麗麗經典名曲，標準烏克麗麗調音編曲，和弦指型、四線譜、簡譜完整對照。
30 Ukulele Solo Collection		
烏克麗麗完全入門24課	陳建廷 編著 **DVD** 菊8開 / 200頁 / 定價360元	輕鬆入門烏克麗麗一學就會！教學簡單易懂，內容紮實詳盡，隨書附影音教學示範，學習樂器完全無壓力快速上手！
Complete Learn To Play Ukulele Manual		
快樂四弦琴1	潘尚文 編著 **CD** 菊8開 / 128頁 / 定價320元	夏威夷烏克麗麗彈奏法標準教材，適合兒童學習。徹底學「搖擺、切分、三連音」三要素，隨書附教學示範CD。
Happy Uke		
I PLAY—MY SONGBOOK 音樂手冊	潘尚文 編著 208頁 / 定價360元	真正有音樂生命的樂譜，各項樂器皆適用，102首中文經典樂譜手冊，活頁裝訂，無需翻頁即可彈奏全曲，音樂隨身帶著走，小開本、易攜帶，外出表演、團康活動皆實用。內附吉他、烏克麗麗常用調性和弦圖，方便查詢、練習，並附各調性移調級數對照表，方便轉調。
I PLAY - MY SONGBOOK		
烏克城堡1	龍映育 編著 **DVD** 菊8開 / 320元	從建立節奏感和音感到認識音符、音階和旋律，每一課都用心規劃歌曲、故事和遊戲。孩子們會變得更活潑、節奏感更好、手眼更協調、耳朵更敏銳、咬字發音更清晰！附有教學MP3檔案，突破以往制式的伴唱方式，結合目前最夯的烏克麗麗與木箱鼓，加上大提琴和鋼琴伴奏，讓老師於教學、說故事和帶唱遊活動時更加豐富多變化！
Ukulele Castle		
烏克麗麗指彈獨奏完整教程	劉宗立 編著 **HD DVD** 菊8開 / 200頁 / 定價360元	正統夏威夷指彈獨奏技法教學，從樂理認識至獨奏實踐，詳述細說，讓您輕鬆掌握Ukulele！配合高清影片示範教學，輕鬆易學
The Complete Ukulele Solo Tutorial		

| 陶笛完全入門24課 | 陳若儀 編著 **DVD+MP3** 菊8開 / 144頁 / 定價360元 | 輕鬆入門陶笛一學就會！教學簡單易懂，內容紮實詳盡，隨書附影音教學示範，學習樂器完全無壓力快速上手！ |
| Complete Learn To Play Ocarina Manual | | |

指彈吉他訓練大全	盧家宏 編著 **DVD** 菊8開 / 256頁 / 460元	第一本專為Fingerstyle Guitar學習所設計的教材，從基礎到進階，一步一步徹底了解指彈吉他演奏之技術，涵蓋各類音樂風格編曲手法。內附經典《卡爾卡西》漸進式練習曲樂譜，將同一首歌轉不同的調，以不同曲風呈現，以了解編曲變奏之觀念。
Complete Fingerstyle Guitar Training		
吉他新樂章	盧家宏 編著 **CD+VCD** 菊8開 / 120頁 / 550元	18首膾炙人口電影主題曲改編而成的吉他獨奏曲，精彩電影劇情、吉他演奏技巧分析，詳細五、六線譜、和弦指型、簡譜完整對照，全數位化CD音質及精彩教學VCD。
Finger Stlye		
吉樂狂想曲	盧家宏 編著 **CD+VCD** 菊8開 / 160頁 / 550元	收錄12首日劇韓劇主題曲超級樂譜，五線譜、六線譜、和弦指型、簡譜全部收錄。彈奏解說、單音版曲譜，簡單易學。全數位化CD音質、超值附贈精彩教學VCD。
Guitar Rhapsody		
吉他魔法師	Laurence Juber 編著 **CD** 菊8開 / 80頁 / 550元	本書收錄情非得已、普通朋友、最熟悉的陌生人、愛的初體驗…等11首膾炙人口的流行歌曲改編而成的吉他獨奏曲。全部歌曲編曲、錄音遠赴美國完成。書中並介紹了開放式調法與另類調弦法的使用，擴展吉他演奏新領域。
Guitar Magic		
乒乓之戀	盧家宏 編著 **CD+VCD** 菊8開 / 112頁 / 550元	本書特別收錄鋼琴王子「理查·克萊德門」，18首經典鋼琴曲目改編而成的吉他曲。內附專業錄音水準CD+多角度示範演奏演奏VCD。最詳細五線譜、六線譜、和弦指型完整對照。
Ping Pong Sousles Arbres		

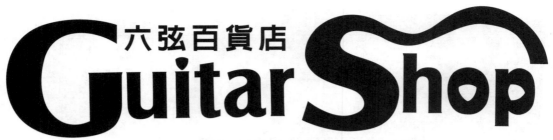

GUITAR SHOP SPECIAL COLLECTION

編著	潘尚文
美術編輯	陳以琁
封面設計	陳以琁
電腦製譜	林聖堯、林怡君
譜面輸出	林聖堯、林怡君
譜面校對	潘尚文、吳怡慧、陳珈云

出版	麥書國際文化事業有限公司
登記證	行政院新聞局局版台業第6074號
廣告回函	台灣北區郵政管理局登記證第03866號
發行	麥書國際文化事業有限公司
	Vision Quest Media Publishing Inc.
地址	10647　台北市羅斯福路三段325號4F-2
	4F.-2　No.325, Sec. 3, Roosevelt Rd.,
	Da'an Dist., Taipei City 106, Taiwan（R.O.C.）
電話	886-2-23636166 · 886-2-23659859
傳真	886-2-23627353
郵政劃撥	17694713
戶名	麥書國際文化事業有限公司

http://www.musicmusic.com.tw

E-mail：vision.quest@msa.hinet.net

中華民國 104 年 6 月 初版

本書若有缺頁、破損，請寄回更換，謝謝。

名曲100（上）（下）

附贈學習CD

本書共收錄50首史上前100大吉他必練經典作品，吉他六線套譜、和弦指型完整對照，完整中文歌詞翻譯，更能掌握彈奏意境。

簡扼樂手簡介、技巧分析，原版採譜，原調、原速，示範演奏。

潘尚文 編著
定價（上）320元
定價（下）320元

郵政劃撥 / 17694713　戶名 / 麥書國際文化事業有限公司
如有任何問題請電洽：（02）23636166 吳小姐

電吉他 完全入門24課

電吉他
完全入門24課

E.Guitar
由淺入深、循序漸進的學習
從認識電吉他到彈奏電吉他
想成為 **Rocker** 很簡單

劉旭明 編著
DVD+MP3 INCLUDED

麥書文化

輕鬆入門24課
電吉他一學就會！

· 簡單易懂
· 影音教學示範
· 內容紮實
· 詳盡的教學內容

定價：360元

六弦百貨店
彈唱精選①

SPECIAL COLLECTION

感謝您購買本書！為加強對讀者提供更好的服務，請詳填以下資料，寄回本公司，您的資料將立刻
列入本公司優惠名單中，並可得到日後本公司出版品之各項資料及意想不到的優惠哦！

姓名 ⬭　　　　　　**生日** ⬭ / / 　**性別** ● 男 ● 女

電話 ⬭　　　　**E-mail** ⬭ @ 　　

地址 ⬭　　　　　　　　　**機關學校** ⬭

● 請問您曾經學過的樂器有哪些？
　□ 鋼琴　　　□ 吉他　　　□ 弦樂　　　□ 管樂　　　□ 國樂　　　□ 其他＿＿＿

● 請問您是從何處得知本書？
　□ 書店　　　□ 網路　　　□ 社團　　　□ 樂器行　　□ 朋友推薦　□ 其他＿＿＿

● 請問您是從何處購得本書？
　□ 書店　　　□ 網路　　　□ 社團　　　□ 樂器行　　□ 郵政劃撥　□ 其他＿＿＿

● 請問您認為本書的難易度如何？
　□ 難度太高　□ 難易適中　□ 太過簡單

● 請問您認為本書整體看來如何？　　　● 請問您認為本書的售價如何？
　□ 棒極了　　□ 還不錯　　□ 遜斃了　　　□ 便宜　　　□ 合理　　　□ 太貴

● 請問您最喜歡本書的哪些單元？（可複選）
　□ 歌曲解說　□ 流行歌曲曲目　□ 美術設計　□ 其他

● 請問您認為本書還需要加強哪些部份？（可複選）
　□ 美術設計　□ 歌曲數量　□ 歌曲解說　□ 吉他編曲　□ 銷售通路　□ 其他＿＿＿

● 請問您希望未來公司為您提供哪方面的出版品，或者有什麼建議？

⬭

非常感謝您填寫本表格，我們將極慎重的考慮您的意見，並立即將您的資料建檔。謝謝！

請沿虛線剪下寄回

www.musicmusic.com.tw

廣 告 回 函
台灣北區郵政管理局登記證
台北廣字第03866號

郵資已付 免貼郵票

麥書國際文化事業有限公司
10647 台北市羅斯福路三段325號4F-2
4F.-2, No.325, Sec. 3, Roosevelt Rd.,
Da'an Dist., Taipei City 106, Taiwan (R.O.C.)

為加速郵件處理 ‧ 請勿使用訂書針